繪畫隨筆

滄海叢刊

著 容景陳

1978

行印司公書圖大東

行政院新聞局登記證局版臺業字第〇一九七號

繪畫隨筆

中華民國六十七年九月初版

基本定價肆元柒角捌分

著作者　陳景容
發行人　莊剛彰
出版者　東大圖書有限公司
總經銷　三民書局股份有限公司
印刷所　東大圖書有限公司
臺北市重慶南路一段六十一號二樓
郵政劃撥一〇七一七五號

自　序

　　本書是自從我回國之後，近十年來所寫的有關繪畫的文集，其中有
的已經在雜誌上或校刊上發表過，也有些是寫好了還沒有發表的，積累
愈多，現在把這些文章重新整理，依照其性質分成六大篇。第一篇「我的
回憶」所輯的是以我個人學畫的體驗和在國內外大學的求學生涯為主，
其中也穿插些和繪畫有關的事。「畫餘隨筆」則是信手拈成的，雖然
有兩三篇和繪畫無關的小品文，可是都屬於自己生活的寫照，以上兩大
篇和「懷念我的老師」所寫的則都偏重個人情感的抒發及生活感想的文
章。

　　後半的「談雕塑與版畫」「保存與修復」所輯的都是屬於技法方面
的介紹，其中「版畫的特性與範圍」可說是在台灣第一篇介紹近代版畫
觀念的文章，而關於繪畫的修補過去也沒人談論過，現在我提出供大家
作為參考。至於第六篇「評論、介紹與建議」所輯的，評論方面我寫的
較少，建議設置文化財保護委員會芻議，只是一個構想，留給今後做一
參考，其他兩篇性質與此是相同的，不論我的構想能否實現，然而我深
信我的想法是有切實際且是目前迫切需要的，反正做得到與否是另一回
事，至少我的想法相信也是一個有道理的事，因此也全都收錄在這文集
裏。至於本書的插圖，因為編排的關係，都集在一起，不過每一大篇的
插圖均用較顯著的字體標出來，然後註上是屬於那一篇文章的插圖。例
如 1 ～(1)　即為第一篇我的回憶的 1.我學素描的經過的插圖，雖然稍

為不方便，有勞讀者去對照。

　　這本書和我從前出版的「東京畫訊」是我的兩本散文集，除此之外也寫了十一本有關繪畫的書，十年來平均每年出版一本。我學的是繪畫，平日因興趣所及而將生活的點滴記載下來，久之亦可觀，既然寫了，與其讓它散佚，不如整理一番集起來成為一本文集也好，這次承蒙東大圖書公司的好意才能順利出版，在此致最大的謝忱，並請社會先進惠予指正。

　　　　　　　　　　民國六十七年元月

　　　　　　　　　　　　　　　陳 景 容

繪畫隨筆　目次

第一篇　我的回憶

第二篇　畫餘隨筆

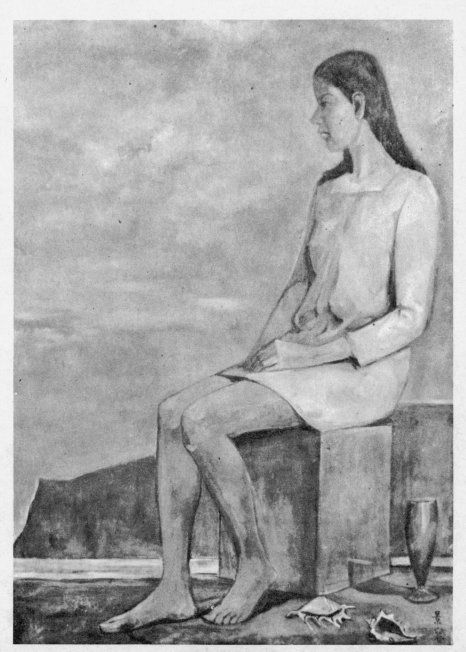

第一篇我的回憶

陳景容作「姐妹」

陳景容作「靜物」

陳景容作「念書的人」

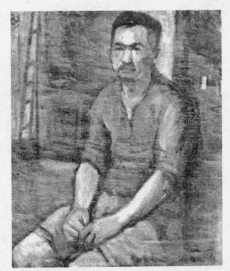

陳景容作「廚師張先生」

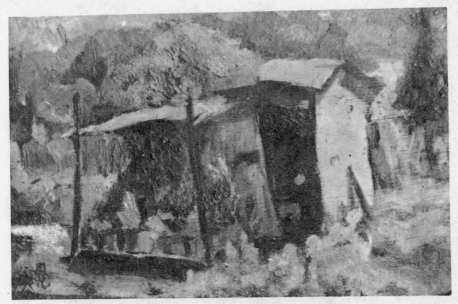

陳景容作「花園」民國41年

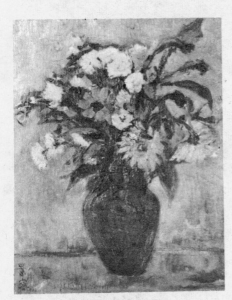

陳景容作「花」

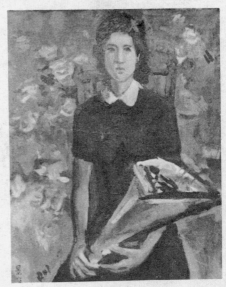

陳景容作「少女」

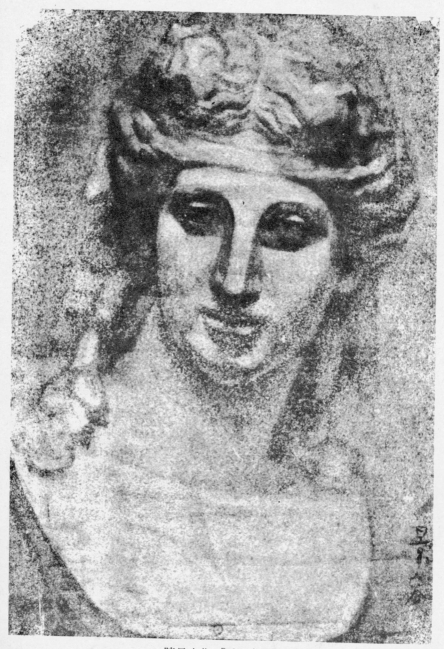

陳景容作 「石膏素描」

1～1

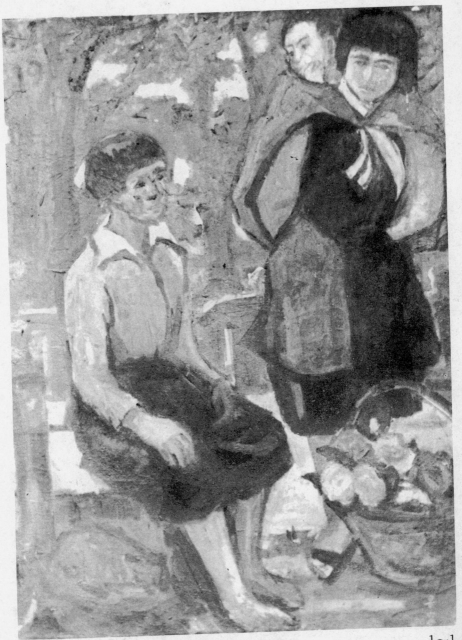

陳景容作「樹下」民國45年　　1〜1

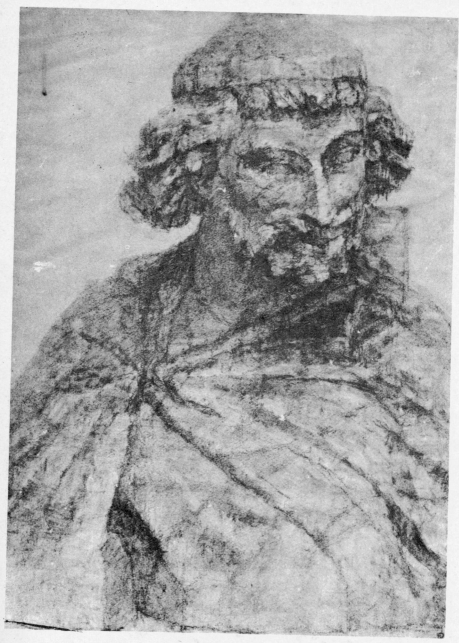

陳景容作 「石膏素描」 1～1

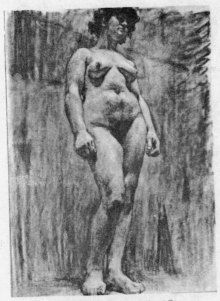

安井曾太郎作 ⌐素描⌐

陳景容作 ⌐石膏素描⌐

東京藝大的石膏像室

陳景容作 ⌐石膏素描⌐

1～1

陳景容作 ⌐人體素描⌐ 1～1

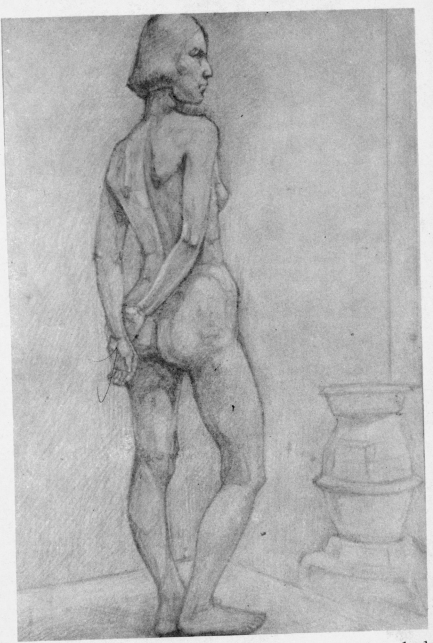

陳景容作「人體素描」

1～1

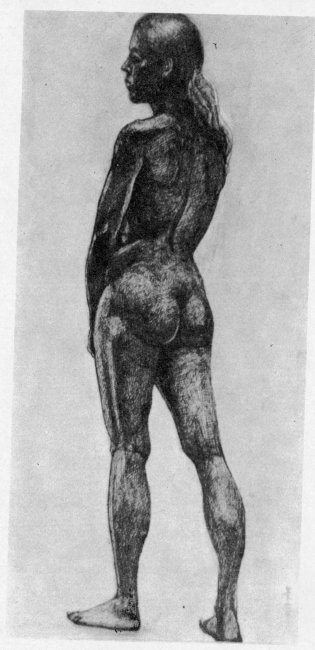

陳景容作 「人體素描」　　1~1

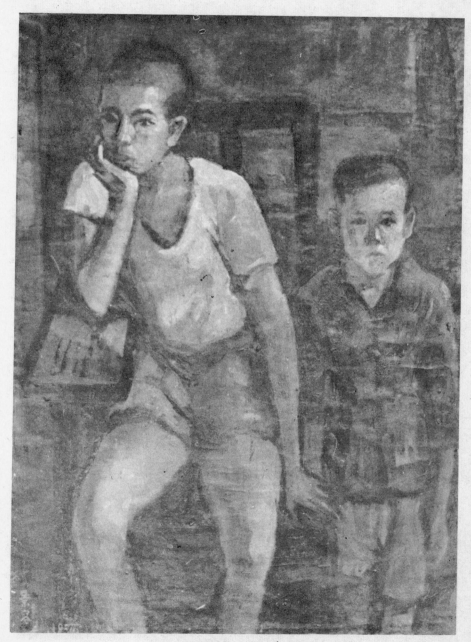

陳景容作 「兄弟」 1~2

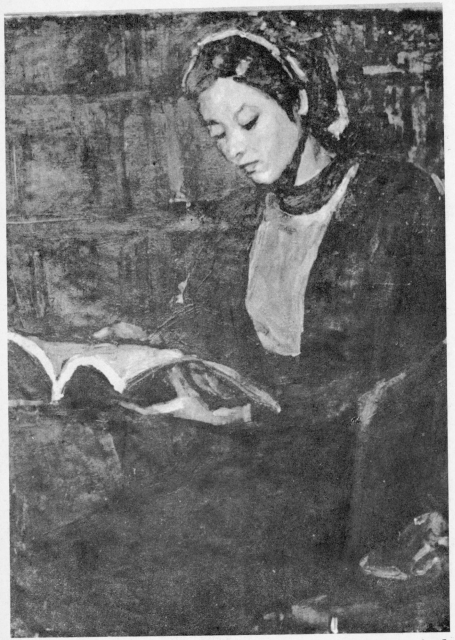

陳景容作 「周小姐」

1～2

↑ 陳景容作 ⌊自画像⌉

陳景容作 ⌊魚⌉ ↓

陳景容作 ⌊林小姐⌉ 第一次當模特兒肖像

陳景容作 ⌊素描⌉

陳景容作 ⌊第九水門⌉

1~2

陳景容作 ⌐素描⌐

陳景容作 ⌐素描⌐

陳景容作 ⌐素描⌐

陳景容作 ⌐素描⌐　1～2

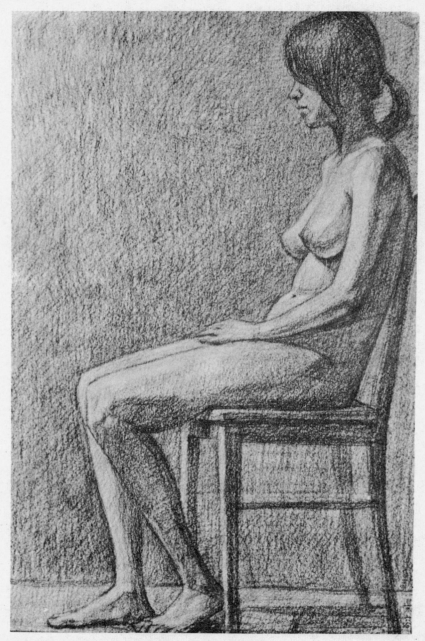

陳景容作 「人體素描」　　　1〜3

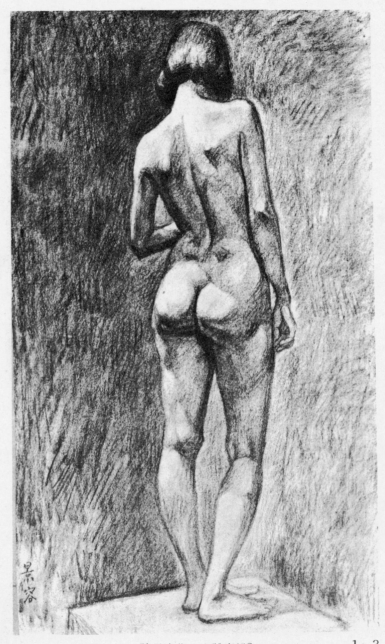

陳景容作 「人體素描」　　　　1～3

陳景容作 ⌈老人⌉

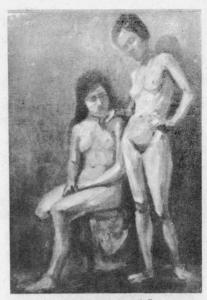

陳景容作 ⌈群像⌉

陳景容作 ⌈裸婦⌉

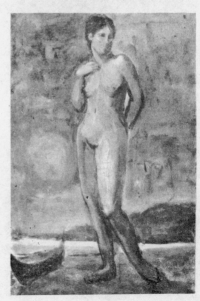

陳景容作 ⌈黃昏⌉

1～3

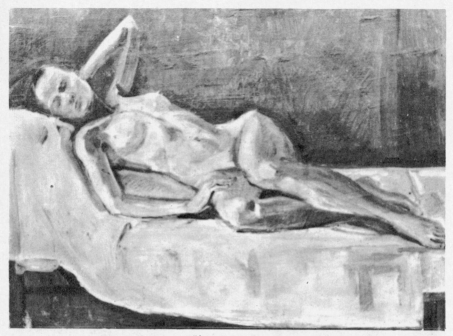

陳景容作 ⌐裸婦⌐

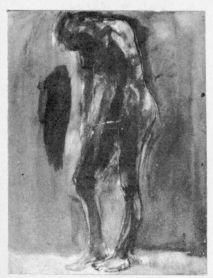

陳景容作 ⌐速寫⌐

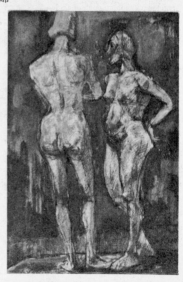

陳景容作 ⌐人體素描⌐

1〜3

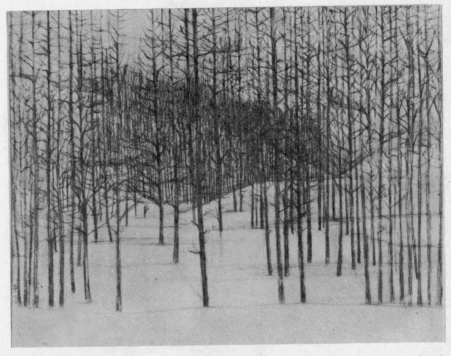

陳景容作 「枯樹林」 1〜3

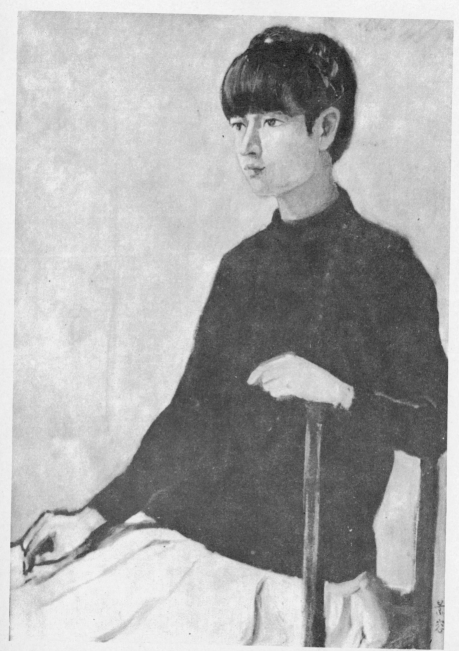

陳景容作「肖像」

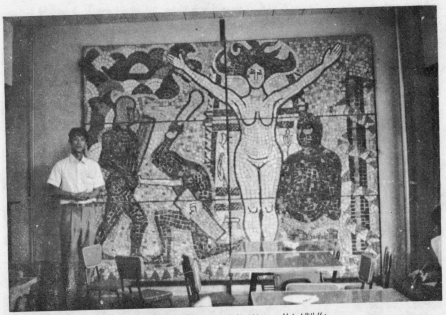

武藏野美術大學（嵌画）─共同製作

共同製作（嵌画）

陳景容作「冬」（壁画）

陳景容作「投石頭的人」（壁画）

1～4

陳景容作 「水災」 （壁画）

陳景容作 「花」 （壁画）

陳景容 臨模 （壁画）

1〜4

 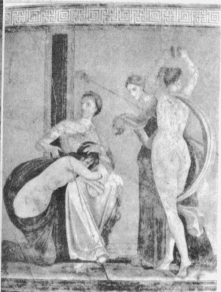

（壁画）　　　　　　　　　　　麗貝（壁画）

（壁画）

1～4

馬薩鳩作

喬多作

波蒂却利作

1～4

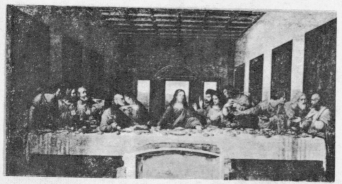

達文西作

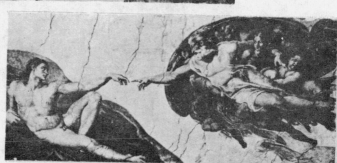

米開蘭基羅作

米開蘭基羅預言者Jeremah.

陳景容臨模（壁画）

1～4

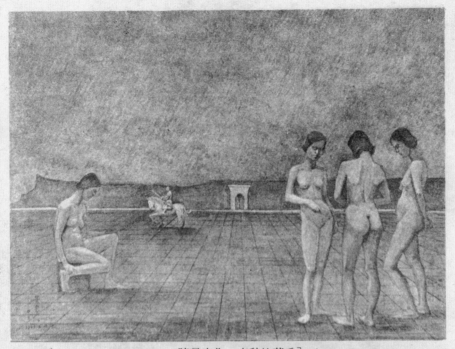

陳景容作 「哀愁的黃昏」

陳景容作 「花」

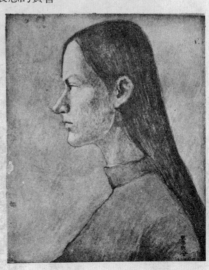

陳景容作 「少女」　　1～4

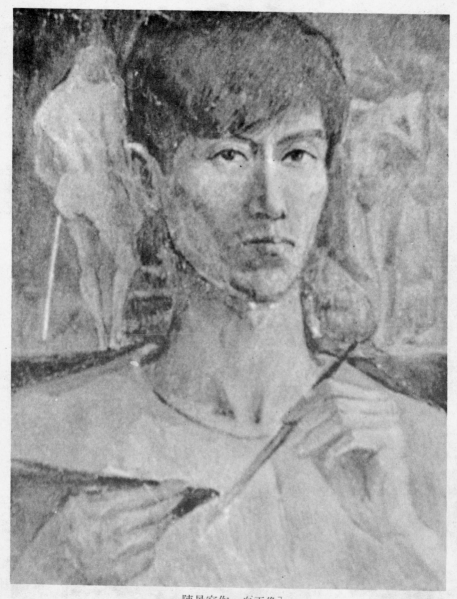

陳景容作 「自画像」

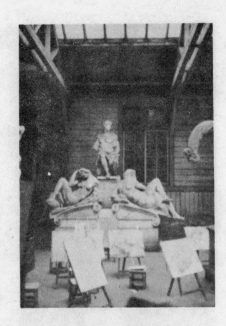

東京藝大的石膏像室

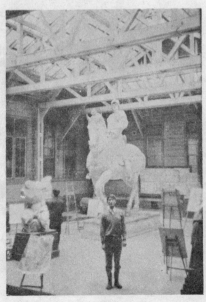

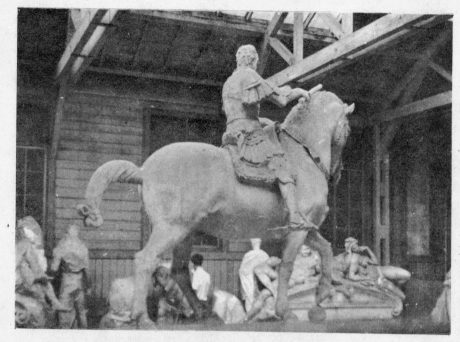

東京藝術大學石膏像室

東京藝大版画室

陳景容作「橫濱風景」

1〜5

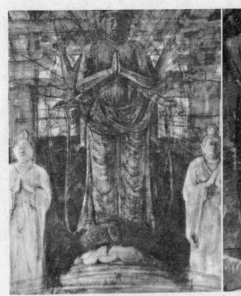

陳景容作「佛像」

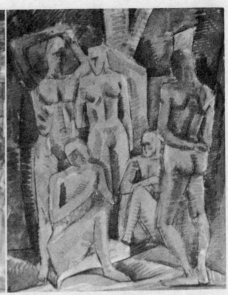

陳景容作「群像」

陳景容作「風景」

陳景容作「東京文化會館」 1〜5

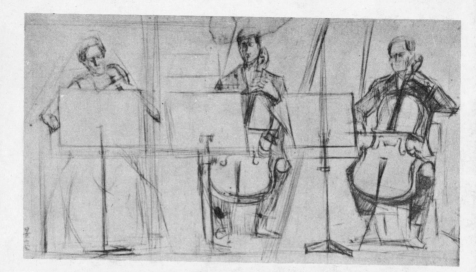

陳景容作 「奏樂者」

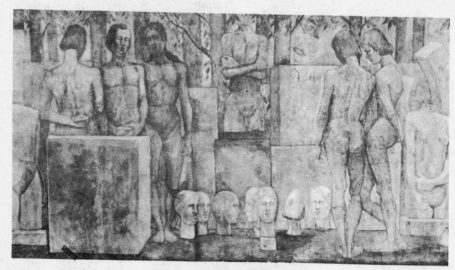

陳景容作 (壁画)

1～5

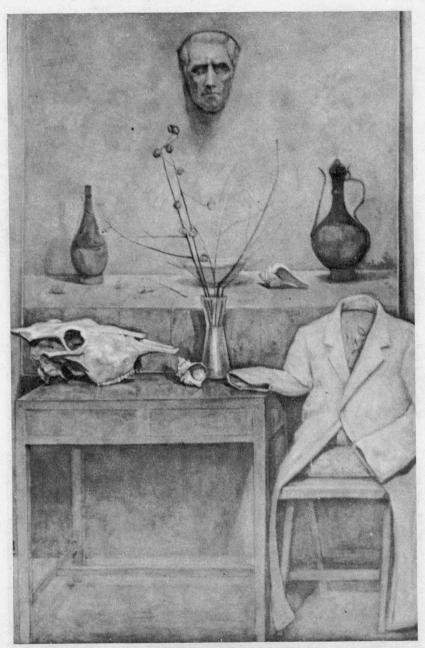

陳景容作「有牛頭的靜物」 1～6

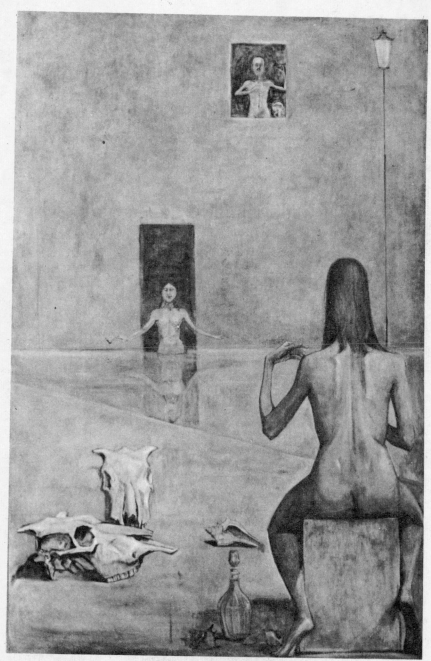

陳景容作 「一個幻想的風景」

1～6

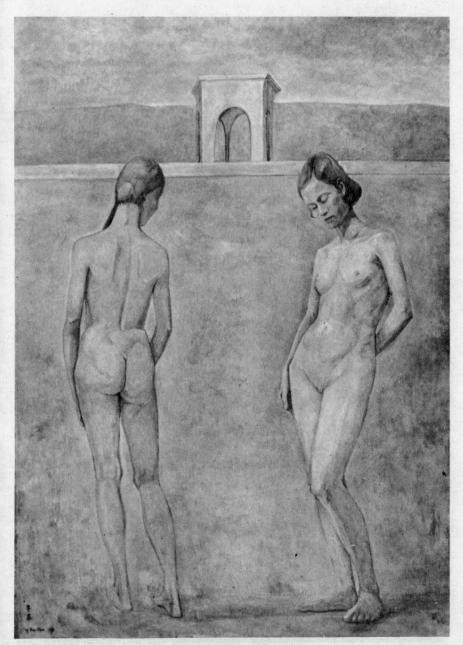

陳景容作 「一個幻想的風景」

1~6

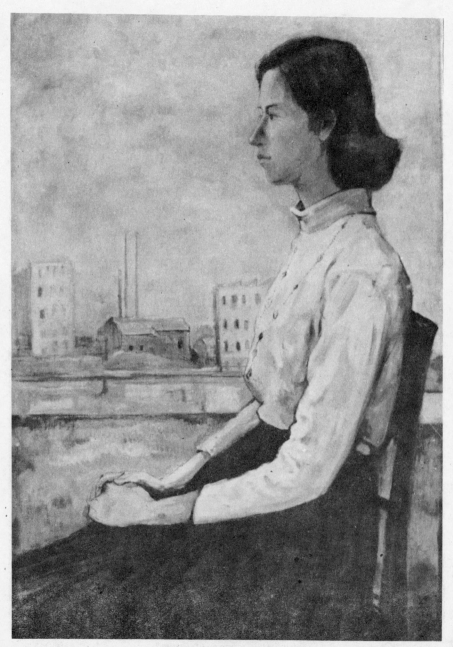

陳景容作、「少女」　　　　　　　　　　1～6

陳景容作 「靜物」

陳景容作 「雕刻教室」

陳景容作 「月下的廢墟」

陳景容作 「靜物」　　　1～6

陳景容作「曠野」

陳景容作「少女與鳥」

陳景容作「三個裸女」

陳景容作「人體」　　1～6

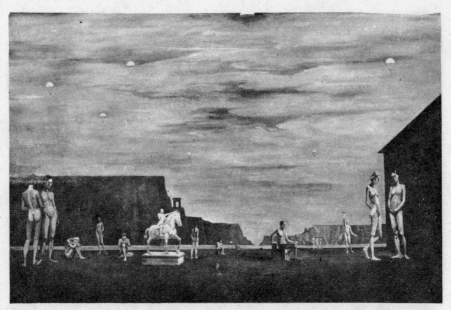

陳景容作 「一個靜止的都市」

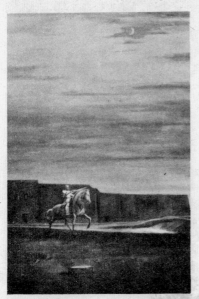

陳景容作 「海邊的騎士」

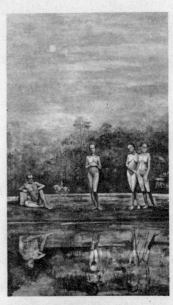

陳景容作 「晨」　1～6

陳景容作「黃昏未點燈前的片刻」↑ 「佛陀與少女」→

陳景容作「群像」

陳景容作「黃昏未點燈前的片刻」

1～6

陳景容作 ⌊野柳⌉

陳景容作 ⌊野柳⌉

1~7

陳景容作 「淡水河邊」↑　　「大溪海邊」↓

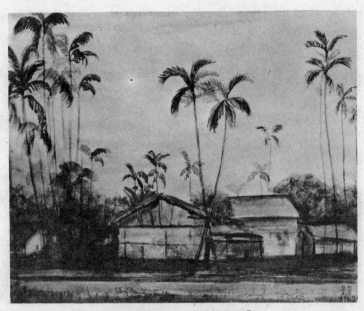

陳景容作 「馬蘭的檳榔樹」

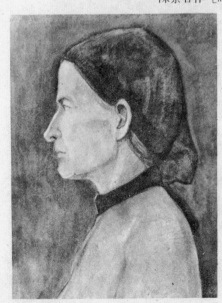

陳景容作 「馬蘭的老婦人」

陳景容作 「馬蘭少女」

1~7

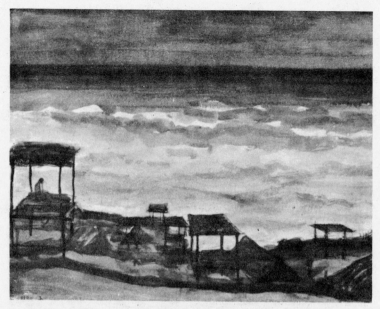

陳景容作 「蘭嶼的涼台」

陳景容作 「阿美族的老婦人」

陳景容作 「台東郊外」

1～7

陳景容作 「茄冬村的福德正神廟」

陳景容作 「海豐的農家」

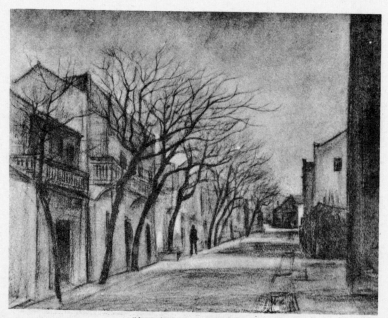

陳景容作 「澎湖古街」

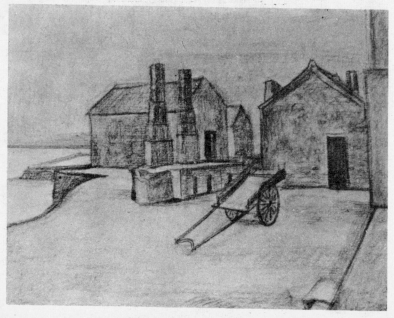

陳景容作 「澎湖的海邊」

陳景容作 「老漁人」

陳景容作 「老婦人」

陳景容作 「少女」

陳景容作 「老人」 1～7

陳景容作 「枯樹」

陳景容作 「安平古堡」

陳景容作 「孤船」

陳景容作 「火炎山」

1～7

陳景容作 「台南運河」

陳景容作 「月世界」

陳景容作 「月世界」

陳景容作 「木柵道南橋」

陳景容作 「林家花園」

陳景容作 「樹林」

陳景容作 「水里的山村」

1～7

陳景容作「石碇」

陳景容作「七股」

1～7

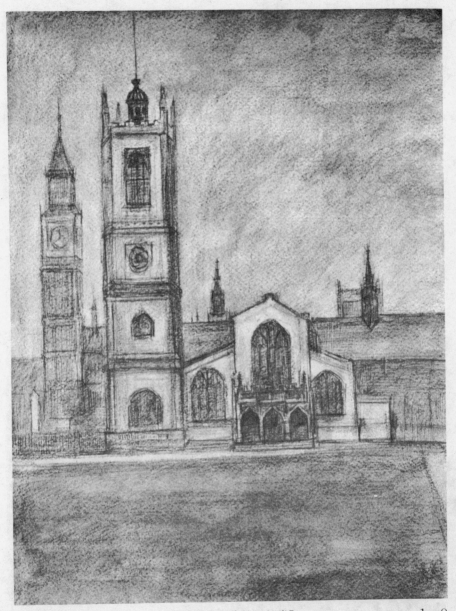

陳景容 「倫敦的教堂」 1~8

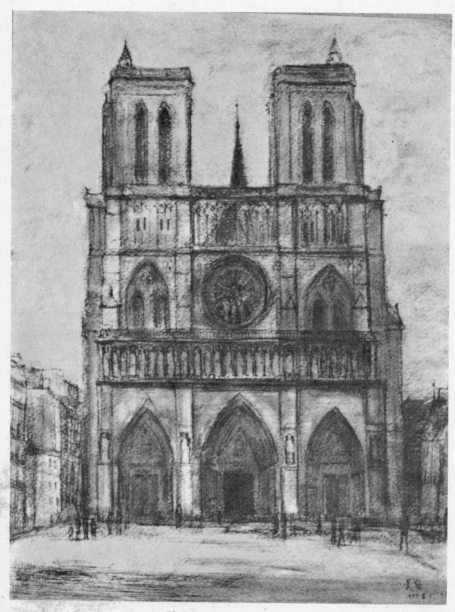

陳景容作 ⌊巴里聖母院⌉

1~8

陳景容作「有橄欖樹的風景」　　　1～8

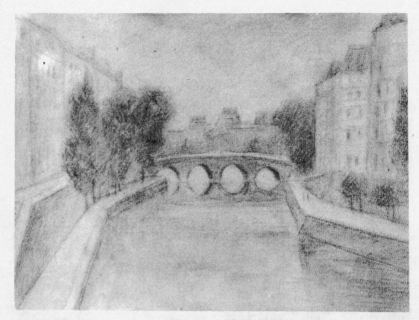

陳景容作 「塞納河」

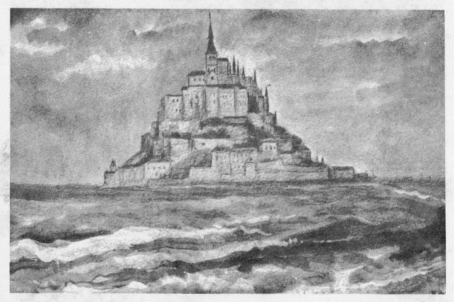

陳景容作 「蒙桑密謝爾」

1～8

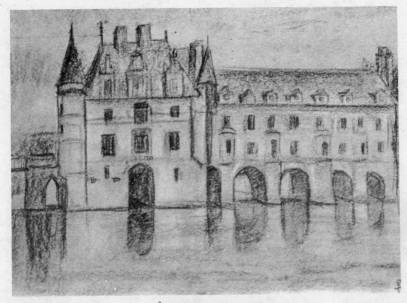

陳景容作 「法國古堡」

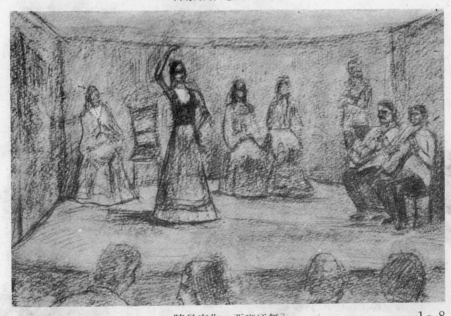

陳景容作 「西班牙舞」

1〜8

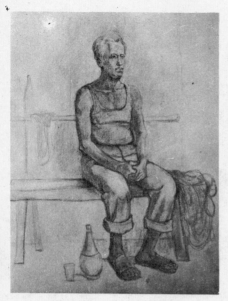

陳景容作「拿波里的老人」

陳景容臨馬奈的「少女」

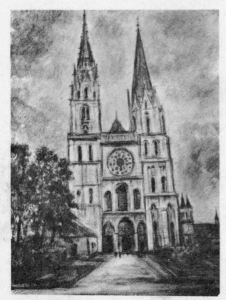

陳景容作「夏爾特的教堂」

陳景容作「西埃那街景」 1～8

第二篇繪画随筆

陳景容作 「水源路」

陳景容作 「靜物」

2～1

陳景容作 「森林」

陳景容作 「希臘的白屋」

2～2

陳景容作 ﹂水邊﹁

陳景容作 ﹂野柳﹁

陳景容作 ﹂金山﹁

2～1

陳景容作「少女」　　　2〜2

陳景容作「少女」

陳景容作「少女」

陳景容作「少女」

陳景容作「少女」　2～2

陳景容作 「少女」

陳景容作 「少女」

陳景容作 「少女」

陳景容作 「少女」　　2～2

陳景容作「少女」　　　　　　2～2

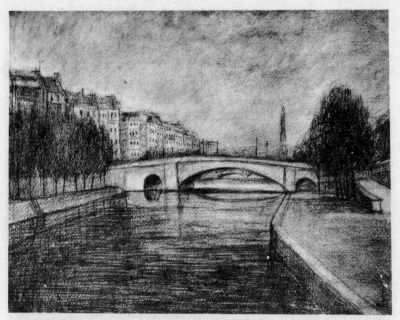

陳景容作「塞納河」

陳景容作「蒙瑪特」

陳景容作 「香榭里大道」

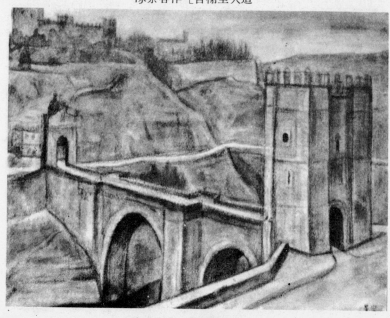

陳景容作 「特蕾羅的城門」

2～3

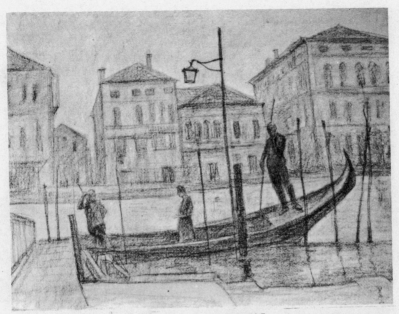

陳景容作 「威尼斯水邊」

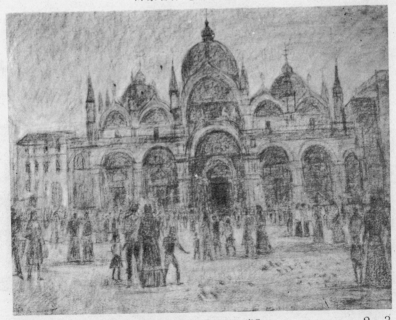

陳景容作 「聖馬可教堂」

2～3

陳景容作「威尼斯」（3）

陳景容作「威尼斯」（1）

陳景容作「唐吉訶德」

陳景容作「威尼斯」（2）2～3

陳景容作 「有街灯的風景」　　　　　2〜6

陳景容作 「彫塑教室」

陳景容作 「午夜」

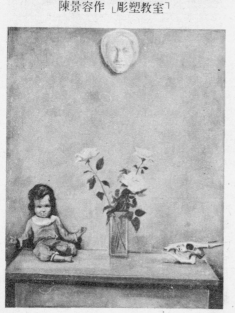

陳景容作 「静物」

陳景容作 「静思」　　2～6

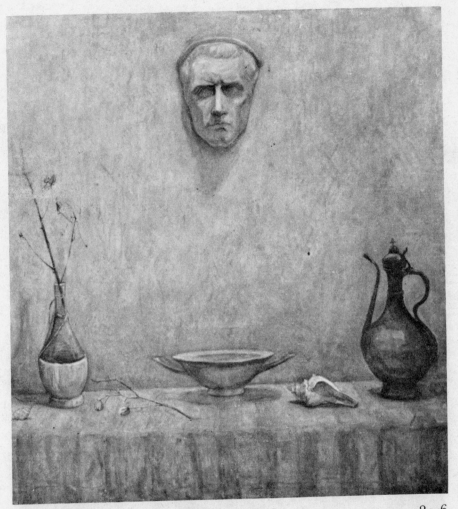

陳景容作 「靜物」

2～6

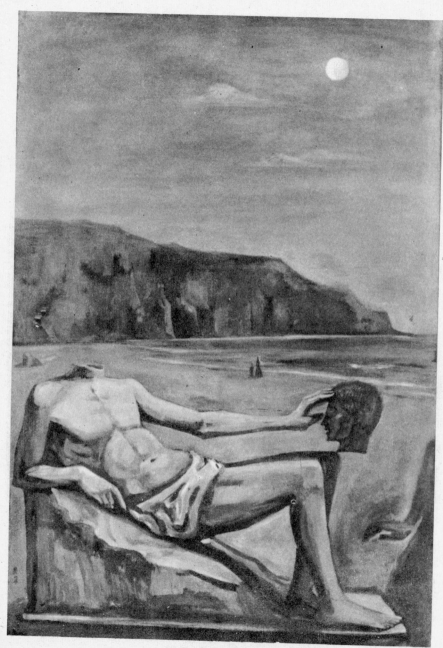

陳景容作 「廢墟的彫像」

2～6

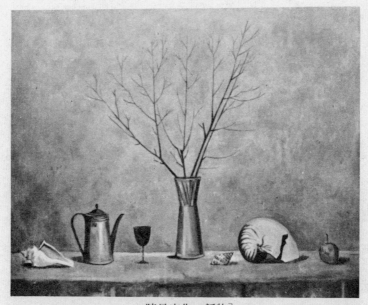

陳景容作 「靜物」

陳景容作 「月夜」

2～6

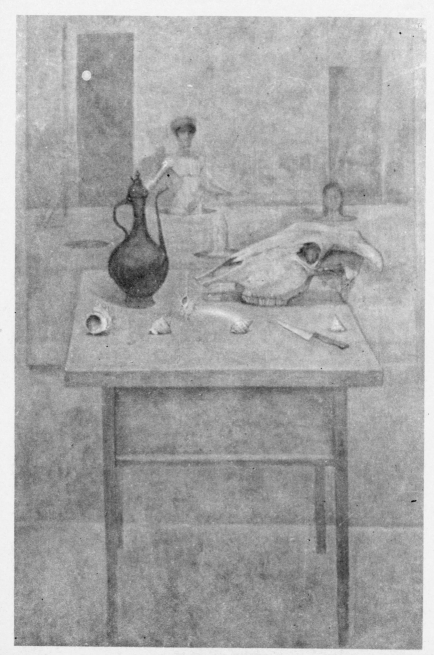

陳景容作 「靜物」　　　　　2～6

陳景容作「月下」

陳景容作「黃昏」 2～7

陳景容作「海邊」

陳景容作「漁船」

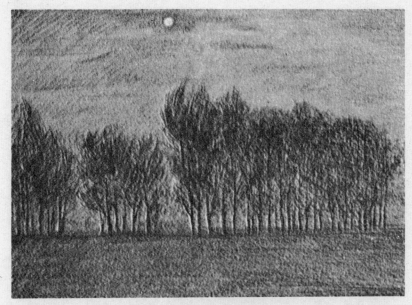

陳景容作 「月夜」

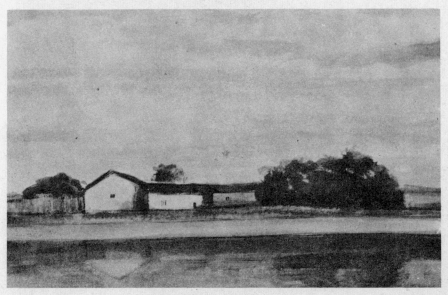

陳景容作 「台南運河」

2～8

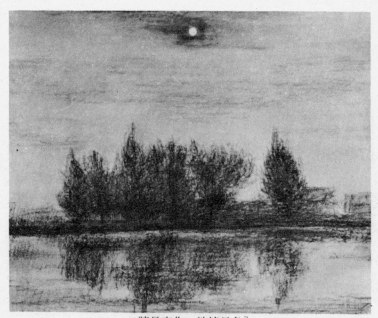

陳景容作「池塘月色」

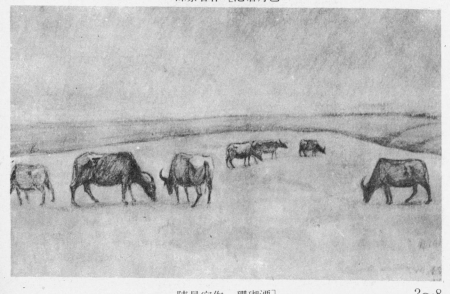

陳景容作「珊瑚潭」

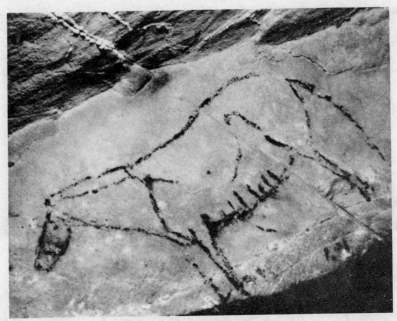

拉斯莫尼塔斯 「洞窟」 （壁画）

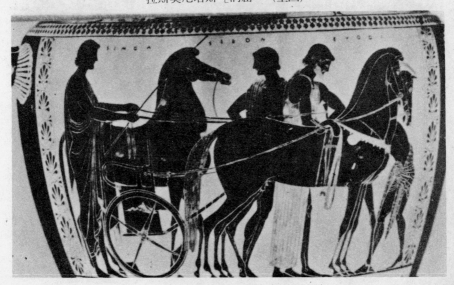

希臘壺繪 「御馬車」

2～9

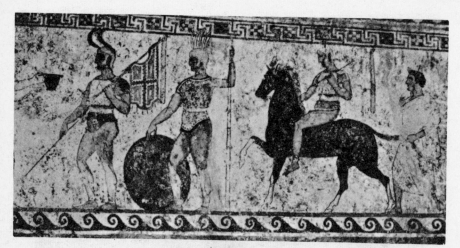

埃特里亞人的墓壁上的馬

騎士們的決鬥

2～9

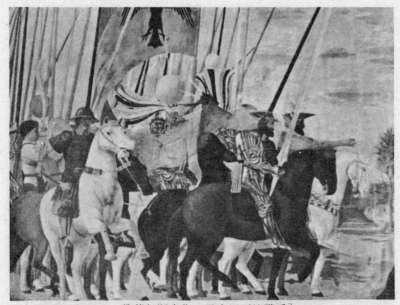

佛蘭却斯卡作「君士坦丁的戰爭」

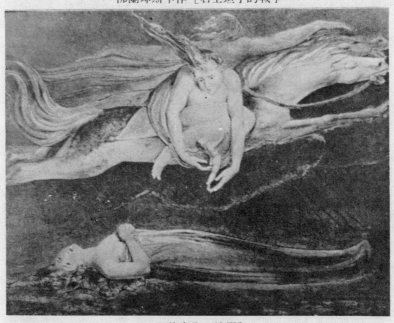

布萊克作「憐憫」

⌞耕田的馬⌟

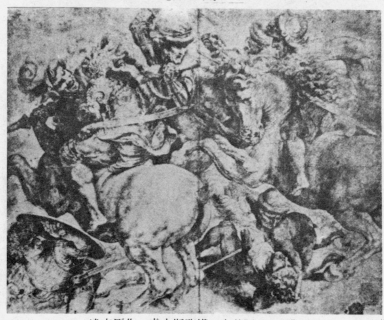

達文原作　盧本斯臨模 ⌞安基阿里之戰⌟　　　2～9

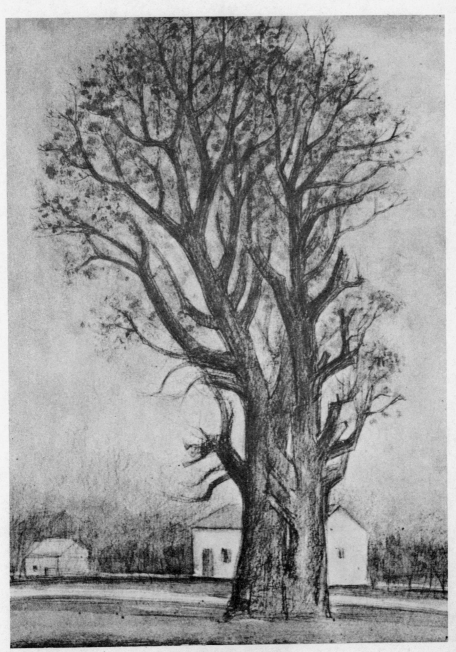

第三篇懷念我的老師

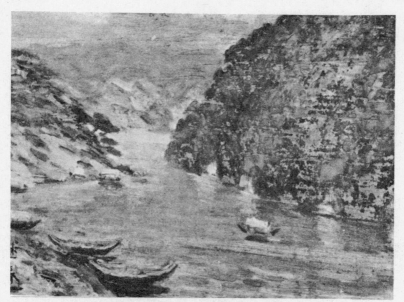

廖繼春作「碧潭」

廖繼春作「第九水門」

3〜1

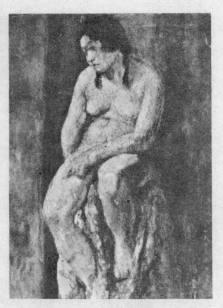

經著者修後之「有香蕉的庭園」　　　廖繼春作「裸女」

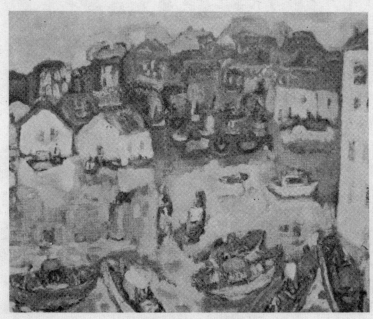

廖繼春的絕筆「東港風景」　　　3〜1

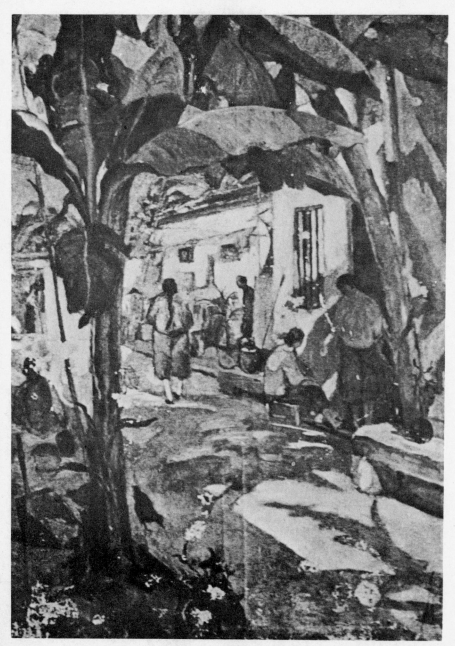

廖繼春作「有香蕉的庭園」　　　3～1

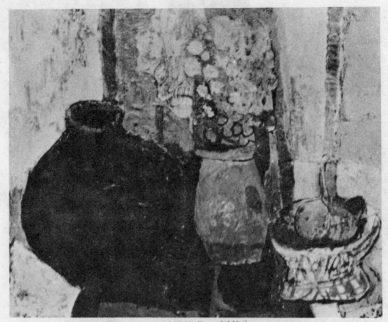

張義雄作 「靜物」

張義雄作 「河邊」

3～4

筆者與張老師所學的「石膏素描」

3～4

第四篇談彫塑與版畫

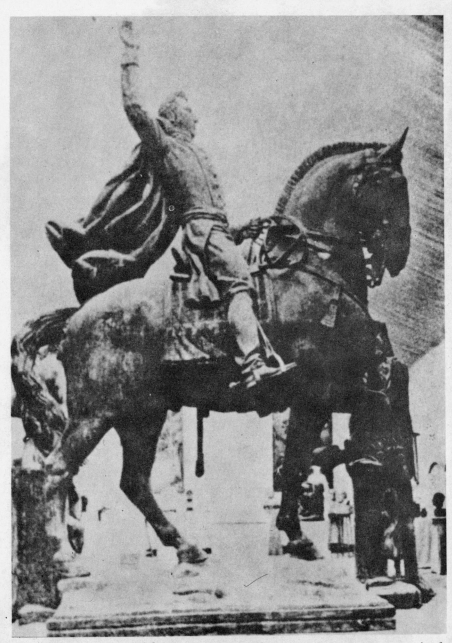

布魯特爾作 「阿爾未爾將軍騎馬像」 　　　4～1

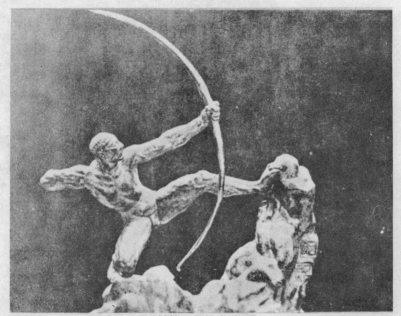

「射箭的赫拉克勒斯」

布魯特爾作「阿波羅的頭像」

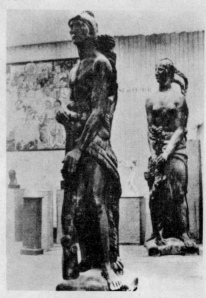

布魯特爾作「雄辯與自由」　4～2

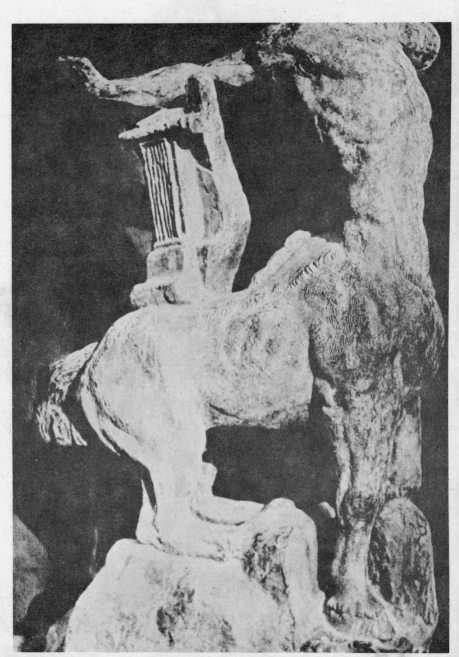

布魯特爾作「瀕死的半獸神」

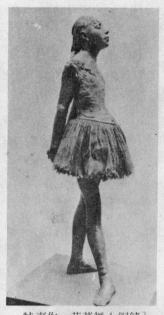

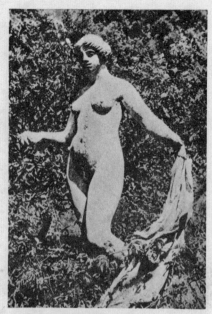

特嘉作「芭蕾舞女銅鑄」　　　　　雷諾瓦作「裸女」

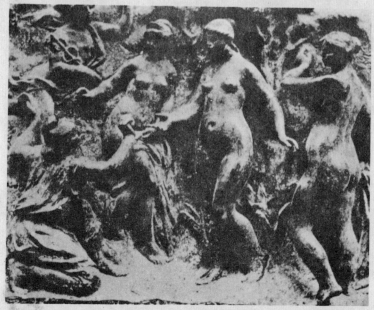

雷諾瓦作「巴笠斯的審判」　　　　4〜2

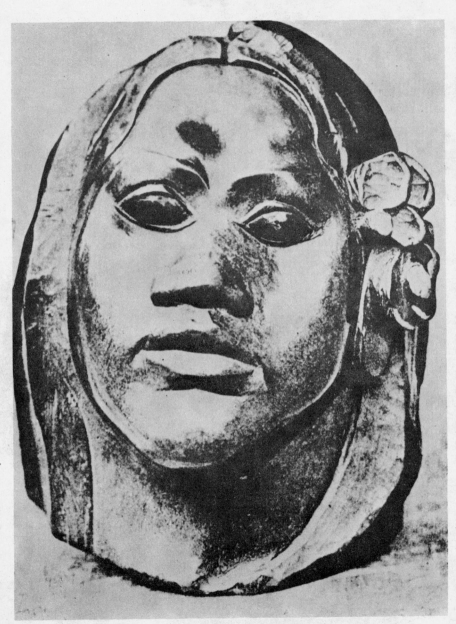

高更作「大溪地之女頭像」　　　4--2

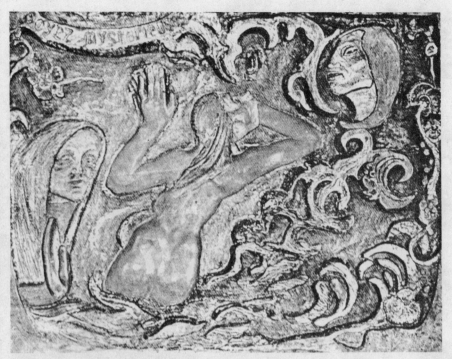

高更作「神秘的女人」

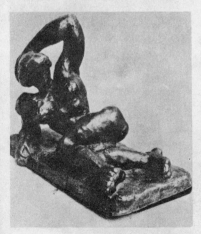

馬諦斯作「裸女」

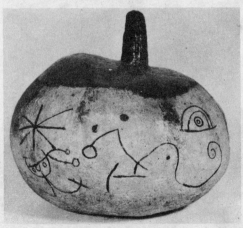

米羅作「南瓜1956」

4〜2

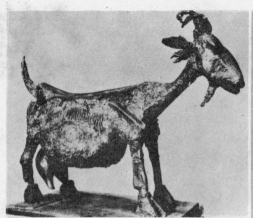

畢卡索作 「山羊」

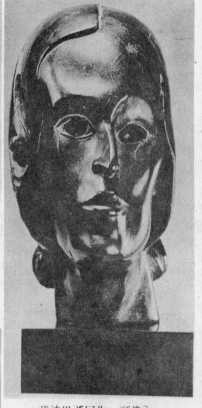

莫迪里亞尼作 「頭像」

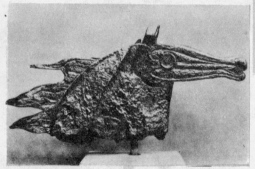

勃拉克作 「海馬」

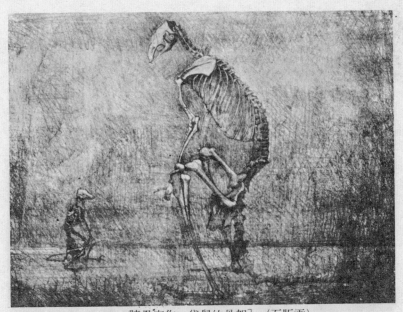

陳景容作「袋鼠的骨架」（石版画）

陳景容作石版画「海邊的樹林

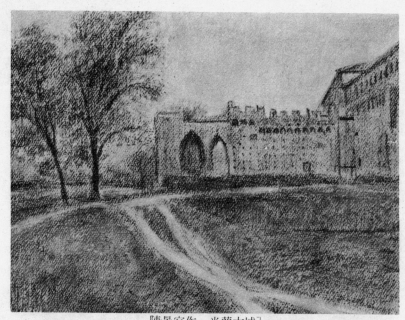

陳景容作 「米蘭古城」

陳景容作 「蜘蛛精」 (銅版画 Aquatint)

4～3

陳景容作「有街灯的街景」（銅版画）　　陳景容作「老婦人」（石版画）

陳景容作「漁船」（絹印）　　　　　　4～3

陳景容作 「冬天的騎士」 （銅版画）

陳景容作 「莎洛美」 （銅版画）

陳景容作 「哥塔米拉」 （銅版画）

陳景容作 「一個奇異的都市」

4～3

畢卡索的第一張「左撇子」（版画）　　　4～4

畢卡索作「節儉的一餐」（銅版画）

浮世繪的製作　　　　　　4～5

浮世繪的刻線十分精細

套色方法　　　　　　　　　4～5

②

①

④

③

⑥

⑤

套色過程

4～5

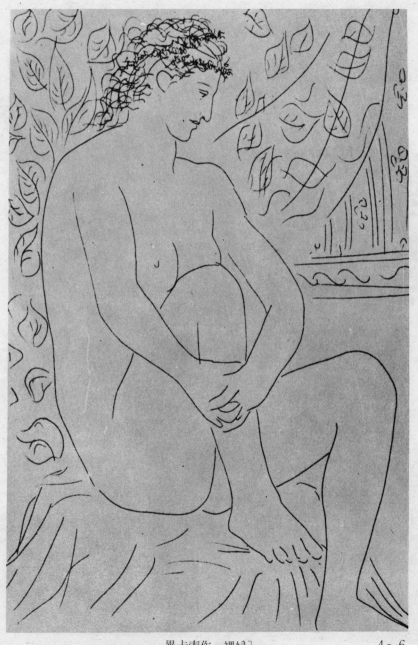

畢卡索作 「裸婦」 4～6

尤特里羅作「聖母院」（石版画）

哥雅作「學生難道不能學得更好嗎？」

馬奈作「貓與花」（銅版画） 4～6

第五篇　保存與修護

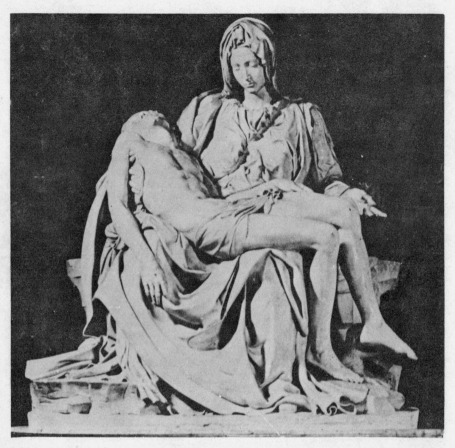

米開蘭基羅作　「聖母悲慟像」

5～1

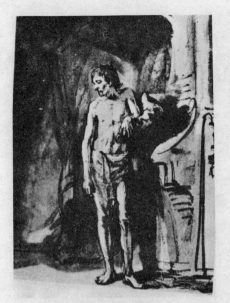

林布蘭作 「素描」　　　　　　　　　林布蘭作 「素描」

林布蘭作 「素描」　　　　　　5～2

林布蘭作「夜警」

5~2

敦煌壁画

敦煌壁画

5～3

敦煌（壁画）

敦煌（壁画）

敦煌（壁画）　　　6～1

第六篇評論、介紹與建議

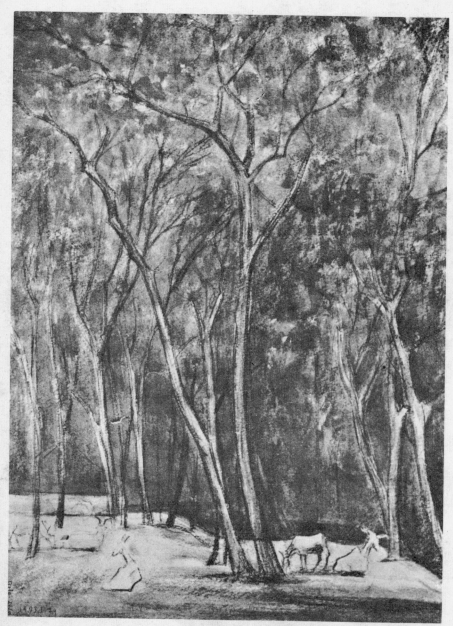

陳景容作 「嘉義公園」 6～1

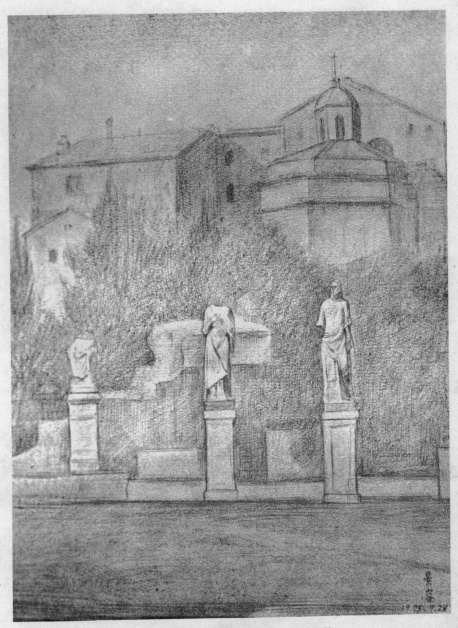

陳景容作 「Foro Romano」 （銅版画）

6〜3

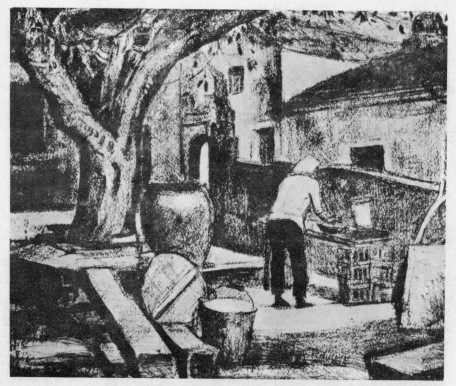

陳景容作 「澎湖的古屋」 （石版画） 6～3

陳景容作 「巴里印象派美術館前的廣場」　　6～6

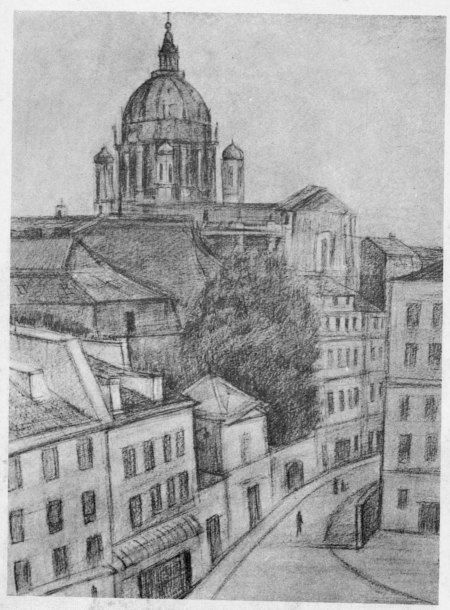

陳景容作「巴里風景」

6〜6

第一篇　我的回憶

1. 我學素描的經過

　　小學，我似乎毫無繪畫天才，只有一次臨摩的一張臘筆畫，被老師貼在教室後面的「優秀成績欄」上。初中二年級，雖然也有美術課，記得只喜歡到外邊寫生，唯一的好處是可以到外頭蹦蹦跳跳，不必再在教室裡受拘束。初二下，學校舉辦校慶，由每班美術老師指定兩名「選手」，利用課餘的時間，在大禮堂作畫；這無非是替其他同學多畫一些，因此所謂「選手」倒不如說「槍手」恰當，可是在當時，老師宣佈我是「選手」時，心裡雖十分驚奇，却非常高興。

　　初中三年，我沒買過一盒水彩，只有一回向同學借來用了一次，因此畫的都是鉛筆畫，也是當時家境不太好的關係，這時期的作品也多半散失，印象中都是畫樹木一類的風景畫。

　　高中時代，學校繪畫風氣很盛，正好我家由彰化遷到水里，一個人寄居在彰化，生活有點寂寞，繪畫便從此進入我的生活，且結了不解之緣。一直到畢業我的美術成績都保持全班之冠，其間當了三次學藝股長，所謂學藝股長，第一個條件是會畫畫，可惜在我任內，壁報比賽沒得過第一名。

　　從高一至高三畢業，我幾乎每學期都補考，沒渡過一個愉快的假期，當時還美其名曰「補鼎，愈補愈牢」。不過居然不曾留級。這大概因為我花在閱讀文學作品、作畫，和踢足球、跳高的時間過多，不可否認的，我有一個十分活潑的高中生活。當時的畫大部分是鉛筆畫，有幾百

張，另外有十多張水彩。

　　高三文理分組，算算理科要念解析幾何、物理及化學文組只要復習過去所學的便可以，比考理組有把握些，這是和友人王明雄君在學校後面的墓地決定的。

　　到了高三開始用功唸書，再也不去踢球、作畫了，這樣居然也有點像考大學的樣子。填志願時，問旁邊的友人，他說他填師大藝術系，我便放棄原先想填的史地系，也跟着他填師大藝術系，我是想：反正都不會畫石膏像，有伴。這事給母校前輩的楊兄知道了，特別跑到學校看我，他是師大藝術系的學生，把術科考試的情形說了一遍，我才知道要考的項目原來有這樣多，我沒畫過木炭畫，沒畫過國畫，怎麼辦？楊兄說考考看吧！並且告訴我師大的馬老師、廖老師的畫的特徵，僅記得一句：他倆畫影子喜歡用紫色。

　　考台大的前兩天，和同學們坐慢車北上，台北給我的第一印象就是「大城市」，那時正下着濛濛細雨，找了半天，我住宿的地方終於決定住在吳同學家裡。台大考完後，隔兩天才考師大，在台北沒事，便去找高中美術老師楊伯祥先生，臨時惡補了一張石膏像素描，另外畫了一張國畫。

　　還記得素描考試是畫羅馬婦人像，我沒用過炭筆和饅頭，看旁人怎麼畫就跟着學，幸好平時鉛筆畫畫得多，形體還畫得準確，居然不比別人差，休息時間，花了五毛錢喝杯冰水，精神爲之一振，居然也發覺錯誤的地方，現在想起來還頗爲得意，因事先知道水彩考茄子、西瓜，於是到市場買來練習一次，然後拿給楊老師看，第二天就照樣畫了。國畫呢？隨便臨了一張，反正只須注意毛筆不要沾太多水，不渲染出去就好了。現在想起來，術科的分數完全靠了素描。

　　台大放榜，我名落孫山。師大放榜那天，我照例到濁水溪游泳，快

到三點就提早回家，家裡報紙沒來，知道民聲報比較早來，便到理髮店看，有了有了，居然有我的名字，借了報紙跑回家，父親不太高興，說畫家的物質生活就像乞丐。幾天後，行政專科學校放榜，我也考上了，父親叫我去唸，不知如何，最後居然也說服了父親去唸師大。

師大入學之後，素描分甲、乙二組，甲組是朱老師，乙組是陳老師，我編在甲組。朱老師的作風是畫好輪廓線之後，再用炭筆畫 45°的斜線條，以表示明暗，這種方法是學達文西的銀筆素描方法，不失為嚴整的方法，但以最脆弱的木炭條和最堅硬的銀筆以同樣方法使用，實有不便之處。朱老師又禁止我們用手指擦拭，不能得到木炭經擦拭後的微妙效果，更禁止我們使用過多饅頭，因而引起幾位同學之不滿，我也是其中之一，所以常往陳慧坤老師家裡請教。其實以朱老師的方法畫鉛筆畫，亦不失為一堅實的方法。

我除了上課時間畫之外，課外如中午休息時間也畫，因教室的鎖匙由我保管，假如有同學要畫，我都得去開門並且也跟着去畫，所以花在素描上的時間，以我最多。剛進學校，我的素描實在見不得人，經過一學期努力，居然也在前幾名。我們常為輪廓差 0.2 公厘而爭得面紅耳赤，不像時下的同學，差了二寸居然也不在乎。第一學期全畫半面像，第二學期始畫維納斯一類的小胸像。這個時期的作品大都散失，只留下一張。

一年級最感到新奇的，是班上有很多女生，而且比男生多，都很漂亮；其次是可以蓄髮，和吃飯不要錢。不曉得什麼原因，當時美術系和音樂系的漂亮女生特別多，大家為了得美人的青睞，常在校園畫水彩。有時我在素描教室畫素描時，也會有一個音樂系的同學從窗口經過，由於這種小動機，居然也能鼓舞我們作畫，當時流行在我們之間的一語是：「看，貝多芬作曲，總有美人給他靈感！」事實上，我們是真的很用

功。

還記得我們住五〇四室，每天水彩寫生歸來，總互相討論，一學期下來也畫了不少。晚上，常到飯廳畫速寫，同學們自動當模特兒。大一的那年冬天實在夠冷的，我們常溜哲學概論的課，回寢室買熱包子吃，眞夠味！而這一年藝術系的足球隊榮獲全校冠軍，決賽時，我踢進一球。

大一下，聽說張老師的素描很棒，正好他在第九水門旁邊的一間舊洋樓上開班，由同班同學江明德帶我去的，一進門就看見一位矮小的中年人在畫一幅三十號的靜物，還有幾個男生在畫，沒人作聲，安靜而嚴肅，我看了一會便下樓去了。我問老江：「那中年人是誰，怎麼畫得和張老師一樣？」老江說：「他就是張老師。」接着我們在那一帶寫生，題材是火燒毀的房子，畫完後，老江拿去給老師看，我不敢拿出來，只儘量欣賞牆上的素描，有高敬忠的、黃新契的，還有游祥池先生的勞孔像，都浩然有力，豪放又嚴肅，深深打動我的心，簡直和我們 45° 的素描不同，另一邊掛了個牛頭，和一些老師的靜物畫。

這一天的印象很深，我決心跟老師學素描。

當時的畫壇，崇尚寫實和印象派之間的作風，因此我們特別注重素描。還記得第一次看省展，讓我驚奇得很，像李梅樹先生的「在池邊洗衣的人」，水波之美，樹枝之美至今還有印象，廖老師的碧潭，楊先生的蔡女士肖像，李石樵先生的近馬蒂斯作風的兩幅孩子，還有顏水龍先生的「日潭」、「月潭」，很奇怪，至今我看過的名畫不下十萬幅，却沒那麼深的印象，也許是剛從鄉下到台北，沒機會看好作品的關係吧！

三月二十五日是美術節，藝術系，照例有化裝晚會，這前夕郭東榮同學帶我們到楊三郎先生家，參觀他的畫室之後，也想跟他學畫，可是楊先生一向不收學生。然後又拜訪了廖老師，至今還記得他拿着調色盤作畫的神情。

一年級下學期，朱老師幾乎不改老江、老汪和我的畫，所以我們自己研究，憑良心說，也實在畫得不壞，朱老師也不因彼此畫法不同而干涉，至今我仍感激他。

暑假之後，承楊伯祥老師帶我到老師畫室，第一天拿了畫板就一直畫，等老師說可以了，看錶已是午夜一點鐘，這中間老師改了兩次，每次都使我嚇了一跳，老師下筆不但準確而有力，只要稍改幾下就有立體感，強弱分明，自此以後我便每天到畫室。

記得從師大坐三路車到火車站，然後步行經北門、延平北路走到第九水門，沿途風景很美，尤其北門附近的幾棵椰子樹，在晚霞中隨風飄動，異常迷人。還有那條貴德街，古老的西式洋樓，生滿青苔的屋頂，一種遲暮的氣息扣人心弦，下雨時更見淒涼，傳說義賊廖添丁便在這一帶活躍。畫室附近有許多茶行，焙茶的工人都只穿一條短褲，在陰暗的房子裡工作，另有一種味道。

畫室樓下的門很難開，因四周漆黑，開門後總有一股陰森森的鬼氣撲面，後來才知道就在樓梯下有人吊死過。

自我學畫以來，真正有嚴肅氣氛的畫室，是第九水門的畫室，還有東京藝大的石膏像室，另外就是現在筆者的畫室。在第九水門畫室，聽到的只有沙沙的炭筆聲，和饅頭擦紙的聲音，絕對沒人閒談，吃東西，大家都貫注精神從六點畫至九點，老師也只告訴這裡太亮、太暗，注意面與面之關係，從不講別的玄奧的理論，僅幫助我們追求輪廓與明暗的正確，及明暗的色面關係，畫面的構成和強弱的變化。老師更不說什麼天才不天才，天才一世紀才有一兩個，那有不努力的。我現在也繼承了老師那種單純樸素的精神，到我畫室來的，都要有當年我們認真的精神，我改畫也是太大、太小、太亮、太暗而已，事實上，畫得正確，自然有動勢、有調子、有內容。

老師改素描，是先用饅頭擦出石膏像最亮的一點，然後畫最暗的部分，再由此推出不同層次的色面，同時對輪廓的正確性也十分重視。

畫素描之外，老師很少講話，只有一次，因畫得太晚，和老師一起沿著貴德街狹小的路走回去，望着隱約在雲間的月亮，我說：「這比中秋月還美」，老師說：「對了，你很有詩心。」師生間就是這類談話，我們對老師的瞭解，只從他的作品中領會，他的作品構成像塞尚的嚴謹，用色又有魯奧之深刻，喜愛台灣古老的房子爲題材，和他強烈的個性揉合，有一種特別的氣質。

我常比別人早來，有時到第九水門外看晚霞，消除一天的疲勞，再靜心作畫，也喜歡獨自畫，所以都別比人早到，比別人晚走，因爲一個人，可以慢慢想、慢慢畫、體會的事情更多。

畫室是星期一、三、五正式開放，而二、四、六，只有我一人去畫，人多時這半荒廢的畫室還不覺得什麼，但一個人在孤燈下，看勞孔實在令人毛骨聳然，常常決定今夜畫完後，再也不一個人來了，到了第三天傍晚，却又不自禁地坐車到畫室。的確，一關掉畫室的燈，摸索走下黑漆漆的樓梯是很恐怖的。有時畫得較晚，那賣肉粽蒼老的叫賣聲，從遠處傳來，令人想起林投姐的鬼故事裡，也有這樣淒涼的賣肉粽的聲音，這時似乎所有的石膏像都動起來，在畫室中走動。

有一天，也是我一個人在畫室，忽然有上樓的脚步聲，又看不見人，心裡就有點害怕，不多久，那脚步聲又響起來，我心慌了又沒退路，只好拿了大門鎖等待，看究竟是什麼東西，若是鬼也要抵抗一下，到樓梯口往下看，來了，來了，有一個頭從樓梯浮上來了，正想把鎖丟出去，但上來的是陳德旺先生，因爲孤燈從頂照下，只能看到頭部，看不見脚，我簡直嚇壞了，無法出聲。翌日，陳先生問老師：「你畫室怎麼有個啞吧在畫畫？」原來那啞吧指的就是我。

　　大三，我依然到老師的畫室，每天都畫到九點，每次褲子都抹了很多炭粉，像木炭店的小工，有一次在三號公車候車站等車，來了一個乞丐，跟我們乞錢，我本想給他五毛錢，但他到我面前，却跳過去了，大概以爲我太窮了，不值得乞錢。

　　大三由袁樞眞老師敎素描，當然我以最高分的成績結束三年來的素描。大三下，藝術系舉行了第一次的系展，我得了油畫的第一名。

　　大四，我的素描更加進步，由小師弟晉升爲大師兄，素描所貼的位置也升到第二位，第一位所貼的是前輩黃新契的素描。在這期間，袁老師常叫我到他家畫模特兒，孫多慈老師也將畫室借給我用，至今仍感激不已。

　　大四畢業後，藝術學會把我的素描借去，說要在藝術系開素描展，不知如何全部都丟掉了，如今想起還覺得十分可惜。

　　在鳳山步校受預官訓練時，每逢禮拜日，總到屛師向池老師借美術敎室畫素描，屛師有一座很好的維納斯半身像，我都是從早上九點一直畫到下午五點，中午在屛師附近的小店吃麵，這家的麵和香蕉很好吃，老太太也很和藹。

　　受完軍訓，又在老師的畫室畫了一年，這時畫室已搬了幾次，但沒有第九水門時的氣氛。那晚霞中的椰子樹、神秘又淒淸的貴德街、古老的洋房，眞使人難忘，畫素描時，不只培養自己的描力、觀察力和造形的精神，同時，在良好的氣氛下，能使人領悟眞正的「存在」，進入「物我合一」的「忘我」之境，正如跳高過竿之一刹那，突然脫離地球的拘束，又似踢球入球門的一瞬，忘了一切，又像獨自游離海岸，天地間只有我伴孤雲，此情此景，若非眞正領悟素描者，很難了解。

　　赴日之後，卽參觀了安井曾太郎老師在東京藝大舉行的素描展，一看之下，對自己的素描竟失去了信心，他的素描實在很有魄力，明暗的

變化更多。而藝大石膏像室的石膏像，又大得驚人，天窗下來的光線，似是一首管弦樂，是黑與白的諧和，回想從前所畫的拉孔像，自以爲了不起，比起來，簡直是小巫見大巫。

於是晚上到研究所補習，這裡大半是準備考藝大的，程度很高，但總有一股悲壯的感情，不如第九水門畫室來得清澄可愛。

考上藝大之後，素描得到小磯良平老師及奧谷博老師的指導，更有進境，從前受老師影響，總是想畫出石膏像的深厚爲目標，在藝大則更採取新的方法，即追求黑與白的交響，與形體的簡潔、纖細之美，另外，因我主修壁畫，副修版畫，更需注重輪廓的正確，裝飾性和繪畫要有嚴肅的表情，同時領略到藝術不是以「美」爲目的，而是以「力」爲目的，稍後又以「自我」爲終極，這種觀念的轉變，是自己體會出來的，連帶的也影響了對素描的看法。也想脫離老師的影響獨創一格，加倍用功，雖然出現清新的風格，但骨子裡仍不失張老師的影響，可見初學時老師的重要性。

出國前只畫過兩、三位模特兒，不是坐着便是躺着，不曾畫過站的，在藝大畫站的姿勢頗費心神，幸而過去的根底好，成績不至落後。小磯老師教素描，只動口不動手，其實藝大的老師都是這樣。這期間畫了很多人體素描，又利用夜間在街上畫人像，當作工讀的賺錢機會，要畫得快又要像，否則圍着的人一哄而散，我畫了不少，有幾千張，維持了我留學期間大約一半的費用。

回國之後，每星期必請模特兒來畫，不曾偷懶過，時時以「不進則退」告誡自己。同時藉寫此文的機會，對自己的素描更加反省，繪畫是我的生命，願有一天更進步，也希望能培養出幾個後繼者。

至於張老師，現在旅居日本已久，自從老師出國之後也不曾通信，不知近況如何？不過，第九水門的畫室總給我留下一段最珍貴的回憶，

那黃昏、那水門、那街道、那陰森森的畫室和滿壁的素描，在在都是青春時代的美好記憶，如今那房子雖已不復有從前的面目，却依然銘記于我心坎深處，以至永遠！永遠！

2. 模特兒和在藝術系的那一段日子

剛考上師大覺得一切都很新鮮，第一天便到高年級的素描教室看他們的素描，覺得每張都畫得不錯，同寢室的人所畫的水彩也都畫得很好，大家都是來自各地，見面後倒覺得十分親熱，最意想不到的是自己居然也會考上大學，眞是一件使人興奮的事。

有一天，晚上和同學們在校園裡，閒談中知道藝術系的學生，畫西畫時，是需要畫模特兒的，而我們又沒有一個模特兒，心裡也就有點失望。好在大家很熱心研究，有時從胡念祖那裡借到佐分眞的畫集，研究他的素描，也從同學的藏書裡知道梵谷的特徵，課外畫水彩的時候也應用他們的技法，反正覺得能考上藝術系也不錯。

何況吃、住、穿都由學校負擔，可說是一個很理想的學校。當時我們住在男生宿舍五〇四室的同學都是很用功的。晚上便在飯廳桌上，大家輪流畫速寫。二年級時除了五〇四室的，再加上江明德與林書垚兩位同學住在一起，整天大家都熱心討論藝術上的問題，大家痛覺藝術系沒有模特兒是一件十分遺憾的事。

那時本省畫壇尚是相當遵尚寫實的畫法，最新的也不過是野獸派的那一種作風，多半也是以後期印象派的畫法爲多，所以大家對素描的研究也就特別的用心，我個人除了白天在師大上課之外，晚上還到第九水門的張義雄先生的畫室畫素描，那時畫素描，畫到指皮都磨破了，可是人物畫就得各自找熟人畫。我的第一張油畫，便是在張老師的畫室所畫的「靜物」。第二張油畫是畫師大花園裡的小房屋，現在看來也覺得還畫得相當好。

那時，我是專找師大的皮鞋匠畫，這老皮鞋匠的樣子很像廖繼春老

師，有一次我誤認爲是老師，跟他行禮，他也和藹地回禮，我回到宿舍還跟大家比劃說「到底是廖老師，他的油畫箱有這麼大。」惹得同學大笑不已，我以爲那個大油畫箱，原來是修理皮鞋的工具箱。不過，從這一件小事我倒和老皮鞋匠成了好朋友，以後他修理皮鞋時我便在旁邊畫他。大家就像這樣隨時隨地找人來畫，也的確花了不少苦心。有一次到男生宿舍的浴室畫速寫，結果淋了一身水回來。

後來學校請了一位男模特兒，畫了幾個月便不做了，接着有一位胖胖的林小姐，也畫了一些時期，她不當模特兒的原因，有人說是老江瞪著她太久，林小姐便生氣不做了，事實上是否如此，照我的記憶，那一天剛好下雨，老江遲到了，他在門口找位置還沒開始畫，而模特兒便借題發牢騷，事後廖老師也勸了那位模特兒一番，說畫家不一定要畫，認眞觀察也是一個重要的事。那件事似乎就平安無事，不久那模特兒便辭職倒是事實，大家也不怎麼留心到底是什麼原因。

當孫多慈老師擔任我們導師時，老師剛從法國回來，大家的研究風氣更盛，我們每月舉行全班的觀摩會，多半是在晚上佈置翌日展出，當佈置完了之後，照例有點心吃，有一次是煮紅豆湯，這是師大同學最喜歡吃的，在和平東路彎進男生宿舍的龍泉街巷口有一家小紅豆湯店的最好吃，不過湯很多，我們取笑說那是「紅豆湯的湯」。後來變成那麼熱鬧的龍泉街的小吃攤，在二十年前也只有這一家小小的紅豆湯店。

我們知道紅豆是不容易煮熟的，煮的時候是用我的美軍飯盒，煮了二、三小時還不熟，這時，女同學要趕九點鐘的晚點名，她們又捨不得先走，後來叫她們先回寢室，等煮熟了之後再想法送去，當我們吃完之後，才想起女生宿舍門禁森嚴，除非有孫悟空七十二變才有辦法送進去，走到她們窗下，正當我們沒法時，剛好曾同學站在二樓的樓梯窗口問：「紅豆湯煮好沒有？」原來她還念念不忘，「好了」，「怎麼送進去

？」我說：「把繩子拋下來」，她拋下繩子，便結在飯盒上叫她吊上去，我們在路上還說女生眞「夭鬼」，不吃便不睡，不過這事假使給訓導處的王先生知道了準是大過一次，好在現在我們都畢業了，曾同學也做了媽媽了，卽使王先生知道也沒法了吧，不用說我們回宿舍是翻牆進去的。

經過幾次觀摩會之後，班上的人更團結，同時我們也是最用功的一班，不過大家尊尚藝術家氣質，各有各的作風，怪人也最多，幸而那時還沒實行軍訓，學校也對我們另眼相待，也不怎麼嚴格處分。

那時學校的校長是劉眞先生，每天都趕來升旗，下雨時也要到男生宿舍來看看，對我們是件頭痛的事，有一次校長和訓導處的王先生來了，我還躲在棉被裏，王先生大聲說「起來了！起來了，不要睡懶覺。」我在夢中還以爲是同學在開玩笑，叫他不要吵人睡眠，還踢了一腳。系主任生氣了便叫我們去訓話，不過我們頑皮是頑皮，用功也是最用功的。

當我們畫油畫時只好大家輪流當模特兒，記得我曾打扮成叫化子，陳肇榮彈吉他，女同學也都乘機穿着平常不大穿的漂亮衣服。那時雖然只能畫穿衣服的人物畫，不過唯一的好處，便是可以找漂亮的女同學來畫，而當時的女同學也認爲給藝術系的人畫是一件光榮的事，所以也並不怎麼費力。當時音樂系有一個被人稱爲褒曼的女同學我也畫過，特別值得記憶的是我畫了低我二班的鄭雪馨同學的畫居然在藝術系的油畫比賽得了第一名，那是大三的事，到底是畫好還是人漂亮，至今我都不太清楚，後來鄭小姐在美國的大學當了校花，人漂亮的成份大概居多吧。

像這樣我們只能找同學來畫，一方面旣不能坐太久，另方面也和我們想畫的目的大不相同，年末聚餐時大家喝了酒，又提起此事，我便寫了「誠徵模特兒啓事」，而鄭永源則畫了一個裸體的畫，貼在寢室門口

聊以解嘲。

　　大三下學期我曾找了體育系的同學來當模特兒，當時的老師是袁樞眞老師。

　　有一天，老江告訴我說：「今天晚上，在張先生的畫室有兩個模特兒來，你去看看，是老汪找來的。」我半信半疑的，因爲我們爲了模特兒吃了不少苦頭，卽使有的話，架子也很大，當了幾個月就不來的比比皆是，所以並不抱太大的希望。

　　晚上果然來了兩個女孩子，當張先生問大家說要畫那一個好。大部分的人都說要畫林小姐的朋友，可是我看林小姐的朋友，有點「肉餅面」，我對「肉餅面」的臉型不大喜歡，便堅持林小姐較好，其實她們都有點土氣的，反正半斤八兩，不過我看至少林小姐的鼻子筆直，輪廓有彫刻的立體感，說明了我的意見之後，大家便決定畫林小姐，我想林小姐對這件事也不會記得，反正由她看來大家都是陌生面孔，呆呆地站在窗口。那時她穿白衣黑褐的裙子與黑鞋，是坐在椅子上左手靠在椅背上，這張畫畫了兩個禮拜之後，張先生的畫室便搬到濟南路，所以我還記得很清楚。

　　翌日在學校遇到老汪，老汪便警告我說對模特兒不要「太粗魯」，她的意思是知道我一向說話心直口快，怕嚇壞了這小姑娘，照她的方法是一步一步慢慢來，記得老汪很有耐心，將很多裸體的名畫給她看，待她如自己姐妹一樣，我們暗地裏也對汪很感謝，也就不大管，讓其自然發展。

　　照我看來林小姐能當眞正的模特兒，老汪、老江的功勞最大，起初林小姐換下平常的衣服換上淡綠色的芭蕾舞衣，記得似乎是老汪送給她的，或者至少是代她縫製的，因爲我曾怪過老汪挑的顏色不好看。

　　像這樣，開始是專畫林小姐穿芭蕾舞衣的畫。

　　寒假期間袁樞眞老師請林小姐來畫，當時我和陳肇榮也特別准予一起畫，袁老師畫的是在火盆的旁邊林小姐的背影，這幅畫也在系展展出，早上我畫完模特兒，下午便畫吳太太的肖像，大約花了一個月的工夫才完成，吳太太就送我一雙皮鞋。這時孫多慈老師也特別將她的畫室借給我，並且給我很多顏料，甚至我在師大畢業製作的畫布也是她送給我的，那是六十號的畫布，算是我第一次畫大幅畫。

　　林小姐到藝術系之後，上課時多半是由我管理作畫與休息的時間。一方面我從大二以來以至畢業，素描與油畫的成績都是一直保持全班第一名的成績，所以那時自負心也很強，遇有女同學上課時喜歡談笑，我都不客氣地叫她們不要講話，也得罪了不少人。

　　那時我仍到濟南路的畫室學畫，林小姐也在那裏兼差，當下課之後，因她住在安東街，我們都要搭十五號的公共汽車，所以一道在法學院站候車，那時期十五路車不準時，有時來了因爲坐滿了人又不停車，所以下雨的時候，我們都比賽拋石頭看誰拋得遠聊以取暖。有時便索性跑到南門市場坐三路車，這一段路不算短，我們都用跑的，我通常都讓她先跑一段路之後，再從後面追趕，我是田徑選手，怎麼會跑不過她？不過有時我覺得以一個女子的脚力，算來不怎麼慢，有時我讓她太多，眞是害我追得滿身大汗，想不到她這過人的脚力，竟是她成爲舞蹈家的一個條件。後來她買了脚踏車之後，我們便各自從畫室回家，我一個人失了賽跑的對象，就乖乖地在那法學院站等候那難得一停的車子。

　　我尚依稀記得濟南路的畫室是由倉庫修改的，牆壁是木板釘成的舊房屋，當我們畫模特兒時，林小姐說有人在外面偷窺，我在氣憤之餘，有一天便埋伏在外面結果抓了一個頑童，令人啼笑皆非。不僅如此，在師大上課時，據說有人從辦公大樓居高臨下的也可以看到，所以我們研究了半天預防這種不愉快之事。

　　起初林小姐在師大很少講話，也曾經跟我們借些書去念，後來也學英語，多少有好學的習慣，也聽說開始學芭蕾舞。一個呆呆的小姑娘，由於環境的薰陶和她的毅力也想上進，眞是使人佩服。

　　當我畢業之後，林小姐在賀慕羣家裏當了一個時期的模特兒，我受完軍訓，在基隆一中任教時，那時老江老汪已經結婚了，住在山上顏氏家祠裏，林小姐知道我們生活很苦，收入有限，便常來義務給我們畫，林小姐還有這義氣的一面。多半是在週末，畫完之後，吃了便飯，她就先回台北，有時陳肇榮也來一起畫。我記得林小姐回去後，我和陳肇榮曾在老江家的磚地上睡了一夜，我們五〇四室的人大都有這安貧樂道的精神。

　　當我赴日之後，第二年林小姐舉行了人物展轟動一時，也受了不少人嘲笑，大概氣憤之餘寫了一封信，要我寫一篇文章替她辯白。不過我那時看攻擊她的文章並不是站在藝術上的觀點，而以道德上的觀點來談論，因爲這立足點之不同，使我不知應如何下筆才是，後來有翁女士替她寫了，我也就沒寄文章回來。

　　回想林小姐這九年來的生活，眞是充滿着得意事與失意事，有幾次想辭去師大的模特兒，我都勸她要繼續下去才好，因爲我們經過了找模特兒和沒有模特兒的痛苦，深知倘若林小姐辭去工作，同學們一定會十分不方便，每次都安慰她要繼續下去，她有什麼不如意的事，也都告訴我們，每次我們都說「阿緻仔不要壞了」，就這樣她獨當三百六十行之外的模特兒一行的事業，如今她辭去了模特兒，這一行只有一人的專家，從此就只留給我們美好的記憶，何時我們才有一個模特兒呢？我們怎麼能不感謝林小姐的貢獻，怎麼能不佩服她由一個「呆呆的女孩子」變成一個「舞蹈家」呢，希望以後，我們用善意的眼光來看待這「呆呆的女孩子」。不要以邪意的酸葡萄心裡來看待她。

　　在日本請模特兒來畫是很簡單的事，在東京有兩家模特兒協會，我

們只要打電話告訴協會的人說要模特兒，模特兒就會自己來，大概是車馬費之外，每三小時一千五百圓日幣，約合台幣一百六十元左右，我在東京時要畫大幅油畫時，便與同學合請一位來畫，除此之外也有許多畫室隨時可以去畫，每次一百圓，可說十分方便。

　　在師大期間的生活，也許是我一生最有意義的時期，雖然在日本的時候，也過着學生生活，可是再也沒什麼頑皮的事，天天趕着電車，也照樣用功，但覺得生活如機械似的單調，在那兒要畫模特兒很方便，可是却時常想那些我們竭力找模特兒來畫的日子。在那些盡心用功盡心玩笑的回憶裏，總免不了阿緞仔的影子出來。假使我們沒有模特兒，也許會感到少學了點什麼。今日唸了那短短的剪報，說林小姐要退休了，眞是有很多感觸，也許我寫的文章和林小姐的有所出入的地方，那也是沒法的事，「歷史」也就是這樣不是一件絕對正確的學問，只是將留在我記憶中的記述下來，以便作爲送給阿緞仔作爲紀念。同時也希望社會上對「模特兒」有偏見的人消除他們的「邪念」。以溫和的微笑祝福林小姐今後的成功。

3. 武藏野美術大學的校園

三月五日我到達日本，大約過了兩個星期，我終於到武藏野美術大學上課，西畫組的油畫和素描是以畫模特兒為主，每天早上都如此，模特兒大概是兩個禮拜換一個，那是看課程的關係而定的，有時也會繼續到三個禮拜才換一次。半年來，我差不多畫了十五、六個，但也沒有和那一個特別親近，也不覺得那一個特別討厭的。

起初，我們開始畫模特兒，多少有點好奇，也有點兒緊張；老實說模特兒比石膏像難畫得多，但畫慣了就很有味道，也不會感到怎樣特別困難。當輪到較難看的模特兒，大家總有點洩氣，都故意讓她做較難做的姿勢。

通常畫固定的姿勢之前，先請模特兒讓我們畫四次速寫，然後由同學們表決要畫那一種姿勢，普通做一次「姿勢」給同學畫是二十分鐘，然後休息十分鐘，每一個模特兒都很守時間，沒有人偷懶過。

我們所畫的全部是站的姿勢，站的姿勢對於人體的比例、動態都比較容易研究，同時也最難畫，因為稍為畫錯了，就顯得站得不穩，記得我在師大好像全是畫的躺着睡，坐着看書的，這樣比起來，日本的模特兒是好些。

在夏天，模特兒是無所謂，可是到了秋天之後，天氣漸漸冷了，做模特兒也較辛苦，雖然火爐生了火，靠近火爐的一邊身體熱得發燙，另外一邊卻是冰涼的。畫一個模特兒時還好，如果同時畫兩個，有一個也許淌着汗叫熱，而另一個卻催促我們加煤炭。

當休息的時候，模特兒總是抽煙的居多，因為抽烟可以提神；有的模特兒，面對着學生大抽外國香烟（日本的外國香烟也比本國香烟貴），

害得有烟癮的學生羨慕不已，看來模特兒收入不錯，也有時會像救濟的請一、兩個窮學生抽煙。又有些模特兒比較客氣，面向牆壁抽烟。有一次，我忽然看見，在教室角落，用三夾板釘成而沒屋頂的更衣室上面冒出烟來，我還以爲是火爐的火爐落到更衣室裏燒着了模特兒的衣服，隨後才發現原來是模特兒躲在更衣室裏悠哉悠哉地抽烟。

起初幾天，模特兒差不多都不太和同學合得來，以後熟了，才知道有的學音樂，有的在大學裏唸書課餘來兼業，一天工作多達九小時，看來也很辛苦，不過每天畫完了以後，大家都跟模特兒說一聲：「辛苦了。」如此聽來，也有點人情味，模特兒也就不會有被人岐視的感覺。

有一天，我跟一個比較會遲到的模特兒說：「你眞會遲到」；第二天，她來得很早，我反而遲到了，害得我十分不好意思。

其實遲到的還是學生，學生們有的夜間兼有副業，白天都無法早起，幸而我靠父親接濟，只好儘量不遲到的來上課，有些學生光坐車就花三小時，也難怪。

同學裏，男生居三分之二，女生佔三分之一，不知如何，男生待我不甚親熱，女同學倒對我很好，其實，我也很懶得理會那些男生。

助教佐藤小姐，十分關心我，每當老師第一次到教室來的時候，都要特別介紹一下：「這是從台灣來的………」說了一大堆，這樣那樣的，因此老師也就表示特別關心似的，說上一大堆話。這些話聽得多了，眞不勝其煩。因此悶悶不樂，然而每當我傷風感冒時，她那份問東問西的關懷，使我這遊子又感到些微的溫暖。

在日本作男人較好，也不要替小姐們開門，也不要代女生提畫箱，生火爐全是女生的事，女生也不敢在教室講話講得太大聲，如果講得太大聲，男學生毫不客氣地叫聲靜一點，也不怕得罪女同學。

畫畫的時候眞是安靜得很，從無一面談天一面吃燒餅的情形，也沒

人管別人怎樣畫，總是自己畫自己的，作品大都是經過強調的寫實的畫，最大的不會超過三十號，最小的也有二十號，太大了會阻擋別人的視線，太小了又不能畫得太久（每張大約畫二、三禮拜，每天早上畫三小時）。

教室的走廊經常有同學開簡單的畫展，牆壁上也似乎任由學生亂畫亂寫，大都不傷風雅，而且很多是雙關語的句子，由此看來學校很尊重學生自由，培養獨特的個性。所以並沒有教授整天坐鎮在教室的情形。

雖然學校很尊重學生，可是由於科別，看了學生的服裝、氣質，大致也可以分辨得出是那一科的學生。最驕傲，同時也最窮的是油畫科的學生，因為所用材料是最花錢的，但很少聽說有人賣出一張畫，彫刻科與油畫科的人的氣質較近，不過整天刻石頭，似乎有點倦色；日本畫科的人個個都很規矩。有油彩塗滿衣服的是油畫科的；有泥巴的是彫刻科，穿校服是日本畫科的，而穿西裝的是工藝設計廣告科的，有點商人氣質。

老師只在星期四來一次，大都沒有改學生的作品，只用嘴巴講一講，我想：這樣也好，省得有人盯在後面看，畫得也很難受，每隔兩三禮拜有一次批評會，這時，全班的人都集在一起，照着座號把自己的作品拿到前面去，讓教授批評，然後打分數。

當批評的時候，教授一點也不客氣，在台灣老師似乎會給學生留點面子，即使我們要請老師批評，也是拿到老師家裏去的多，說來在大眾面前讓老師說東說西是頭一次，真是不慣，所以，等着輪到自己的時候的這段時間真是難挨，真像等着判刑的犯人一樣難受，我座號又在最後等得更加焦急。每個學生都似乎在想從教授的判斷中，知道自己將來能否成為名畫家。老師批評的時候，有時老是沉默地不說一句話，把他的禿頭左右搖上兩三分鐘，這樣不要說也會知道會說什麼了。

　　我總以爲藝術家還是自己去體會要緊，用講的沒什麼用，而且覺得這三小時眞是精神虐待的時間。

　　老師也沒有固定那一位，每一禮拜換一個，這樣就有各種不同的看法，習慣了，聽老師說的也有點意思，不過至今，我仍然不大喜歡批評會的時間。

　　有些模特兒也會跑來雜在學生的香烟陣裏聽老師的批評，有些人似乎也很了解繪畫，或許她們會想到她白皙的身體怎會給人家塗一塊青、一塊紅的顏色，也許她們在回想這兩禮拜她的腳是如何的酸痛，現在學生們在受煎熬，而她却是那樣的清閒。

　　等到批評會完了之後，敎授回去了，模特兒也在考慮下次要做什麼姿勢，學生也是搖搖頭像戰敗將軍般地收拾畫布回去（爲什麼說戰敗將軍呢？老師很少說學生好，而學生在畫的時候，又是那樣揚揚得意。）等下次再來吧！因此這裏沒有人認爲自己不行，也無人敢自居天才。學生們都如此這般的過日子，我在日本已經過了半年，想着畫得更好一點，夢想著和模特兒有什麼從天上掉下來的「浪漫史」——或許大家最關心這一句話吧！眞是別想，別想。

4. 我學壁畫的經過

當我赴日留學的時候，起初是在武藏野美術大學，挿班進入西畫系三年級，當時日本畫壇盛行抽象畫，學生們所畫的也是以抽象與半抽象的居多。至於具象畫却很少，即使有也帶有抽象的要素，色調也以單色的爲多，例如以土黃爲主的人物，或以朱、白、黑三色畫强烈對比的風景，或以黑、灰色畫牛頭的靜物。

這時期（一九五八～六〇）法國是以布菲爲畫壇的寵兒。日本常有他的畫展，受他影響的畫家也很多，因此美術學校畫具象的學生受他的影響也很深。除了受布菲影響的具象繪畫之外，也有受法國五月沙龍畫家的影響。

對於當時的我來說是一件很困擾的事，在師大我很認眞地畫素描，所畫的油畫也只是以後期印象派傾向寫實主義的爲主，對於抽象畫根本沒興趣，雖然退伍後，我曾經在基隆市立一中服務，和劉國松、莊喆等一起參加五月畫展，這時他們已開始畫抽象畫，但我一直都無意放棄以素描爲主的繪畫。

當然我留學的目的，是想學些新的觀念、技法，可是對抽象畫，我一直都不喜歡，對日本這時期的環境很令人失望，只好有時逛逛美術館，有時聽聽古典音樂，有時在我住宿的那棟破舊的學生宿舍裡看看書。雖然在繪畫上很失望，過的却是頗爲清寒而很有詩意的生活。

我所住的那棟宿舍，是很破舊的，宿舍旁邊，長滿高大的銀杏樹，一到秋天到處都落滿黃葉，寒風刮著樹梢，發出凄凉的聲音，使人聯想到人生是虛無的。這棟宿舍是戰前所建，經盟軍的轟炸後一直都沒整修過到處長滿荒草，從我的窗子可以看到一棵長滿紅葉的樹，當晚風吹來，樹葉就紛紛掉到地上，發出輕微的聲音，偶而也聽到有人從井裡打

水的幫浦聲，一切都顯得十分寂靜。

從我的牀上可以看到一棵銀杏樹，黃昏時分，躺在牀上看那天空由淡藍漸漸變成深藍色。沒點燈的室內顯得十分陰暗，有時會連想到人死後，便是像這樣的包圍在陰暗裡，就是這樣筆直地躺著讓雨淋濕，讓秋虫爬過我的身體。

這時，突然有悠長、淒涼的喇叭聲音劃破寂靜的世界，這淒涼的聲音常引人愁思，直到後來才曉得這是賣豆腐的喇叭聲。

就像這樣，上學時我對素描課較有興趣，畫油畫時大家以畫半抽象的居多，因而只是應付應付罷了。

有時，我到神保町的舊書店買一些美術、音樂、文學方面的書籍。晚上空閒時，就在牀上剪貼畫片，享受這些在台灣沒法買到的畫片，滿足一下空虛的生活，有時泡一杯紅茶，想着故鄉的人們。有時也坐在牀上苦思自己應走的路、風格……，以及渺茫的將來。

卽使如此，這段生活對我來說，是從台灣來到東京適應生活的緩衝時期。同時這虛無夢幻般的生活，對此後，我的精神生活，也有很大的影響。

武藏野美術大學是一個注重術科的學校，學科是在大敎室裡幾百人一起上課，只是聊備一格而已，老師用擴音機講課，學生有的記筆記也有的打瞌睡，有時太枯燥乏味，等點名先生一走，學生便跟著溜課了。

有一天，下課之後，看到大敎室外面架了一個鐵架，有人在這大牆壁上開始畫壁畫。這牆壁大約有兩層樓高，十二公尺寬的大小。起初他們畫了一點天空，和國會議事堂，看來也沒什麼，過了一星期再去上課時已經畫了一群學生，一個月後，整個壁畫都完成了。我對他們能畫得這樣快，又很有魄力的寫實的畫，覺得十分有趣。尤其壁畫的顏色是不發光的，畫面是平坦的，不像油畫要注意畫肌的變化，弄得像塗牆壁

似的，玩弄技巧製造畫肌變化，攪得心煩不已。

於是打聽這是那一科開的課。有人告訴我這是壁畫的社團活動，是長谷川路可老師所教的，不屬於任何一科，可以自由參加。

不久我便在午餐時見到長谷川老師，同時和幾個壁畫社團的人見面，如此，我就參加了壁畫社團，自己也感到意外。這社團大約有二十個人，包括有各科的學生，其中尤其以西畫科的最多，男女生都有，看來像一家人般和氣。

當第一次到壁畫社團教室時，大家正把生石灰倒進水槽，這生石灰像一塊塊的石塊，放入水槽中就發出熱氣，和噓噓的聲音，水也因熱氣而翻滾。這水槽分成兩個，一個是浸了半年的石灰，一個是剛浸的。

做完浸石灰的工作，便去磨那已經化成消石灰的石灰和洗砂子，砂子都要洗到沒黃水為止。像這樣，我就做洗砂磨石灰的最基本工作。

老師曾經在義大利研究壁畫，是日本的壁畫權威，我們都依照古代義大利的徒弟制度：師長、師兄、師弟分得很清楚，作師弟的人絕對服從師兄所指定的工作。畫壁畫時要從洗砂、搬砂、作石灰槽等粗工做起，當做嵌畫時，第一年只給我們做搬石頭的工作，這可說是粗重的工作，因為師兄們在第一年都也作過這樣的工作，所以不能越級學做畫的技巧，這樣的教法有什麼好處呢？從作粗工的工作中，使我們學會如何辨別砂質、石灰質的好壞，也了解到大理石的石質和石性。讓我們養成很堅實的工作習慣，大家也都認為這種「徒弟」的工作為學習必須經過的過程，故從來沒人對此工作抱怨過。在做大理石嵌畫的初期，要將大理石砌成一公分四方的大小以便供給師兄們作嵌畫。砌石頭有一種機械可用，但細部仍要靠鎚子，砌成方形、三角形、扇形、圓形等基本形體，這些都要符合師兄們的要求。到了第二年起便可以參加作畫了。這一年暑假，我們先把那畫有國會議事堂的畫剝下來，開始準備作新畫。

起初我們做好畫稿，每天早上就在水龍頭裝上橡皮管，像消防隊那樣把牆壁打濕，再塗上石灰，先在牆壁上畫上底稿再開始作畫，先用綠土畫上綠色的素描，再加上土黃色、淡紅色，這樣大家各畫一個人物，赤著腳站在鐵架上，每人手上拿著調色板，聚精會神地畫。

這鐵架是用三根有鏍絲的鐵管接了上去，一直頂到屋頂，中間分三層，都舖了一層木板，總共約有兩層樓高。站在最頂層往下看，會感到輕微的頭昏。

每天，一大早便到學校，一直畫到傍晚才能回家。這中間幾乎沒有休息，回家之前都要把工具收拾好並打掃乾淨，這習慣影響到現在。當我結束一天的工作之後，一定要把工具整理乾淨才休息。

在夏天，要畫這樣大的壁畫是很累的，首先我們所畫的是天棚畫，塗天棚的石灰壁，所含的石灰成份要多一點，否則就會掉下來，作畫時要仰著頭，一面畫，顏色就一直往臉上滴下來，不但仰著頭頸部十分酸痛，而且夏天天氣炎熱滿身大汗，汗水由額頭流下，自己都會感到汗水流到鼻頭，然後從鼻尖滴下來的情形，汗衫濕得像掉到水裡。

當休息時，大家都累得躺在地上，這樣一天一天地把這大壁畫完成了，畫面上大約有二百人，當這大壁畫完成後也沒什麼特別的興奮，只覺得這一個暑假夠累，也過得很充實。

以後大家又有機會一起做嵌畫，大家就更像一家人那樣，雖然很辛苦但也很快樂。

這期間我們在日本合作了很多嵌畫，我曾經參加製作的有武藏野美術大學禮堂嵌畫，高五公尺寬三公尺，飯廳牆壁嵌畫四公尺高五公尺寬，國立競技場正面二幅黑白二色嵌畫各約十公尺高六公尺寬，日生劇場地面嵌畫，這面動員六十個人花六個月時間完成的，大約有五百平方公尺大，實在十分壯麗，也是黑白二色而已。

　　當做嵌畫時，嵌石頭的時候有的要用粗面的石頭，有時也用磨亮的石頭，有時要利用甕片，有時也用貝殼。這不同的使用方法雖然沒有一個規則，但老師兄們總是做得較好，無形中受師兄們的影響自然有一個師承的方法存在。

　　這段期間，我學了所有的壁畫技術以及剝離法，也創出一種畫在木板上的壁畫。

　　所謂壁畫的剝離法是從牆壁上將壁畫由壁面剝下一層移植到廄布上，我想這種技法，在我國尚沒人會做。據說，義大利人不將這個方法傳給外國人，以便做為該國的專利技術，老師在義大利期間辛辛苦苦學回來，因此對學生們也不隨便談此奧妙技法，非到相當年限，認為得意門生才會傳此技法，在日本得此技法的人也相當有限，不過十人左右而已，現在老師已經逝世了，照我想，在日本能夠移殖壁畫的人當不會太多。

　　我們在作壁畫或嵌畫是採取共同製作的方式，因為現代建築，工程迅速，不像古代要花幾十年造一屋，或幾百年造一教會，可以慢慢來。必須有了工作就得在一、二個月中完工，所以常常都一天工作十五小時以上，工作量很大，在夏天更是滿身大汗，手指都搥得發青，男女生都一樣工作，但作起來十分愉快，尤其一幅嵌畫完成了之後便有一種從心裡發出的愉快感覺，好像完成了一件困難的工作。

　　從學校回來之後，有時在寓所，孤燈下苦思壁畫的草圖，將過去所畫過的人體素描，一張張地拿出來，看那一張能用來畫壁畫，有時苦思到午夜，我所住的小房間，窗外有蔓藤，當月光照到窗邊，就有蔓藤的黑影映在窗上形成美妙的圖案，看來很有詩意。

　　有時為了一幅小的壁畫就一直畫到天亮，當畫壁畫時，常有一種心理，就是只許成功，不許失敗。

　　壁畫是一種構成畫，先要有一個主題來構思，常在苦思之後，能藉畫面表達自己的思想。

　　我跟老師學了四年之後，剛好東京藝術大學設立了大學院，有壁畫科，我便考進了該科，在藝大期間，不像過去那樣有舊式的師生關係的拘束，很輕鬆，再也沒有像從前的師兄弟的事，自然對於作畫較有新鮮的表現，但對石頭的位列沒有嚴格的要求，這裡的壁畫老師是島村三七雄，嵌畫老師是矢橋六郎老師，這期間，做了東京大丸百貨店壁面嵌畫、東京車站的兩面嵌畫，矢橋老師所用的石頭的顏色較多，有一種從非洲買來的藍色石頭會閃閃發光，其他也有很多從各國進口的大理石，大約有五十種不同的顏色，色彩較豐富，但嵌畫的位列較亂。因此我不太喜歡這種作風，所以在這期間，我便去學銅版畫及繪畫修復，我還是較喜歡黑白二色，位列嚴格的古典的大理石嵌畫。兩年後，我便得了壁畫科的碩士學位。

　　當我進入東京藝大之後，曾和一位義大利籍叫拉吉的同學，在東京的撒萊及奧教堂畫製壁畫，這教堂的神父是義大利人，所以一切都照義大利的習慣。

　　例如在作畫之前先談好畫題，神父要我們要注意些什麼，除了畫製壁畫的報酬之外，材料費另外計算，這樣有一個好處，就是工錢雖少，但我們儘量買最好的材料，現在想起來，這種制度實在很好，畫家才不會偷工減料。

　　當畫這教堂的壁畫時，我剛好開了盲腸，傷口尚未痊癒，身體還很衰弱，站在鐵架上總會發抖，這時對壁畫技法已很成熟，不過拉吉說我畫的有點像拜占庭樣式。在這裡工作，值得我回憶的事是到了中午，吃午餐對我們來說是一件愉快的事，外國人喝了湯之後，便有一道大約有一公分厚的大牛排，和吃不完的菜，最後還有很多水果，工錢雖少，但

吃得很好，對窮學生來說是一件很誘惑的事。

　　吃完飯和拉吉坐在教堂的地上觀看壁畫，討論一些技法的事，義大利人不太會講日語常以手勢來補助，可是我也懂得他所說的意思。

　　教堂的人對我們都很好，看來我們也像古代裝飾「神的宮殿」的畫僧那樣有一絲受人尊重的感覺。在炎熱的夏天，能在陰涼的教堂中工作，也是很好的事。到了晚上我就到上野公園畫肖像，準備下一學期的生活費，就這樣過了一個很愉快的暑假生活。

　　當壁畫畫完，我的盲腸傷口也好了。神父來看我的壁畫說好極了！這句話使我得到很大的安慰，這幾個月的牛排也沒白吃了。

　　可是義大利的拉吉便不是這樣，他說工錢那麼少，而且吃飯也讓我們在神父吃過後才叫我們吃，在義大利畫家是和神父一起吃飯的，看來他是十分不滿意。

　　到現在我還常常回想在教堂旁邊洗砂子的情景，樹上有小鳥叫著，樹蔭下陣陣涼風吹來，教堂的靜穆和安全感，都使人感覺到脫離塵世，回到中世紀虔誠的信仰生活。

　　有時我們弄髒了教堂的地面，打掃的工人很認真地一次又一次來清掃，我常對工人道歉，但她總是說這是為主工作，絲毫沒有怨言。倒是拉吉常怪我不該用水來冲洗灰泥，這樣反而不易弄乾淨，我想拉吉講的也有道理。

　　拉吉是義大利羅馬美術學校壁畫科的畢業生，然後再到東京藝大留學，他常提起他在義大利修復壁畫時的事情。有一次他修補一幅壁畫，這壁畫因為空氣跑進壁畫與石壁之間，以致壁畫有浮起的現象，這時便要灌注石灰，以便固定壁畫。

　　拉吉說當我們灌注石灰時，再怎麼灌也沒法灌滿，灌了半天覺得很奇怪，就跑到教堂外面去看，原來他們所灌的石灰漿水，都從石縫流到

一輛私人汽車上面，汽車的主人正在那裡咆哮不已。所以灌石灰之前要先灌一次水，再把水會流出的地方，用泥土塞住再灌石灰。

拉吉也教我們畫蠟壁畫，和使用乾酪素的方法，也得益不少。

在東京藝大期間好在我的壁畫技巧很好，才不致於受人岐視，同時入學之後也很用功，因此在藝大有很多的好朋友。

同時我除了壁畫之外，也參加軟式網球及版畫的社團，並且當了軟式網球的校隊，而我對版畫的熱忱也贏得了很多寶貴的友誼。

當我即將離開日本回台灣的前夕，版畫的同學要給我送行，我想像中大概是要到日本料理店大吃一頓，想不到大家走到高架鐵路下面，專為工人而設的廉價酒店。一進門，整個酒店充滿鬧聲，香煙、烤肉的煙，和醉酒的工人大聲喊叫的聲音，編成一幅生動而有活力的畫面，在橙紅的燈下，彌漫著藍色的煙霧，當我們坐定之後，會長大聲叫了一聲說「來三瓶二級酒。」據我所知，酒有特級、一級酒，倒沒聽過二級酒，同時也沒徵得我這位主賓的意見，便叫了二級酒，看來大家都很窮，現在已記不清楚那天晚上到底吃了什麼，反正這二級酒寶貴的友誼，到現在還令我想念不已。

回到台灣之後，我首先便想到要設備石灰槽，買了三個水缸，然後到燒石灰的工廠買了一牛車生石灰，開始準備畫壁畫，另外也找到大理石廠，買了些大理石片。

回國至今，我也畫了一些小壁畫，同時也剝離了不少壁畫，看來我的技巧還沒退步。

雖然我在台灣尚沒做壁畫和嵌畫的機會，但當我畫壁畫時，便不禁回想在東京的那一段生活。那時常吃不飽，可是天天都能認真作畫，過著無憂無愁的生活。

那順著鼻樑流下來的汗水，那教堂陰涼的樹蔭，一切都值得我懷

念，至今似乎還能聽到敲打大理石的「叮！叮！叮！」的聲音在耳邊廻響，同時深夜中也常想起留在東京的那些壯麗的壁畫和嵌畫來。

5. 我所知道的東京藝大

東京藝術大學是日本的國立大學，座落在東京上野公園的一角，大戰結束以前這所學校叫做東京美術學校，戰後與東京音樂學校合併，而稱爲東京藝術大學。

東京美術學校創立於明治十七年，音樂學校創立於明治十二年，距今約有九十年的歷史，其間人材輩出，例如音樂部之三浦環，以唱蝴蝶夫人而聞名於世，美術學校的藤田嗣治亦是世界第一流的畫家。其他如佐伯佑三、青木繁，也都很有名。

上野公園可說是東京藝術中心，在上野公園有四個國立美術館、博物館和音樂廳，加上東京人口超過飽和點，上野公園無疑是一般市民陶冶性情的好去處，這裡有森林、噴泉、寺塔，環境十分幽美，在上學的途中，路經西洋美術館，看到沐浴在朝陽下的羅丹作品「思考的人」、「地獄」、「卡萊的市民」等雕像，不覺生出向上之心。

目前日本的各大學都招收很多學生，人數往往過多，例如日本大學有上萬學生，學生人數上萬者比比皆是，像擠沙丁魚般，上課時，一個大教室坐上幾百個學生，老師講課要用擴音器；藝大的學生不到兩千左右，每科只錄取三十至五十名，至於大學院的學生，每四、五個便使用一間教室，大可隨心所欲的製作。

日本的大學入學考試，是各校分別招生，但國立大學分兩期招生，所謂一期校是於國立大學中選出較好的學校在同一天考試，二期校是較差的國立大學在一期校放榜後再招生，（一期校中有東京大學、東京藝大、教育大學等），藝大的競爭率一直保持最高的倍數，東京大學平均是五倍，而藝大則高達五十倍以上，尤其以油畫科最難，大部份的高中生

都無法考上，只好到補習班補習素描、油畫，這些重考的人稱之爲「浪人」，第二年的稱爲「二浪」，依此類推，考進藝大最高紀錄是「九浪」，也就是說考了九年才考上。考生是集全日本有志於美術、音樂者，入學考試經三次淘汰，第一次考學科，歷年來學科都是在三月三日考，幾天後放第一次榜，闖過這關者再考素描，素描通過才考油畫，素描考試通常是「布魯達斯」一類的大胸像，一共畫兩天，計十二小時，程度不亞於我國美術系的畢業生，在台北市面上可買到的アトリエ的石膏像素描參考書，全是藝大油畫研究室主編，這些作品都是沒經過老師修改的一年級學生作品，由此可以見其程度之一斑；油畫入學考試，是畫人物，也是十二小時一張。這些考試放榜都在下午六點鐘，在初春，這時天色早已昏暗，幾千個考生徘徊在校門外，懷著不安的心情，準六點校門開了！大家一湧而進，有喜色、也有悲色，這一榜無名，勢必明年再來。

浪人的生活是早上四小時素描，下午四小時油畫，晚上再四小時素描，大家如此，程度自然提高，浪人的生活也够慘的，不分日夜爲的只是考試的那六天，今年在第二關失敗，明年也不能保證過得了關，而這些考不取的大可再報考其他大學，可是他們偏偏不肯，一浪、二浪、又三浪、有的浪人自殺，也有一個女浪人因爲一直考不進，就乾脆當藝大的模特兒，以滿足擠進這狹小之門的欲望，說來也委實可悲。藝大的校門實在狹小，大約只有三公尺寬，磚造的兩個門柱又不高，校名寫在一塊木板上，也不知經過多少歲月，木板已呈灰黃，墨跡也褪了色，十分模糊，這窄門是多麼平凡，却那樣難擠進去！

擠進來的人自然身價百倍，總是畫一張素描掛在過去浪人時代的補習班的牆壁上。偶而回到補習班，浪人們都奉爲神祇，有一次我穿了一件染滿油畫顏料的衣服去聽音樂會，旁邊一位小姐唯恐我會沾汚她身上那件漂亮的衣服，臉上有不甚討厭的表情，但當她一看到我的速寫薄印

有「藝大」兩字時，便問了一句：「是藝大學生？」我點點頭，她臉上那種討厭的表情立刻消失了，還借了我的速寫簿看了半天，在演奏休息時間，也表示十分敬重藝大的學生，後來她說她是皇族。入學後我曾聽到一件頗有趣的故事，在二次大戰期間，全日本禁酒，警察、憲兵都在取締喝酒的人，偏偏藝大的學生好喝酒，往往喝得爛醉，當時管理上野公園的警察和藝大的學生很要好，怕學生受到憲兵的干涉，便把他們當作病人背在身上走回學校，更妙的是這個醉翁反把警察當作馬，連呼「走得太快了」或「走得太慢了」。這一則逸事流傳至今，雖不知是真是假，但現在藝大校慶，化裝遊行上野地區，便管制所有交通，讓學生們在街上遊行，倒是事實。

日本的所謂學部，相當於我國的學院，如文學院，在日本稱文學部，所以美術學部卽等於我國的美術學院，我念的是油畫科，相當於我國的美術系，他們稱為某某系為某某科，可見劃分的很細，而油畫科有壁畫、油畫、版畫，及繪畫修復各研究室。我是屬於油畫科的壁畫研究室，在壁畫研究室又偏重於西洋壁畫，另選修銅版畫及繪畫修復，這裡的同學對自己專門的分得很細密，又可以自由選擇喜歡的科目，對每一樣都有機會嘗試，看看自己適合什麼表現法，這樣可以學得精細一點。

藝大的美術學部有油畫、日本畫、雕刻、建築、設計、藝術學、保存修復研究等科。各科各設研究室，如油畫則有八個研究室，我是屬於第八研究室，各研究室有一位教授、副教授、兩位助教，學生由三個至十個不等。像壁畫科有八位老師而只有三個學生，日本政府對每一個國立大學的學生每年要輔助十萬圓，無怪乎國立大學之難考。

藝大的上課情形，我所知道的油畫科一、二年級每天上午都是術科，下午是油畫，一半是素描，下午有一點點學科，三、四年級以及大學院完全是術科，因此進入學校之後，都是畫畫不必念書了，同學們多

牛經過一段很長的浪人生活，素描基礎相當好，因此不須老師怎樣教導，教授們一星期也只來一次，十分自由。

一年級上學期是在石膏室畫，這石膏室規模大極了，有兩座大騎馬像，米開蘭基羅的摩西、奴隸、以及米蒂及家廟中二組雕刻（共六座），石膏像有一層樓一般高，全和原作一樣大，至於維納斯、戰神……那些近兩公尺大的石膏像，在此不過小巫見大巫，看來僅爲一尊小立像而已，哥達米拉的騎馬像是與原作一樣大小，比普通的馬還大一成，十分雄壯，近者如羅丹的巴爾札克，青銅時代，都是很好的雕刻，眞是令人不知要從那一個像畫起才好。

這石膏像室是一個有天窗的教室，光線十分柔和自然，缺點是年代一久便會漏雨，而鴿子在這裡築了許多鴿巢，常掉下鴿糞，鴿糞掉得太多會污損畫面，學生便向學校抗議，學校很久不加處理，有一天教務處派人查看情形是否如學生所說的那樣嚴重，當這位禿頭的先生一進門，鴿糞從天而降正中禿頭，這一下學生哄然大笑，禿頭先生連說知道了，知道了，便回去了。

一年級下學期，每天上午一定有裸體素描，而下午有學科，若沒有學科便排群像裸體素描，所謂學科也是和藝術有關的，只有美學、西洋美術史、美術解剖學、繪畫組成與修復，以及英、法文而已，只在一、二年級的下午偶有這些學科，其他時間便可專心作畫，念的功課少，作畫的時間自然就多，考試也只作論文，臨時作個文抄公，眞是輕鬆極了。

三年級以後都沒有上學科，所以大家都在繪畫上更能專心，上課也沒人點名，只要將教室外面各人的名牌翻成正面便可以了，正面用黑字代表出席，反面寫紅字表示缺課。

藝大的教授有伊藤廉、小磯良平、山口薰、牛島憲之、久保守等，各開一個教室，任由學生選擇，教授要畫得好，學生才會選他的教室，

而教授對自己的學生也特別用心指導，似是一種互相信任的方式；凡是好的教授都擁有十多個學生，名氣差一點的只有一、二個，各教室的同學都很團結，往往都以說自己是某某教室的學生而引以爲榮。

上課是專畫模特兒，模特兒一定準時到，不管學生來了沒有，而且一定等到下課才走，卽使來了一個學生也照畫，每一個教室分配一個模特兒，最多十個同學畫一個模特兒，教室又很大，所以畫得很舒服，藝大畫模特兒是以立姿爲主，但其他困難動作只要學生想得出來，都要做，全校擁有七八十個模特兒，隨時可以解約，所以模特兒都很認眞，每三星期換一個新模特兒，由學生挑選，星期一早上，先到校的人便可以去挑選。這古老的學校，一如過去的設備，早來的人便要在煤爐上生火，我一向早到校，便成了燒煤專家，生火的技術也很到家。

藝大可說是畫家的登龍門，就是日本各大畫展的得獎人，大半也是藝大的畢業生，卽使現在成名的畫家，也以藝大畢業生居絕大多數。

中午是唯一的休息時間，大家都在餐廳吃簡單的午餐，談談笑笑，也頗有人情味，因爲緊張了一個上午，下午又要開始畫，中午休息時間，十分寶貴，但我總利用這時間去作銅版畫。

三年級有半個月的奈良古美術研究，這時大家都分班到奈良的古寺參觀，在奈良學校有一寬大的木造房子，大約可住二十位同學，白天大家看寺院，晚上則自由活動。

在學校有很多社團活動，可以自由參加，我在校時加入版畫研究會和軟式網球會，這種課餘活動可以調劑過份緊張的學生生活，另外多天可以到學校設在山上的小屋去滑雪，一切免費。

藝大的美術學部像一個古老的森林，在校門的前庭有一棵大樹，據說有一位同學在這樹上蓋了一個小屋，過了四年有巢式生活，校舍是仿古代寺院的木造房屋，但教室全是天窗，所以光線十分好。

一年一度的藝術節是十分有趣的，美術學部有畫展，而音樂學部有演奏會，每三、四位同學便組成一個室內樂，演奏相當有份量的曲子，音樂學部也分成聲樂、鋼琴、器樂、樂理、作曲等各學系，每一位同學的程度都很高，尤其藝大的聲樂更是有名，是全日本最好的學系，在藝術祭前夕，照例有一場歌劇，由藝大交響樂隊伴奏，佈景、衣裳，全是照原作的規模，兩場歌劇演出的人員都不同，在校時我聽了莫札特的魔笛，菲加洛的婚禮，唐喬凡尼等，對於音樂外行的筆者，也嘆為觀止。音樂學部每年恒例由學生演出彌賽亞，及貝多芬的第九交響樂，入場劵非常難買，可見程度之高，演奏之完美。

在藝術節的五天裡，每天總有五、六個會場，從早上一直演到晚上九點，一直連續不停，有獨唱、有歌劇、合唱、室內樂，作品之多實在難以選擇，美術學部各科系也都有盛大的展出，參觀者真多，學生們並設有露店，這些露店表現各科系的特徵，我們油畫科的是烤肉，肉一烤「油」便出來了，雕塑科賣炸豆腐、肉丸之類，這些都要切，和雕塑相近，日本畫科賣的日本麵，像這類露店到處可見，物美價廉，大家一手持杯，一面談笑風生。

藝術節前夕，有化裝遊行，每年都以雕塑科最為壯觀，他們體格好，力量大，往往塑一個四、五公尺的大雕像擡到街上遊行，油畫科比較差勁，每年只是一只油蟲，學生們化裝紅蕃在油蟲裡面叫叫而已。等十月的藝術節完了之後，四年級的同學便進行畢業製作，一直到二月下旬，這時每間教室都有兩位模特兒，可以畫群像，原則上畢業製作是一百到一百二十號具象作品，另加自畫像一張。

畢業展是借東京美術館舉行，十分盛大，畢業式由音樂科的老師演奏管風琴，畢業式之後各自回家，也沒有什麼就業不就業的問題，學校並不保證學生就業，僅憑各自去發展。

　　藝大的美術部和音樂部隔著一條道路，各有各的校門，行政上也各有不同的作風，音樂學部的人叫我們「美校」，我們叫他們「音校」，這是合併前的傳統，美術學部內古樹蒼鬱，樹下到處有歷代任教老師的塑像，看這些塑像眞有如看日本近代的美術史。

　　各學系學生的氣質也不相同，美校的有如乞丐，蓬頭垢面、滿身污油沒人會見怪，音校的學生却十分整潔，紳士淑女型的居多。學校餐廳常見許多男乞丐型的畫家與貴族型的女音樂家談話，眞是強烈的對比，但音校的女學生嫁給美校男生的很多。

　　我在學期間，其他學校常鬧學潮、罷課的事，只有藝大沒有，在校史上只有兩次罷課，一次是反對學校限制學生在校研究時間，原則上可以到晚上九點鐘，另有一次是學校採用智力測驗的入學考試方式，不過都是校內之事，這兩次我照例到校作畫，並沒受到影響。

　　早上八點鐘我便到學校先吃早飯，一直到晚上九點鐘才回家，在校時，可以向各科專門老師求教，素描找小磯良平，油畫找寺田春貳、山口薰、版畫找駒井哲郎、女屋勘左衞門，其他同學們也各有所長，在好學校不只有好的老師、好的設備，更重要的是有良好的研究風氣和好的友人，回國雖已四年了還常和朋友們交換技法上的意見，有一位同學在意大利留學三年，只學一樣技法，也只畫一張畫，是用 Tempera 的技法，三年不算短的時間，但以三年的時間，學一樣技法，而集這技法的各種技巧於一張畫中，的確也是一個辦法，藝貴在精，而不在多。

　　日本常有一個人到外國精學一樣技巧，一國之中有幾個這樣的人不但可學完別人的技法，這往往勝過那些學得多而不精的人。我也願有機會花三年工夫，去學人家的一樣技法回來。

　　在藝大，我以壁畫聞名，尤其是我對壁畫剝離術有特別的技術，凡是有人要將壁畫剝下來貼在畫布上時，都說：「去找陳君。」事實我是剝

得很好，連壁上的裂縫都照原來的狀態剝下來。

這是我曾在日本壁畫家長谷川路可先生處學過，老師第一年要學生替他洗砂子，第二年磨石灰，第三年才教壁畫術，如塗牆壁、作畫和剝離術，這也是老師在義大利時學畫的習慣，這樣學藝才能學得精。至於版畫技法、銅版畫以野田哲也（得過國際版畫首獎）、竹內和子最好，素描以野田善一有名，這些同學各人都有特徵，可補老師很少到校的缺點。

技能的微妙之處，是要有很多失敗的經驗，老師明知缺點在何處，却冷眼旁觀，讓學生自己研究，如銅版畫印得不好，老師祇會告訴你這個地方印得不好，而不說應該如何改進，讓學生自己去摸索，一旦研究出來了，便永遠忘不了，還有很多其他秘訣，書本上永遠找不出解說和答案，有的技法祇有自己心領神會，無法言說得出，因此互相研究的風氣很盛。

在校期間，我對素描、油畫、水彩、壁畫、大理石嵌畫、銅版畫、石版畫，以及繪畫修復均下了工夫研究，可說樣樣都學得很精通，因此也比別人更用功，當別人休息時，我都在作畫，經常從早上八點畫到晚上九點鐘，回寓所之後，到公共浴室洗澡，回來聽十點十分的新聞報導和棒球比賽的結果，再看一會兒小說，便上床，三餐都在學校吃。

就這樣我念完了大學院，因成績優秀，教授會議通過要我留校當助教，可是由於我要回國任教，便辭去了助教的職位回國。

四年前我再赴日時，看到母校增建了一棟八層樓的新教室，藝大已不再有古色古香的氣息。但教學似乎又改進了很多，油畫科正在教十四世紀，北歐古典油畫畫板的製作法，於是我也天天到學校磨了二十幾張畫板，壁畫科開了一門嵌色玻璃畫我也學了一些，只要三年的停頓人家已進步了許多，學問的世界真冷酷到驚人。

在藝大，衆多有才氣的同學之間，大家只說一句「工作！工作！」而不是「天才」之類的空話，工作卽是作畫，大家脚踏實地不斷地工作！

日本別的學校如東京大學，對留學生都另眼看待，只有藝大對留學生毫無優待，想入學就要參加極爲激烈的升學考試。

現在想起來，這所學校畢竟太偉大了，我始終感到非常驕傲，因爲它是我的母校。每當我有挫折時，只要想起我是藝大的畢業生，便油然生出努力的決心！不斷地去「工作！工作！」。

6.　關於我的畫

　　五年前，當我從日本留學回國，便住在板橋浮洲里的一間小木屋，因為這小木屋外表是青色，於是藝專的同學們便叫它做「青樓」，現在這青樓如同我住的時候一般，沒有改變，只是前面多了一家叫「龍門客棧」的飯店，因此看起來，便沒有當時的美觀了。

　　浮洲里是位於藝專旁邊一個小村莊的名字，這名字很好聽，「青樓仔」這名字也很好，對於在外留學七八年的人來說，回國之後就能住進這悅耳地名的鄉下，實在是很幸運的事，當時，對我來說，雖然鄉音未改，但由於生活環境的驟變，似乎有如到了另一個世界，我從東京這個世界人口密度最高的都市，一下子回到只有二三十戶農家的小村莊居住，雖然我也曾經一度住在花壇附近的口莊，但大半的日子是在都市裏長大的，在生活環境上來說是一個很大的轉變。

　　回國之後，在藝專專任，同時也在文化學院任教，對於一共當了二十八年學生的我來說，是一個很大的改變，從學生變成教授，實在很難一下子擺脫自己當學生的習慣。

　　那時我還沒結婚，一個人住在小木屋，感到十分滿意，這小木屋屹立在田園之中，晨霧、晚霞都很美麗。在東京我住的是三個榻榻米大的房子。在這裏不但能放一個單人牀、一張椅子、桌子，還有空餘的地方作畫。無疑的，這是幾年來所夢想不到的一個大房子，這時因為我剛回國，同學們也常慕名來拜訪，對於那些來訪的同學們使我感覺到熱烈的友誼和溫暖，當我下課之後，常有同學三三兩兩來看我的畫，聽我對繪畫的意見，於是這小木屋裏站滿了人，床上則擺滿我的畫，這屋子便充滿了藝術的氣息，因此一下課便有人來，使我無法休息，但亦由於同學

們求學的熱忱而感到安慰。

　　這小木屋共住了七八個同學，樓下是雕塑科的林文德，和二三個西畫組三年級的同學，樓上也住了學生，只隔了一道牆，因此，經常互相往來。

　　有一天晚上林同學請我去看他們所作的雕塑，教室正有同學在開夜車趕工，看他們那麼認真工作，真使人感到藝專的學生十分用功，尤其雕塑，能做等身大的，在當時實在少見。

　　這樣一回國便和同學生活在一起，所住的所吃的都和學生一模一樣，所穿的大概也好不了多少，我能回國任教，完全是偶然的事，洪瑞麟老師曾對李梅樹主任推薦過，後來當李主任到東京藝大參觀時，看了我的畫，於是決定請我回國任教，受了知遇之恩的我，當然想盡自己所能的貢獻一切，因此教書也就十分賣力，當時我的教室在現在圖書館的下面，較偏僻，沒人干涉，於是成了另一個天地。

　　我所擔任的課是美一西畫組。夜美四、夜美三，三班的素描，夜美三的油畫，另外在文化學院擔任三年級的素描、油畫、和四年級的銅版畫，上課節數很多，尤其是素描課最多。除了在藝專、文化學院授課外，我很少和朋友聯絡，有些人以為我回國了連老朋友都不拜訪，似乎太不近人情，事實上我正是珍惜時間，用來教書和作畫。

　　當我教素描時，要求同學不准遲到、早退、談話、吃東西，一定要十分用心地畫，而我也十分認真指導，當時，我所指導的美一西畫組同學，至今已有多人在本省各大畫展中略有表現，例如黃玉城、韓舞麟，各得第一屆全國素描展的石膏像，風景的第一名，黃元慶、戴璧吟亦分別在臺陽、省展、市展得獎多次，尤其陳世明得了省展西畫第一名，都是這一班的同學。他們不但每天抽空畫素描，晚上亦常在教室畫到兩三點鐘，當回寢室時往往沒有地方洗手，便帶著烏黑的雙手，摸進被窩

裏，遇到假日的前夜，便畫到天亮，那時我還沒結婚，卽使夜裏十二點
鐘，有學生來找我去替他改素描，便一起到學校去，經常也和同學一起
畫到天亮，因此他們一年之間所學到的素描能力可抵上別人三年所學的
功夫，而且我亦以嚴格的態度督促大家，莫不進步很多。

　　我認爲，藝專只在一年級時有石膏素描，而師大、文化學院到三年
級還有這種課，因此對於這僅有的一年時間，只好老師多三、四倍的嚴
格，學生更得用功才能和別的學校相等。

　　在藝專和文化學院上課各有不同的味道，藝專的學生都要穿制服，
而文化學院的學生可以隨意穿著華麗的服裝；藝專的學生純樸得像鄉村
的兒童，而文化學院的學生則十足是個都市的少爺。

　　華崗在山上，風大雨也大，却不減同學的繪畫興趣，同學們亦很熱
衷於我所教的油畫素描和銅版畫課，尤其是銅版畫課，當時在全國大
專，還是唯一有此課程的學校。銅版畫機器，是由當時的莫大元主任所
爭取到的，而由我回國時隨船帶回來的，

　　文化學院也分配了一棟宿舍給我住，一星期之中住板橋五夜，住文
化學院二夜，這樣也省得來回奔波，不過這棟房子很大，一個人住眞有
點鬼氣森然的感覺，頗爲寂寞，後來每在文化學院上課，就借住在許坤
城同學所租居的地方了。

　　浮洲里住了許多同學，下課之後，有時無聊，便和同學們談天，對
於居住荒村的人自然談到鬼故事，如新生戲院失火的鬼故事、南興橋下
出現的水鬼。在下著毛毛雨的晚上，聽完鬼故事，獨自走回青樓，別有
一番滋味。有一次任月明告訴我，她在××戲院的洗手間照鏡子時，有
一個影子顯現對她說：「妳不漂亮，我才漂亮」像這樣不知不覺之間，
這一段時期，都有些神秘的鬼故事環繞在我的周圍。

　　當我釘好畫布，整理好行李，漸漸安定下來時已是十二月，在十月

到十二月之間我儘量在我所住的地方設備一切。包括買一部石版機、生石灰、大理石、銅版以及安排每週能畫四次模特兒，儘量把自己的環境造成如在東京藝大時一樣，能做壁畫、銅版畫、石版畫和大理石嵌畫，這樣便能安心工作了。

有一次，我訂好畫框，從臺北沿著新店溪的提岸，坐上鐵牛仔車載畫框回板橋時，正逢一個美麗的星夜，在黑暗的提岸上，陣陣涼爽的秋風伴著鐵牛仔奔馳的吼聲，和住在東京的時候另有一番不同的境界。

在鐵牛仔車上我想著，這一大堆的油畫框，到底畫什麼才好，自從進入東京藝大，便放棄了畫油畫，改學壁畫和銅版畫，三年之間，沒畫過一幅油畫，到底要畫那一種風格呢？由於我這幾年潛心製作版畫，深得細密描寫之妙處和畫壁畫時學會了構圖的要訣，另外這幾個月來聽了不少鬼故事，於是決定綜合壁畫的構圖、版畫的細密描寫，來畫有神鬼氣氛的神秘畫吧！

板橋比臺北多霧，每天早上四周都有霧氣，於是這宇宙似乎又只剩幾根電線桿、幾棵樹，和婦聯新村的水塔，這灰色的霧多麼美妙，那麼，色彩就採用這灰色的色調！何況霧色也是灰色的。

再說就是用漂亮的顏色也不能比廖繼春老師用得更好。用灰色、白色、黑色更能發揮我在東京藝大取過最高分的素描功力了，在藝大時，我曾經得過全班最高分的素描成績，九十五分，這也是多年來，自己覺得很驕傲的。

就這樣，我決定了自己的作風，學畫已十多年，而始終無法創出自己的風格，經多年的研究、積蓄，在作版畫時，自己似乎最能刻出自己的心聲，畫壁畫時最能構出有氣魄的畫，這幾年究竟沒白費。不但如此，我可以畫神秘的、超現實的作品，因為我喜歡文學、哲學、神學和生物學，當我常常想哲學上解決不了的事，就找神學方面的來看，神學

解決不了的便看生物學方面的書，如進化論，以及史前史，對於人的起源、自我的認識，一直有很大的關心，這些在學問上解決不了的事，我便耽醉於文學、詩和音樂，多年來，我從音樂上尋找和繪畫的關聯，自己常常把巴哈的音樂和喬多的壁畫比較，從貝多芬的作品中尋找和米開蘭基羅相通的地方。

有一段時間，我曾經想完成自己的思想體系，和儘量尋找出一個自己的風格，終於在這鐵牛仔車上領悟到，是多麼奇妙的事。

五十七年的聖誕夜，我的畫室已經有了很多張一百號的畫布，我拿出一張銅板畫做底稿放大成一百號的作品，當大致畫好構圖之後，便坐在床上一看，這和一切過去所作的畫不同，正是自己所想表現的畫，這是臺灣第一張帶有神秘的超現實的作品。

當第一幅作品畫了一半，我又著手於第二幅畫，是一幅靜物畫，這一幅靜物畫富有很濃厚超現實味道。接著又畫了一幅在室內帶眼鏡的少女，過之不久就是新年，當元旦從故鄉回來，發現隔壁的同學遭小偷光顧，連枕頭都一起被偷光了，真沒辦法，想到舊曆年回家時一定來光顧我，在這附近，算來我的目標最大，於是在舊曆年回家時，不但門口加了五道鎖，屋內還裝了一個假人用來嚇他，這假人只不過是件風衣披在椅子上，扣好扣子而已，却像一個沒頭的人坐在椅子上，椅子前面又放了一雙雨靴，保證小偷一開門會嚇一跳，況且地上又擺滿了碗、杯子。過完了年從故鄉回來，小偷並未光臨，却意外的發現風衣披在椅子上的造型很好看，於是配上靜物，畫成一幅一二○號的油畫，這幅畫可說完成了自己的風格，以後又畫了一幅「一個幻想的風景」的畫，就這樣，我在青樓一共畫了五幅大畫，便搬到臺北去了，也大致決定了自己的風格。

平時我作畫十分認真，下課之後便開始畫自己的畫，一直到深夜，

至今還保持在晚上十二點才上床的習慣，每星期我僱用模特兒作畫四次，平時只作人體素描，選擇適宜的姿勢，畫油畫時，根據已經畫好的素描來作畫，大約畫好七八成之後，再參考模特兒，加以修改細節，同時在畫面上所用的風景、靜物多取自平日所畫的素描，加以綜合組成一幅畫，作畫時一定先在心中有所感觸然後開始作畫，我不會將名家的畫冊置於畫架旁邊，借用他人的畫。此外，我作畫時必定聚精會神才能作畫，也不喜歡別人參觀，往往一幅畫，花在構想的時間比較多，實際著手畫的時間較少，我也不喜歡引用別人的理論，將自己的畫說得如何神秘，如何偉大。

當我面臨一個題材，或找到一個好的素描，想把它變成作品時，首先想到，到底是用素描、粉彩、水彩、卵彩、油畫、石版畫、銅版畫、嵌畫或壁畫來表現，因爲我精通上述各種技法，可收事半功倍的效果，例如想畫一幅不會有油彩光澤的畫，我便想到可以用水彩、粉彩、卵彩，若想利用平滑的白底，便畫卵彩畫，若是豪放的便畫壁畫，又如一幅玻璃器爲題材的畫，背景是黑的，我只好用銅板畫裏的 Mezzotint 的技法，在所有的黑色中，我相信沒有比 Mezzotint 的黑色更美的黑色，這黑色像天鵝絨那樣，似乎富有彈性。

當學畫之初，大家都强調個性，但所謂自己的個性，並非馬上能發現出來，對我來說，摸索了近二十年才了解到自己的特性，在此之前作了很多的嘗試與摸索，因此也學會了各種技法，互爲補助，才有一點眉目，如今我已有一個目標，朝此努力便可以了，可見發現自己的風格是如何的困難。

回想我在東京藝大求學時，同學們都十分用功，態度誠懇而認眞，回國之後，只好在自己的畫室充實自己，將所有的設備都準備好，一如在藝大時，高興畫石版畫就用石版機，也可作銅版畫、壁畫…模特兒一

星期能畫四次也差強人意了，同時我私人的畫室內也有很多學生來學畫。此外，我也經常跟東京藝大的同學通訊，研討繪事，不敢怠惰，務必在回國之後，每三年到外國走一趟，吸收一點人家的技巧，和看一些畫以便回國之後在自己的畫室裏努力作畫。

在這期間，我和同學們處得很好，每個同學的個性都很清楚，如在青樓中，聽見陳美雲在對面叫：「戴壁吟，戴壁吟」過一下子，戴壁吟便跑來說：「老師，老師借鋸子」我便知道是她來找他釘畫框了，我也常和同學們一起到板橋的夜市場去，戴壁吟有點口吃，有一次對一個賣香腸的說：「切香腸」那賣香腸的人便拿起香腸一刀刀的切了下去，戴壁吟看得著了慌，猛叫起「切、切、切…」好不容易才說出「切五角」，那時香腸已切了一大堆了，於是這「切五角」，便和我取笑長青春痘的妙聯「滿天星星亮晶晶，一臉紅豆數不清」成了大家常提起的趣事。

浮洲里的青樓生活是那麼值得我懷念，在那裏，我和同學們一起生活，認真地作畫，鬼故事，晨霧和晚霞，在在都是使人懷念，迄今雖已過了五年，但每當我到藝專上課時，一定回青樓去看看，到龍門客棧吃飯，回味一番那段美妙的生活。

7. 寫生記趣

　　每當我在畫室畫一個學期的枯花、裸體之後，在學期結束時總會有
點厭煩的感覺，這時便想到野外寫生；正如吃多油膩的菜之後，便想吃
點清淡的食物。雖然我的作品大多以靜物、人物為主，但也有不少小幅
的風景畫，這些就是在這種情況下產生的。

　　當我在少年時期剛會分別男生、女生之時，便幻想著將來要博得女
生的青睞，最好是當畫家，每當在野外寫生，便有漂亮的女生，常來看
我作畫，漸漸地戀愛……。說來可笑，現在的我以畫家為職業，便是由
於這可笑的動機。每次我出外寫生常想起這童年的幻想，可惜至今，我
還沒有這種艷遇。

　　台北附近，最好的寫生去處，照我的看法可算是野柳。野柳原來有
幾個別名，如：「野柳鼻」、「野柳龜」、「野柳岬」，它是屬於大屯山脈的
神主嶺向東北伸出的小半島。我第一次去野柳是在五年前，和戴壁吟等
四人一道去的，住在野柳旅社的大房間。那幾天，天天下雨，我們就冒
雨寫生，回到旅社之後，大家便把畫排在床上討論當天的成果，頭一天
我們只在遊覽區畫，下雨時就在小學教室畫。晚上閒下來大家便輪流下
棋，和戴壁吟下棋要抽他的車可真不容易，每當要抽車，他就來個「老
師，這個車不能吃」，只好退三步再走，最後還是用閃電式的快動作才
能吃掉他的車。

　　第二天中午，我回到旅社，戴君冒雨帶回兩張畫。奇怪，野柳也有
漁村，而且竟如此之美，船也美，鴨子也美，而且構圖也好。不久我也
冒雨出去，照樣畫兩張回來。這樣，我們畫了三天，回到板橋大家都滿
載而歸。

以後我大約每年至少去野柳一、兩次，有時一個人去，有時候帶學生去，而每一次都有不同的收穫。到野柳，如逢舊友；每次我到了野柳總想說一句「我又來了」，同時我都住在同一房間，這是面向大海的房間，下雨時也可以從窗子往外畫。在野柳，我畫了很多的漁船、舊屋、林投、火雞。

有一個下雨的晚上，一個人在房間很無聊，買了幾個橘子，邊吃邊看書，聽着拍岸的浪聲也別有風味。上床後忽然聽到隔壁床上有人的聲響，奇怪，明明這旅館只有我一人，怎麼會有床動的聲音，漸漸地內心開始害怕。鬼？為了消除內心的悶氣，開了窗子看海景。隔壁的聲音更清楚了，原來那聲音是由屋簷上的雨滴滴在破瓦上的聲音。

又有一次，晚上帶學生到山上看夜濤，二十多人都靜靜地坐在岩石上看那大浪，所記取的印象實在深刻。

淡水也是台北近郊寫生勝地，從前淡水叫做「滬尾」，在清朝是台灣的北部重要港口，比基隆還要早，後來因為河床淤積，也就由基隆取代了它的地位。因此淡水有很多古老的建築物，可惜近年來人口急增，古屋已改為水泥建築，而且滿街晾了很多衣服，便破壞了原有的味道。

淡水，我比較喜歡由淡水國小俯瞰的風景和原英國領事館的舊「聖多明谷城」，還有淡水商工內的「牛津書院」。到淡水總是當日往返，假如以後有機會過夜，我想帶馬偕博士的台灣遙寄去唸。

從淡水可以坐渡船到八里，有一次我就坐渡船到八里，回淡水的時候，正是黃昏，看淡水河上的漁船、煙波，和對岸淡水鎮上橙黃的燈火閃映在水面上，實在美妙，可惜當年和我靠在船頭同坐的女生，如今卻已不在，想來也頗為惆悵。

搭宜蘭線的火車，可以看到很美的海岸。去年我和學生到羅東寫生，外出時和學生穿一樣的衣服，結果到了林紅琪家，她母親好不容易

才認出我是老師，大概她心裡想着老師怎麼這麼「無才」。

平時出去寫生大都穿得很隨便，隨時都要坐在地上，所以穿舊褲子，怕下雨就一定得穿風衣，所帶的工具也是我最拿手的炭精、素描、水彩、粉彩之類。我怕帶油畫，因為較笨重而且又黏黏的，還要洗筆。用紙張所畫的，在心理上比較輕鬆，不會像油畫那樣患得患失的，這樣也更能增加旅行寫生的情趣。

從羅東我們坐車到大溪，在大溪畫了一張畫之後，徒步到頭城，沿途的風景真美，浪很大，岩石更大，而且都是不經人工修飾過的風景，走到頭城之後，大家吃了「飯炒蛋」，怕吃不飽又吃了些橘子，把肚子填滿之後，才到楊乾鐘老師家拜訪，楊老師在午後三時準備了一席豐盛的午餐，吃飽後到礁溪，口福似乎不淺，又吃了一頓，回到羅東，不例外再吃了一次，等到了張君家裡，他又準備也想讓我們飽餐一下，想想再這樣下去不把肚皮撐破才怪。

我看這一帶風景也很美，以後有機會再去畫，但要一個人去。在羅東學了宜蘭腔，造了個句子：「你家真好厝，在你家吃飯，配魯卵，梅子酸酸，豆腐軟軟，吃飽洗身軀。」語韻都和台灣西部不同。

台東的馬蘭，（這地名很好聽），在台灣有很多地名如：恆春、楓港、霧峰，語音聽起來很親切的有阿蓮，阿蓮是高山同胞男生叫女生為「阿蓮、阿蓮」而來的，還有如我們娶老婆說「娶牽手」，也是從高山同胞的風俗來的。

馬蘭是一個山地村，但已相當平地化，我們去時正下着細雨，馬蘭村裡到處充滿着檳榔的花香，在這裡畫了很多高山同胞的畫，他們是那樣的天真、純樸，令人看了從內心感到喜悅，他們沒事時便坐在門口抽煙、喝酒，甚至連狗也懶洋洋地躺在地上。

在這裡知道他們的社會組織，以年齡分成好幾個階級，年紀小的服

從年老的，這風俗和蘭嶼相反；蘭嶼的是把好的魚給老婆吃，壞的則給老人吃，這種壞的魚就叫做「老人魚」，蘭嶼的男人怕老婆，所以若想嫁好丈夫的就嫁到蘭嶼去。寫生時，我們也順便向他們請教當地的風俗習慣，也可使我們多對民俗增加一點知識。

從台東到蘭嶼可以搭飛機也可以乘船，當我們到達時，首先便使我感覺到他們都伸手要香煙，還好我預先準備六百廿支香煙，而其餘的人也帶了不少，試想這三千支香煙若同時燃起，蘭嶼就不應叫「紅頭嶼」而應叫「香煙嶼」，整個小島的上空將會瀰漫着煙霧，豈不很妙。

我和周月坡、洪瑞麟兩位老師在椰油村畫一老人，他嘰嘰咕咕的用日語、英語、國語、台語講了半天都無法和他通話，後來一個小孩替我們翻譯才知道他的老婆病了，我們就拿了些藥給他，過了一會兒，他又開始嘰咕幾句，就回到豎穴式的房子裡；我看他臉色不太好，就告訴周老師說：「怕說不定他要拿刀子殺我們呢！」可是周老師却慢吞吞的，眞令我着急，過了一會兒那老人穿了一件白襯衫出來，很奇怪他竟指着他的徽章讓我們看，其實那上面只不過寫着「蘭嶼鄉公所」五個字罷了，而這老人却極力的說明這徽章是證明，他是鄉長，後來才知道他的意思——他是過去的鄉長，說眞的眞是不識字的唬識字的，那徽章上根本就沒寫鄉長的字樣，說了這麼多，原來他當過鄉長嫌我們給的報酬太少說是輕視他，於是我拿了一包吉祥香煙給他。

畫完了老人，每家都把陶碗拿出來賣，我買了兩個，眞想不通他們把碗賣光了，晚餐用什麼來盛飯。

蘭嶼的人是無憂無慮的，他們忘了世俗的名利，每天只捕捉當天够吃的魚，多了也不要，閒來便坐在涼台上嚼檳榔，要不然就望着海上的海浪，過得眞愜意。他們的房子是建築在半地下的，這樣就可以避免颱風的侵擊破壞，這裏的下水道造得很不錯，平時在屋內作飯，柴煙還有

燻蚊子的好處，屋外種了很多細細的朝鮮草，草坪上放了兩張石椅，石椅是利用直形的大石頭豎在草地上當椅背，看來他們的智慧也並不低。

此地的漁船很美，到了蘭嶼的第二天，便提了畫具畫那美麗的漁船，順便繼續收集陶碗、陶壺以及陶人。記得那兒有一位老太婆很貪心，我們已經給了香煙，打算換她陶碗，可是她却不把陶碗拿出來，她很快的把我們的香煙藏起來，還要再跟我們要香煙，弄得黃才郎很氣，便對她吹口煙，沒想到那老太婆竟忙着用鼻子對着空氣吸下那口煙，那樣子很好笑。這和後來，我在路上送一支香煙給耕田的人，故意不給他點火，那耕田的人便乾抽那支沒點火的煙說：「這樣會死，這樣會死。」一樣的好笑。

當我們走到浪島的途中，從山上樹叢中傳來很美妙的歌聲，我們大聲地喊「篙蓋」，她們回「Tabaco」，於是我拿出了一包香煙等着她們的到來。看她們健步如飛的跑來，等點燃了煙後又回到樹上唱她們的歌了，一直到我們走遠了，還隱約的可聽見她們道謝的聲音。

這裡的人頭腦很簡單，路上遇見一個樁米的男人，正赤膊用力搗米，他的老婆站旁邊觀看，我便開他玩笑說道：「你老婆在旁瞧着，用力點吧！」他竟照我的話用力搗米，我更開一次玩笑說再用力一點，他眞的搗得更起勁。

在蘭嶼的七天，我們忘了俗世的事，從他們的生活令我深深地覺得應該自我反省，當我們剛剛到達蘭嶼時覺得他們很原始，可是離開那兒之後却覺得自己很慚愧，人只要忘名利，心自然能淸，心淸之後才能把畫畫好，近年來漸涉名利，到了蘭嶼想不到竟還給了我一個反省的機會。

有一天在椰油寫生，下大雨，和幾個小孩子躲在涼台上避雨，等水彩畫完雨還下個不停，小孩子們就圍著我靜靜地觀看那白浪和雨露，後

來小孩子一個個走散了，就剩下我一人，剛好對面有個好心人叫我到他家避雨，心想跑過去全身還不是濕透，可是拗不過人家一再叫我的好意，先把速寫本用塑膠布包好後，跳下涼台跑過去，到了他家已像一隻落湯雞，他還好心要拿衣服讓我換，謝了他的好意就告辭跑回招待所，全身好像掉下大海，只有速寫本沒濕掉。

在蘭嶼聽當地的故事、濤聲、看月亮，一切都使人難忘，此地風景、人物都很美，尤其是黃昏時，天空一片粉紅，牧童趕着牛羊回家，晚上遼濶的天空中星光燦爛，這寂靜的時分使人難忘。

屏東附近的房子還保留着古色古香的味道，屏東公園的大樹，附近的海豐也是不錯的寫生地方。

到海豐去的那一天，不巧肚子痛，坐在三山國王廟前聽廟祝細說神話，我們又到一個農家去，他們數着收入，家裏竟也有一個上大學的孩子，也眞難得，茄多村有一個很奇怪的福德正神廟，樣子和墳墓沒兩樣，廟旁的枯樹也很有趣，雖然肚子痛也畫了三張。

恒春附近的保力是一個完全保留古色古香的小鄉鎮。

山地門的包公主是我友何文杞的學生，每次到屏東去一定到山地門，這次去畫了一張包公主的粉彩，還畫了她的姪女以及將要繼承酋長叫「老鼠」的小孩子。在她家看到用水成岩的頁岩鋪成的地板，也看到一個陶壺，聽說他們的祖先是從那神秘的壺中出來的。椰風輕拂下，一面替包公主畫像，一面聽她說那有趣的傳說。還有山胞的布是用手工織成的看起來也很美，居民獨特的臉型也很美，聽他們的山地話有些和法文完全相同，像「是」、「來」是來自法文，「狗」、「圖畫」是來自日文，可見他們也有很多外來語。山地門的山下有一個叫水門的地方，可以找到住宿處，有機會最好能在山地鄉過夜，享受夜的寂靜。

最近我到來義，在來義看到居民獵到山豬，這裏的小孩很天眞，畫

他們之後，一大群整天跟我東跑西跑，和都市經過人工化的半大人的小孩相比真是幸福。所謂教育、文明到底是好是壞真使人懷疑？在這裏冷眼觀察我們的世界認清了淳樸和身無長物，無憂無慮的生活真不錯，他們有充分的時間去體會大自然的鳥語花香，在來義我們住在山胞家裏，晚上看到山月徘徊在山谷間，山谷裏升起一片霧氣，這時一切都很安靜，只聽到山谷裏的水流聲。

下了飛機到澎湖，放眼一看景色和台灣相差很多，幾乎沒有草的原野上有很多牛，那裏有很多漁船、古廟及石砌的古屋，澎湖有很多入畫的題材。在澎湖兩天我盡量白天畫風景，晚上逛古廟；但是古廟由於不善維護，或者用現代工程的技術翻新，日漸失去古色古香，看到這種情形，十分痛心，澎湖給我的印象是古老、淳樸、荒涼。

安平是一個古城，第一次到台南是在我大二的時候，到了台南便找鄭永源同學，一起坐船到安平，那運河上綺麗的風光至今難忘。

第二次到安平是大約是十二年前，從日本回國相親之後，有一天傍晚和那位女生去台南玩，在我們到達台南之後忽然想到安平去看。於是我們坐上三輪車，在寂靜的小路浴着涼風，實在很舒適，夾道的木麻黃在微風中搖動，月亮高掛在深藍色的天空，水上也映出一輪明月。

那時通往安平的道路是一條普通的鄉村小路，很有詩意。到達安平之後，在記憶裏的安平古堡也不過只在一個土堆上而已，並沒有什麼特別的古蹟。有幾個漁民在上面談天，我們在大榕樹下的坐椅上坐了一會兒，便走了。

歸途的路上月色更美、更安靜，從三輪車上看月亮，似乎月亮穿梭在木麻黃之間，十分美妙。路上碰不到一個行人，這天地之間似乎只剩下我們兩個人，真使人感覺到人生的幸福也不過如此。

直到去年我又到了安平，畫了很多古老的房子，那門牆上都塑有避

邪的獅頭，一些古老的洋房，古堡也可以畫，湯匙山映在池水的墓地也都很美。在這裏可以嗅到古老台灣氣息，媽祖廟裏的媽祖雕得十分好，尤其前擺的手臂，造型和別處的媽祖不同，據說這媽祖是鄭成功來台時從湄州迎來奉祀在軍中的守護神。

黃昏時分，當一切漸漸沒入幽暗的暮色裏，只剩下運河上的一道微光，一切都十分寧靜，使人感到十分神秘，有時更會遇到滿天都是紅色的晚霞，這天地似乎籠罩在粉紅色的細紗裏，很美妙。月亮初升時，水天都變成深藍色，幾乎分不清水天的邊際，曾有幾次我都靠路燈的燈光畫到很晚。

安平本來的名字叫做一鯤鯓。原來鄭成功興兵抗清，在明永曆十五年攻澎湖之後，就在鹿耳門進入台江佔領普羅文蒂亞城，然後在一鯤鯓把荷蘭人圍困有九個月之久，荷人終於投降，收復了一鯤鯓，便改名叫做「安平鎮」。這地方本來是荷蘭人根據高山同胞的地名音譯成爲 Tai-oan（台窩灣），也就是「台灣」名稱的來源。明朝天啓四年，荷蘭人從一鯤鯓登陸，在一六三○建立「熱蘭遮城」，而鄭成功收復明土之後在這裏設立「王城」。翌年，於永曆十六年五月八日死在這裏，可說是值得紀念的地方。實際上這古城於一八六九年毀於英艦，只剩下一段城牆而已。自荷人之後安平歷盡榮衰，本來是台灣四大港之一，後來因台江沖積，現在是相當衰微，到處有斷牆廢屋，正如美人遲暮，現在城牆長滿樹藤，這一切都使人引起懷古幽思。

儘管如此，每到安平時，我總會想起種種往事，現在運河淤積了，也沒有渡船，路邊的木麻黃都伐光了，變成單調的水泥路，失去了那古老的情趣。

每當我在安平寫生時，便會想起那一夜我們坐在榕樹下的事。榕樹依舊在那裏，可是那女生已經久不知道她的信息，眞令人懷念，椅子似

乎是我們曾坐過的，一切都似乎歷歷在眼前。月亮也似乎是那時所看到的，可是那三輪車、木麻黃……那月色、青春時代的回憶，總是和現時生活混在一起。正如這一帶的古城斷垣令人感到世事歲月的消逝，唏噓不已，感到人生眞像是水中的明月，總歸虛空、虛無。

霧峰有個林家花園，從萊園中學旁邊的小路進去便有一個澄清的池塘。今年一月我到霧峰，這池塘有很多水萍，便顯不出澄清的池水，因此寫生的時候也要看什麼季節，到了四、五月池子上沒有浮萍便可以畫了。

霧峰有很多古式的房子大致還保持着古代大村莊的形式，不像鹿港或淡水有車聲的喧嘩，在這附近走仍可體會到古代的和平生活。

這裏有一道紅牆和櫻門，一間叫「宮保第」的古屋，門神畫得眞好，還保持古色古香，不曾油漆一新。在小山岡上的林家花園池水很美，用紅磚砌成花紋的圍牆尤爲美妙。在夏天的黃昏，可以畫映在那水池的樹影。有一次，我在月夜一個人到這荒廢的花園去，月色雖然很美，可是有點害怕。五桂樓是白色的，樹影是黑色的，五桂樓從樹影中透露出來，天空的白雲和月亮，看來有點鬼氣森然；我盡量壯膽，往前走，可是走到林家花園的祖墳一帶就有點害怕，再想要走到黑暗裏露出一點紅燭光的土地公廟，就不禁害怕的往回走，廢園畢竟不宜久留。

在旅社我聽到蛙聲，久年不聽到這蛙聲的大合唱了，蛙聲使我回想到童年空襲時疏散到口莊居住的那一段日子，夜晚總有蛙聲的大合唱。蛙聲太神秘了，那時常和牧童去放牛、遊玩；記得有一天太陽下山時變成橘紅色，又大又紅，這時有一列火車急駛而過，那隆隆的車聲，快速的火車和寧靜的夕陽造成强烈的對比，我想，有一天要把這情景畫下來，而這蛙聲又引起我回憶童年的往事。

日月潭古代的名稱稱爲「水沙連」。日月潭周圍大約有三十五公里，

水深三十公尺，四週都是山巒，具有山湖之美，從水里坐車經過曲折驚
險的山路，忽然看到碧綠的湖水，會使人感到驚奇高興。日月潭湖面很
大，我曾經在這裏畫過一些畫，但畢竟這裏最好的是來划船，山光水色
都很美，但是難於構圖，畢竟有點像畫觀光圖片那樣，使人難於下筆。

　　我曾記得從前有「浮田」，在竹筏上放上一層厚厚的泥土，上種水
稻。又有叫做「艋舺」的獨木舟，這是用一段木頭挖空一段，而用單槳
划船，十幾年前到日月潭尙可以看到高山同胞划着獨木舟。看他們悠閒
的生活使人羨慕不已。

　　日月潭之美是在黃昏時分，看那晚霞和藍色的山巒漸漸溶在一起，
十分美妙。

　　寫生時我總穿得很簡便，穿一只拖鞋，帶一瓶清水，很輕鬆地去畫
風景，在淸晨、霧裏還可以聽到鳥語、聞到花香。

　　到月世界是要從岡山坐汽車，快到月世界時四周都是甘蔗園，遠處
是土山，從車子裡一看便知到了另一個世界，這月世界四周都是土山，
經過水侵蝕，變成很多稜線，寸草不生，多天有一池池水，水影、山影
交錯，實在可以畫出一幅超現實派的畫，月夜更美，有一天，我在月夜
去看夜的月世界，很神秘，但鬼氣森然。

　　大溪從前稱爲大嵙崁溪，這是高山同胞地名的音譯。當時大嵙崁溪
溪水很深，可以從淡水河坐船到這裡，爲茶葉的集散地，也是劉銘傳作
爲統轄北番的根據地。我曾經帶畫室的學生從對岸的齋明寺步行下山，
走到大溪，那古道上都是用石板鋪成的，有夾路的大榕樹。在這裡可以
想像古時候官道的情形，山頂有一個古亭，我們在這古道畫了一張水彩
畫；也許古代强盜也會在這裡出沒，收過路客人的「買路錢」。

　　大溪是一個奇異的城市，在二樓的磚房上又加上尖形的牌樓，而且
整條街都是，像走入超現實的繪畫之中，使人有奇異的感覺，在這裡我

畫了幾張街景。

　　鹿港是一個古城，我較喜歡龍山寺，嘉義的公園也不錯，台南的孔子廟、東海岸、阿里山、台中火炎山和我的故鄉水里，金山、石碇、七股也許還有很多寫生的好地方，不過在我們身旁假如稍爲留心一下，隨時都有好的題材，像台北的貴德街、木柵的道南橋。也許從你的窗口往外一看便是一幅好的畫，只要能具有靈慧的眼睛、善感的心去觀察自然，善於構成畫面，平凡的風景也許可以畫成一張好的畫。也許畫阿里山的神木，會顯得俗氣，所以寫生的時候也不必一定往名勝的地方跑。

　　有幾處是沒有機會去畫的，如鳳山步校裡夾道的大樹，就有點像塞尙的畫。從北投看觀音山的田野，在山線有個斷橋，從濁水溪的吳姓家祠看的黃昏，從林內到竹山的公路，還有南投、濁水之間夾道的林間大路，全都是很好的題材。

　　但我不喜歡畫都市的街景，單調的房子，討厭的汽油味，都使人難過。

　　寫生時的行李應該簡便，以畫具爲主，多帶紙張，平時所看的好題材也要記住是上午或下午甚至於季節，這些都會影響風景的面貌，從火車上看到的好風景不妨記住站名，以後再去畫。

　　近來出外寫生，使人感覺到古老房子、街道、寺廟，一天天的破損，趁現在多畫一些，在外面寫生可以擺脫煩人的日常生活，像電話、開會等等都可摒除，還我自由之身，過着如神仙的生活。在我看來當個畫家，最有趣的事莫過於出外寫生，尤其帶一點輕便的畫具，有時帶一本書，晚上在旅館中讀書，也都是十分有趣的事，入鄉問俗，逗逗小孩玩，和高山同胞開開玩笑，無憂無慮，眞快樂。

　　至於從小所期待寫生時的艷遇，至今尙沒有機會碰到，每當我出去寫生時，服裝實在不敢恭維，那裏會有女生來愛這樣的男生？眞是別想！別想！

8. 美的巡禮

名畫

這次在歐遊六十多天的行程中，許多嚮往已久的畫都看到了。

歐洲美術館裏的畫，大部份都是好的作品，但並不一定都是我喜歡的畫，也有差一點的作品，看了不少名畫，給我的啓示是大部份的好畫，會給我們一個敎訓，應該怎麼畫才能不瑣碎，才能達到渾然一體的境界，所謂名畫與次一點的畫，其實相差也只有這麼一點點，也許就是這麼一點點就分出名家與否，難也就難在這裏。

跟安格爾同時的畫家他們所畫的肖像畫，和安格爾的也相差無幾，只是缺少型式上的端正、莊重，看來就不能與安格爾齊名了。

畢竟好畫能吸引人的眼光去欣賞，卽使它的色彩並不鮮艷，但也能使人覺得出，孕育在畫裏的力量，如同一個有高尙的修養的人，卽使穿了普通的衣服，他的風采還是會令人察覺出來的，除此之外，好畫總是言之有物，我們從畫面可以領略出畫家在想什麼，想借這幅畫說什麼，卽使純粹是爲構成而構成的畫，也不難體會畫家的用意。

另外，很多微妙的變化，顏料層次的堆砌和料質美，都是看畫册時體會不出來的，尤其大幅畫的氣魄，除非觀看原作。否則無法領略，那雄偉的氣勢和調子的變化，畫面上幾乎每兩公分平方都有不同的變化，絕不像印刷時的那麼平板。

可是也有出人意外的情形，很多名畫也都帶有灰色和意外的破損，這些痕跡在畫册上往往都不甚明顯，像阿維儂的比哀塔，就有兩三處很大的裂痕，與木板的彎曲，可是在畫册上幾乎找不出破損的痕跡。

還有，看了原作，覺得現代畫較鮮艷，印出來的效果較好，古典的作品印出來，效果較差，因此看原畫時，古典的作品看來比印的要好

些，而現代畫看來要比畫册的印象差上一點。也許是現代的作品，色彩鮮艷，印刷時較容易討好吧。畫册大都用銅版紙印刷，塗上凡尼斯的油畫，看來就是像畫册所印的那樣平滑，可是有很多無光澤的繪畫，像壁畫，也用光滑的銅版紙印刷，在材質肌理上就相差很多了。

　　同樣的帶有一點光澤的龐貝蠟壁畫，到底具有多少光澤，那也只有看原作才能了解，同時也才能知道是用什麼技法畫成的。埃及棺畫上的蠟畫肖像就有很明顯使用熨斗熨過的痕跡，這樣才能使蠟浸入木板，因此畫面上留有這種明顯的直線條紋。這樣的痕跡在畫册上當然印不出來，卽使印得出來也會以爲是木板的裂痕。

　　欣賞繪畫也需要具有對技法的各種知識和智慧，這樣才能探查出技法上的秘密。例如龐貝壁畫一層層的畫法和濕壁畫根本不同，這差異處有很多人都講不出來，同樣是「壁畫」，唯有實地作過畫的人才能知道這些微妙之處。

　　直接欣賞名畫就有這麼多好處，並且能够培養我們的觀察力，這些畫告訴我們怎樣從事作畫，有些什麼技巧，怎麼解釋自然。至於享受看畫時的「感動」，是任何人都可以享受得到的，正像我們不懂歌劇，看過後當然也會感動，可是音樂家除了純粹的感動之外，尚要研究歌唱者的發聲法和伴奏，要看他們的台風，甚至於舞台背景，所牽涉的更多，像這樣作爲一個職業畫家，當然要像聲樂家看別人表演歌劇時，要比一般人更需要加以細緻的剖析、研究。畫家的腦子當然要比常人忙得多了。

　　技法的知識是那樣重要，可是就有外行的人提倡技法無用論，眞是外行人冒充內行，也是可悲的一件事。

看畫的心得

　　看了很多美術館之後，覺得對於過去我在東京藝大所學的繪畫材料研究，有機會加以引證是很幸運的事，書本上所說的並沒錯，這一次對

於油畫技法有各種各樣的技法不同的肌理，對於各種壁畫也都有實地觀察的機會，各種不同的乾、溼、蠟壁畫的技法的不同，對於剝取壁畫的技法都獲得比較的機會。

版畫方面能夠實地比較 Dry Point 與 Engraving 或 Aquatint 與 mezzotint 的特點，亦是很好的機會，有些版畫作品也加上水彩 Villon 的作品就看到這種實例。

也有機會比較用粗麻袋布作畫的高更與用極細畫布的達利作品，肌理上有什麼不同，甚至於有機會比較用畫板、石膏打底的與用白堊打底的，龜裂情形，却里珂的「龍騎兵」的馬腿多出一隻來，證明油畫的陰蔽力並不可靠。

英國水彩的水份並不多，是一層層加上去的，當然要能夠觀察到這樣微妙，平時對材料、技法必需要有充分的研究與實地製作的經驗，否則也和一般的觀光客一樣，根本看不出什麼名堂，分辨不出用的是什麼技法，怎樣畫上去的，那也就白來一趟，只能說到此一遊了。

對於美術史也應當要有豐富的知識，才能看出哥德式的教堂與羅馬式或初期教會 Bassillica 的不同點，走入教堂裏才能知道構造上的微妙。

對於嵌畫也需要知道羅馬時代的與拜占庭的在材料上、樣式上有什麼不同，細密畫與畫在木板上的北歐的油畫的相互關係，南歐的壁畫與義大利油畫在技法上的淵源關係，可能也要牽涉到當時的建築型式、宗教信仰，甚至於牽涉到畫家的師承和各畫派不同的主張。

以雕刻來說，西方的對東方的影響，印度、泰國佛像的特徵和中國、韓國、日本的有何異點，以及受健陀羅的影響程度，也都需要豐富的知識。

在巴黎我們到過很多地方，都是文學家曾經在作品上提過的，雨

果、巴爾札克、左拉，大、小仲馬，莫泊桑、詩人的波特烈爾，維廉，馬拉陸邁…他們就是以這個城市爲背景，每一條街，每一座橋總會讓你聯想到一首詩、一篇文章或一本小說。

在羅馬所聽的歌劇，所看的古蹟，在日本所聽的馬太受難曲、歌劇哈爾加，一切一切都要和過去累積的知識發生聯繫，對我來說，有如電腦，很快地就要和記憶的相引證。

藝術是無止境的。音樂、詩、繪畫、建築、文學……就够我們去追求，加上古蹟和所有有關文化的事，都是我所要看的範圍，至此我才更體會出「藝術無止境，知識就是力量」這兩句話的含意。

歐洲畢竟是西方文化的中心，這短短的兩個月中雖然只能摸到一些皮毛，却可說勝讀十年書了，當然這也是過去二十年來我對於繪畫技法、美術史、歷史、文學、建築、詩、音樂各方面不斷的研究，累積的不少知識才能應付這六十天不同的衝擊，才能迅速地吸收、引證；有些人對於石版畫與銅版畫不會分別，當然也照樣可以欣賞，只是能够知道兩者之差異，豈不是更能够增加樂趣。

假如自己知道 grisaille 的技法，看到像畢卡索的「給爾尼卡」全用白、黑、灰三色來作畫便不會說它沒有色彩了，有那麼多名畫何以看來呈灰色調，如果能分別 Ebauche 技法和以紅褐色打底的西班牙派技法有什麼不同，以透明、不透明的畫法有何差異，看畫時也許更有趣了。

有的名畫往往已經有幾百年，甚至於千年的歷史了，它可告訴我們用什麼技法、顏料、用什麼打底或甚至用什麼油才能維持最長久，經得起考驗，在我們就不驚訝於凡埃克的畫比馬蒂斯的保存得更完美，喬多的 Tempera 比德拉克勞竇的油畫更新鮮，若覺得合理那就要將他們的材料、技法應用在自己的畫面上了。

畫的展示法和修復

在這次的行程中，我共看了四十五個美術館，其中羅浮宮規模最大，而其陳列方式、採光或對溫度溼度的調整却沒有完善的設備。

一般來說，好的採光是來自天井造成的光源，垂直、均勻下來的最好，例如巴黎大皇宮、華盛頓的國家畫廊都很理想，大部份的美術館都有舖設地毯，以灰色調為多。

通常溫度保持攝氏廿度，溼度則在60%為最佳，很意外的羅浮宮便不能做到如此，有些畫竟受到日光的直射，雖然對於紙張、陶瓷、銅器的溫溼度各有不同的標準，所以不能一概而論，但是對於繪畫的保存則以上述的原則為準。

壁畫本來是畫在教堂、廟宇或墳墓的牆壁上，而在美術館通常可以看到三種形式，一是從牆上直接剝下來的，例如羅浮宮波提都利的壁畫，一種是將原壁畫分成十多個方塊，取下來再併合的，其間使用鑿子的痕跡顯得很清楚，如波士頓的明朝壁畫，這是會損原作的表面，另一種是巴黎史蹟美術館的做得較為理想，只剝下壁畫的表面再貼在木板上，看來和原來的一樣，在波士頓的只是貼在畫布上。對於剝離術我也研究過，因此看來津津有味。

關於油畫破損的地方的修復，原則上這修復的地方是要故意留出修復的痕跡，以表示那一個地方曾經修復過。填補缺損的部份是要用膠水與石膏填補，然後再用 feil 與色粉的水性顏料來修復，是為油畫修復的一個原則，它的精神乃是在於修補而非代原作者作畫，所用的材料應使用能輕易去除的為限，以防萬一修復失敗容易去除，而不會損及原畫。據我的看法，歐美的美術館均用這種修復的方式，細看便知道那一個地方是修復過的，往往有明顯的痕跡。

古爾貝的「畫室」便經過襯托一張新畫布作補強工作。芝加哥美術館裏的畢卡索青色時期的油畫「彈吉他的老人」很明顯地能看出底下曾

畫過一個母子像。

　　在英國的國家畫廊便看到力比的兩幅成對的油畫，其中一幅的凡尼斯經過洗滌，顯得較白，另一幅則沒去除凡尼斯就顯得黃一些，不過英國經常將凡尼斯去除過甚，顯得過白了一些，這是英國與法國在修復上所持的態度的不同。

　　另外也看了幾幅將畫在木板上的油畫移植顏料層到畫布上的畫，這是因木板腐朽了，不足以支持顏料層或者是畫板變彎曲，或裂開過份厲害時才需要移植。

　　所謂修復家是要經過特別的訓練，它自成一門學問，可惜我國尚沒人願以修復為己任，希望本文能拋磚引玉，如有人有志於此，則對油畫界來說也是一大貢獻。

專門人才

　　所謂職業畫家，並非單指靠賣畫為生的才叫職業畫家，而是指對自己的作畫有沒有專心和有沒有在「職業」上的知識和在技法上下工夫。例如職業木匠與常人的差別就是在於有沒有技法上的智識和會不會應用真正的技法。

　　一個國家，除了所謂畫家之外，當然也有不少和美術有關的職業，例如工藝家、圖案設計家………我們撇開這些不談，光就純繪畫的範圍來說，除了作畫的畫家之外，尚需要有維護作品、保存、修復繪畫的人才，當然畫家作畫時要用最理想的材料與技法才能使作品維持長久，但畢竟難免有意外的損傷，當然就要有人來修復，這修復也就成為一門學問，至於平時的保存也是一個專門的智識，又像美術館的掛畫、燈光、佈置等亦然，例如怎樣掛畫才能使人看得更舒服，用什麼燈光看來更近自然的光線，牆壁的顏色、地毯的顏色，甚至於釘畫，也都不能沒有專門的知識。

關於油、顏料、畫布、畫板的製造，往往也要借用化工系的人才來協助研究才能完美，對於一張古畫的考證又要牽涉到考古學上的知識，又如畫面的銷畫，又如在解剖學上的研究，也要醫生、商人的合作才行，也許歷史系的學生可以幫助我們研究美術史，也許外文系的同學可以幫助我們翻譯技法書或文獻，消除畫面上的黴菌要用上生物系的人才貢獻他們的智識，關於藝術哲學又要由哲學系的人來協助研究，美學才能更深入，很多工作都有待相關科系的人們來協助發展，才能更趨完美。

反過來說，有些不願從事純藝術的人，也可以改變方向，協助音樂家做舞台設計的布幕、背景，對服裝、對一切眼睛所能看到的都可以應用審美的眼光加以美化，又如考古學上除了智識之外具備審美的意識也是很重要的事。

這樣說起來，美術並不是單指美術系的人才能從事的事。

事實上，美術界本身還有很多沒做的工作，例如外國畫家的中文譯名的統一、術語的統一和編美術辭典的工作，都尚待著手，沒有規模較大的和外國的交換展，沒有修復家、評論家、畫商………一切都有待從頭做起，才能完善。

雖然我們有故宮博物院，但我們還沒有一家近代美術館和經常辦畫展的理想場所。

當我們走完世界，才知道人是如此渺小，看完無數的美術作品，才知道自己的工作是微不足道，畢竟美術是一種累積的成果，不僅是個人的工作，甚至於可說是整個社會的工作，個人只能盡力而為，即是只能更忠實於自己的工作而已。

第二篇　畫餘隨筆

1. 秋夜雜記

　　現在東京已是初秋的天氣了，空氣裡充滿花香，這是桂花的香味。我住的地方四周都有桂花樹，每當風吹，都會帶來陣陣濃郁的花香。起初的那一年不知為什麼有這香味，後來人家告訴我才知道這是桂花的香味。桂花是小小的黃金色的十字形花，花的大小也不過比我寫的字大一些。現在花已開始凋落，滿地都是，花落在草上、石上、在樹蔭下。樹蔭下一點一點的小花看來更顯目，小巧可愛。

　　柿子也熟了，栗子也開始上市，在日本一年四季分明。到那一天該有什麼花開，便會有什麼花，即使不看日曆，只看花開，大概也會知道是什麼時候了。現在桂花將謝，柿子熟了，再過些時候，樹葉便會漸漸變色。銀杏樹變黃，楓樹變紅，秋天到處都有強烈的黃葉、紅葉，而且是那麼一大片。整山的黃葉、紅葉，似乎這世界經過強烈的色彩塗過一遍！現在秋蟲正叫得十分響亮，以後日復一日的漸漸細弱下去，而日漸稀少，等到最後一聲蟲叫之後，葉子也就落光了，那時便是冬天的來臨。

　　秋天，人們總會有無限的愁思。再過幾天，眼看活生生的自然界，草、木、花、蟲日漸凋零死滅，實在引人感觸。接着，冬天的來臨，人們本能地修理房屋、置備冬衣、洗刷爐子，這樣的心裡會沒來由的有一絲恐懼。尤其黃昏時分，天空變成北國特有的淡青色，冷風徐徐的吹着樹梢，發出淒涼的聲音，這一切都使人聯想到另一個寂靜的世界。

　　現在我正準備迎接着這淒涼的秋天，當桂花謝時，想到去年的事，去年也是那樣地寂寞，但不知今年如何？不過我也很喜歡這沒來由的哀

愁，這是另一個境界。一年四季，我最怕秋天，也最喜歡秋天。

尤其是像今夜，當一天的工作做完之後，安眠前的片刻，這時再不被世俗之事打擾，可以專心唸自己喜歡的書，這時的心情最平靜，有時我太喜歡這種寂靜無所事事的世界，常會唸書到深夜兩點鐘。

靜夜不斷的可以聽到幾片落葉聲，宿舍前面有一排銀杏樹，靠北邊的已經開始變成黃色，而靠近南邊的還沒變色。不過葉子也落了很多，我時常燒這些落葉，看這些樹葉變成縷縷青煙升上天空，總使人感到人生的無常。

<p style="text-align:center">×　　　　×　　　　×</p>

這裡幾乎每天都有好的畫展，前幾天才有國際具象畫展，現在開始有義大利雕刻展，白天忙着在學校裏畫，下課之後就去看名家作品，也頗有心得。

我想藝術是那樣的深奧，好像俯看一座古井，不知它到底有多深。我常回憶少年時，到八卦山麓，看那座古井——「紅毛井」，井裡常有紅色的、黃色的藻葉漂游，使人感到十分神秘。

藝術除了技巧、技術之外，我想還需要一顆善感的心。我認爲作畫時，首先要認清自己在畫面上想要表現什麼？對我來說，作品上需要表現一種幻想的意境，雖然會帶有濃厚的文學味道，但只是內涵而不外露。正因爲了帶有文學味道，因此更需要注重素描和構成的嚴整。

對於色彩，我爲了表現神秘的、幻想的意境，只好採用柔和的銀灰調子。試想，在光天化日之下，使用原色所畫的作品是否能使人感到神秘？我認爲，繪畫的目的不在於表現可視的世界，而是表現自己「內視」的「心」的世界，在月下一切都成爲銀灰色，看來這世界不是使人感覺到更神秘？

關於繪畫大家習慣於印象派的看法，但我向來喜歡音樂、詩、、文

學，對於「思考的」、「內心的世界」，一直擺脫不開。塞尚固然是一個偉大的畫家，但魯頓亦不失爲一個令人喜愛的畫家。

　　我只好不斷的注視自己的「心」，盡力試試看。在這深夜，也許大家都睡了，可是我靜聽着蟲鳴、落葉聽，這比在白天擠電車時要好多了。

　　窗前的月色如水，樹影不斷在窗前弄影，一片的寂靜，這世界似乎剩下我和月光、樹影。也許是我想尋求的畫境，在深奧的藝術的殿堂之前，我們畢竟太渺小了。

　　　　　　　×　　　　×　　　　×

　　夜已深了，落葉聲中又飄來一陣桂花香。

<div align="right">1960　記於東京</div>

2. 街頭的肖像畫家

東京不像巴黎有畫家聚居之地區，因此所謂街頭畫家，就是指在街上畫肖像的人，這種人大約都是藝術學校的學生，或者是尚未成名的畫家，他們在銀座、新宿、澀谷等鬧區，擺兩幅素描用以招徠生意，只要隨身帶着一本速寫簿和一條炭精筆便行了，因為在晚上工作，既不影響自己白天作畫的時間，又是糊口之道，所以為一般窮畫家所樂為。

藝術家都希望自由自在的活着，因此不屑於死板的工作，我曾見一對夫妻在車站賣他們的詩集，光是一個人的時候，胸前掛着一個紙牌，上面寫著「我的詩集」，一本二十圓，若是兩個人在一起，紙牌上就寫着：「我們的詩集」。如此過活豈不是也很高雅？何況我們是當場作畫呢？

在街頭我作畫的地方是澀谷最熱鬧的地區，正居於娛樂街的街口，距有名的「戀文橫丁」並不遠。巷子裏充滿了夜總會、彈子房，夜間人很多，我的同伴是一位日本窮畫家，他已經在這裡畫了三年，有他同伴，站在街口自然心壯得多了。

記得初次擺上畫架的那一夜，過路的人都先看看我的素描再看我的臉，平時我並不在乎人家，可是那時却好像新娘被人看的情景，很不好意思。

過了半小時後來了一個帶速寫簿的人，一看便知是美術學校的學生，他說：「我代你畫半價就好。」真是豈有此理，我知道他是來取笑的並不去理會他，老實說要是我在五六年前，看到別人在畫也會這樣想的。

以後凡是看了拿速寫簿的人，我決定一概不去理睬他，反正也不會

比我高明，過了四十多分鐘，來了一大群學生，這些人裏面也有帶着速寫簿的。眞倒霉，今天開張就不吉利，想又是一群來打擾的，低頭不理他算了，想不到他們竟開口說：「爲什麼不畫呢？」定神一看原來是三田的學生。

很認眞的畫了半天，一直聽到有人說：「畫得眞像」，才透了一口氣，用炭精畫素描是我拿手好戲，畫得不像怎麼行。

我不像我的同伴用擦筆擦得像照片那個樣子，我大膽的留了筆觸，我以爲我只要畫得好，至少能敎他們看得發呆，自然不會有工夫考慮是否畫得像照片了。這些大學生也應該畫過了幾年畫，不能說完全看不懂才對。

收了他一百圓（約台幣十元），初次感覺到自己賺了錢的興奮。

夜漸深了，街上充滿霓虹燈，我已不害羞了，沒生意時，便看看書，這樣居然也畫了幾個，最後當我要收畫架的時候來了一個戴「貝黎帽」的人，我猜他是個畫家，我用很粗而有力的線條畫得強烈一點，看他怎麼說。畫成後他說他是個詩人，和我聊了半天，他知道我也曾唸過很多法國象徵派的詩，因此談得很投機，從維爾倫和約克・提波的逸事，談到了阿波里乃爾和立體派畫家的事，他說有機會還要來找我……。

我回去時，像一個小孩子，一隻手伸進口袋裏，把賺來的錢，弄得叮叮噹噹地響，我並不是一個貪財的人，但沒錢怎麼過活呢？明天我可以買一些顏料了，何況是我自己賺來的，怎麼不值得高興呢？總比我在學校裏哄哄中學生高明多了。

第二天，有一個美人站在前面要請我畫。

這美人大概是所謂「藝者」吧！近日我讀了永井荷風的墨東綺譚後，對「藝者」並不懷偏見。她眞美得使我不知從何處畫起，只好對她

說：「盯着我的鼻子。」她笑笑，我簡直被她那美麗的眼睛吸引得發呆了，畫了半天還在畫眼睛，嘴巴也很美。

畫別人都畫不上十分鐘，畫她却花了十五分鐘左右，也許還要久一點，這樣美的人難得畫上一次。

畫好以後，我拿給她看，這時一大堆人圍在她後面，她很可愛，用她的手放在畫上說：「不要給別人看。」二十分鐘後，她又回頭來說：「我要把你的畫裝在畫框裏，謝謝你」，我茫然地盯着她背影，看她一搖一搖地走遠，一直消失在濛朧的夜色中。

到今天已過了十天了，我還時常惦記她，「藝者」，雖不大好聽，却有這麼可愛的人，也許我一輩子再也見不到她了。

平常我們是就着路口的燈光畫，夜深後街燈熄了只好靠一閃一閃的霓虹燈畫畫，客人臉上時紅時青，別有趣味，要是一團漆黑，只好靠來往的車燈畫，好在我一看之下就畫得出來，並不太難。

過了幾天，回去後除了在自己的牆壁上記下當天畫的數目以外，再也沒先前那種興奮的心情了。

要賺這種錢並不容易，至少素描要好畫得要快，對紙對筆的用法也要有獨到的心得才能臨機應變，否則準會當場現醜，到今天爲止我已畫了五六十張，還沒有人說我畫得不像，說是畫十分鐘，有時五分鐘不到人就厭了，在眾目注視之下誰也不願站得那麼久。

據我同伴說差不多的街頭畫家，都有過自己的畫被人撕破的經驗——他們比較有修養，只是走遠了才撕破的，我想也許有這樣的一天來臨，所以我每一張都很留心畫，儘量避免這種不愉快的事。

前天來了一個自己說是大公司的社長，滿臉福相，應該是個好畫的人，但是動個不停，請他不要動，他不聽，我生氣了，三分鐘裏草草畫好了就交給他，頂多不要他付錢算了。他說：「不很像」，「不很像是當

然的，誰叫你老是動」，他沒說話，只好安靜的讓我畫完。

　　十天來並沒惹出什麼麻煩事，夜遊人多半都有人情味，沒錢畫的人會陪我們談天，有人來讓我練習畫又有錢賺，有什麼不好呢！總比別人擦盤子自由多了。

　　過路的人知道我們是畫家，也常投以尊敬的眼光，一切學問凡人都可努力學成，藝術却是要有特別的才能，他們自知自己不行，我也爲自己的工作而自負，實在這個世界有名的大都市尚且行得通，我想不管到什麼地方也不怕沒飯吃了。

3. 年終談畫

（一）關於畫家

作爲畫家的條件很多，對於我個人來說，首先需要一個善感的心，畫家要有敏銳的感覺，才能夠從自然界裡找出作畫的「畫因」(Motive) 來作畫，有所感動才能言之有物，所以敏銳的、善感的心是很重要的。

同樣的，詩人、音樂家也都有善感的心，音樂家借他們的音符，詩人借用他們的文字來表現，方法雖然不同，結果也都是一樣的。

要將自己所感受的表現在作品上，予人共鳴，那就是要靠專門的訓練了，正如木匠需要學他們木匠的工夫，畫家也需要熟練他們表現的方法。

無疑的，素描應是畫家最基本的修養，卽使他不善用色，可是他若以優異的素描，配合善感的心，至少可成爲素描家、版畫家，更何況素描是繪畫最基本的基礎。

其次是了解各種繪畫材料的組成和技法，這是要包括油畫、水彩、卵彩、膠畫、壁畫、各種版畫、嵌畫，以及熟悉各種繪畫的技法，這樣才能運用自如，例如要畫壁畫的裝飾，當然以壁畫、嵌畫爲宜，在水中的畫唯有嵌畫才能勝任，又例如以黑色背景，描畫白花的題材，以銅版畫的美柔汀法，才能表現出最美的黑色效果。可以因題材的不同，而選用最有效果的技法，正如優秀的投手，可投不同的變化球，可以臨機應變。

繪畫的材料研究，不止限於作畫的技法，對修復、保存的知識也要有充份的認識才能維持作品的生命。

尤其對於構圖、構思，更要下工夫研究，素描可說是建築物的地

基，而構圖是建築物的骨架，也是要畫家最花心血的事。

除了這些技法之外，應對解剖學用心學習，研究美術史幫助我們了解繪畫的來龍去脈。

另外應該聽古典音樂、念文學、詩、哲學、宗教等各方面的書來充實自己的心，並藉此擴充心靈活動的領域，尋求藝術的真諦。

在做人方面要確認身為畫家是相當艱苦的，並不像表面上看的那樣瀟灑，因為不論什麼事，如果一旦將它當作職業總是很苦的，例如音樂家的苦練、投手的苦練，都是一個典型的例子。對業餘的人來說偶而畫點畫消遣，那是很快樂的，正如我們隨便唱唱歌、打打球，不必肩負任何責任，就會感到是一種很好的消遣。做一個畫家則大不相同，必須不斷地作畫才能熟能生巧、不斷地思考，才有創意，整個創作過程，可說是非常辛苦的，只有一旦作品完成，才能享受到一點快樂。

做為一個畫家要專心於畫才能精，少管閒事，才能作畫。至於要求一定有什麼成就，那不用去管，能每天畫不就是很幸福了嗎？至於成名與否，那是另外一件事，成名也好，不成名也好，每天作畫對得起良心就好，我的畫只代表我自己，並不代表另外的意義，反正是千萬個畫家中之一，也沒什麼了不起，只希望能多畫些畫就是了。

至於創出自己的風格，那是十分不容易的，我花了將近十二年的工夫才找出的自己的風格，決不是抄抄畫集就是自己的風格，反正藝術就是愈探求愈深澳的。是一件無止境的事。

(二) 關於新寫實

近來大家對新寫實十分有興趣，我在八年前便知道有這個新興的畫派，也看了些作品和畫片。

新寫實的特徵，在於畫得和真實的一模一樣，也可以說是畫得像照片一樣或者照著照片來畫。

　　達利的畫，細緻的情形，甚至連螞蟻脚都畫出來，而且只有像螞蟻一般大小而已。可是他因以不合理的安排，而有超現實的味道。

　　新寫實是取自大自然的一個片段，不另作不合理的安排，因此看來沒有超現實主義的奇異的感覺，卽使有，也沒有那樣怪異。

　　新寫實也許是對於盛行一陣的抽象畫的一種反抗，也許畫家從隨意塗畫，弄來弄去也不過那幾十種類型的抽象畫，弄久了也會煩，於是本能地恢復繪畫的原始含義。

　　對一般外行人來說：「畫得很像」是對繪畫的最純樸的批評，這句話含有，「畫」的行爲和「很像」的結果。這句不屑爲人一顧之言，也許可以來做爲新寫實的詮釋。

　　「畫」是用筆來描畫，是與用「塗」的方式稍爲不同，畫是更接近手工的行爲，「很像」那也是一般的人對畫家的基本要求，也是最單純的要求。

　　對於繪畫近九十年的歷史是支解、構成、構築加入文學要素，排除文學要素，貼、剪、燒、幻想、個性……造型……似乎以畫面變花樣而弄得大家忘了最基本的，畫得很像的工作。也許新寫實是一個反作用——恢復畫家最原始的行爲。

　　現代的新寫實當然有很多種類，有的看來像畫人體、衣物的一部份，有的看來是畫照片的，有的摻一些懷鄉的味道。

　　作畫的方法，大致在平滑的畫板上一部份、一部份用較薄的顏料層，慢慢畫起來。

　　也許有很多情形是看照片來畫，以致不能有較深刻的表現，畫面看來清新，但不夠份量，不夠厚重。

　　當我們看自己的素描或者看實在的東西，經過千錘百鍊，得來的形體，較能貫注自己的精神，因此也有較深的感動。新寫實的，因爲看照

片而畫，給人的感覺是一幅大照片，照片本身是一個瞬間現像的記錄，總不如經過大腦造形的深刻，感動力又似稀薄了一些，而不能使人百看不厭，這都是新寫實的缺點。

在這變幻很快的時代，新寫實看來像是這時代的幻影，新寫實雖然又回復，畫家「畫」的行爲，可是這給人感到輕浮，那又是致命傷。

現代的畫家較少像塞尙那樣有很偉大的個性和藝術。大家急於成名，急於創出新的畫派，總沒有像塞尙那樣花了很多精神來創作，他的藝術，像一座高山那樣偉大穩固，而在他的畫面上，可以使人感到他是如何苦心地凝視對象，苦心創作，這也是對幾近流於遊戲的現代畫家來說是一個好畫家的榜樣。

至少在我的經驗來說，出外寫生若帶了照像機出去時，繪畫作品的收獲較少，人若太依賴工具，就失去用手，用頭腦的機會，是否如此也值得我們反省一下。

對於新寫實，到底能持續多久，我也不能斷言，也許再過幾年，又有新抽象出來，反正現代的繪畫，如貓眼善於變化，誰也不能斷定有多久的生命。

4. 大明蝦

十年前，當我在東京求學時，常利用假期到奈良旅行，而看佛像、寺院是我主要目的，同時也可以逃避煩囂的都市生活，可是因為所帶的錢不多，只好找個最便宜的飯店，當然最好是又便宜又好吃的，可是天下那裡有這樣好的事？

有一天，我到一家小飯店，坐下來之後便細心的研究貼在牆上的價目表，其中居然有一道天婦羅麵才五十圓（合台幣八元），看來今天運氣好能吃到又便宜又好吃的東西，點了菜之後，再看一遍牆上的價目表，一點也沒錯，只要五十圓，過了一會兒端來一碗麵，看到上面不是正有一隻炸明蝦嗎？心裡不禁窃笑一下，這大明蝦最少也有十五公分長，光看那大尾巴就有兩公分長，準是大明蝦沒錯，這在海裡一定是隻蝦大王，而一碗才賣五十圓，我不禁小聲地說：「便宜、便宜，眞便宜。」

日本所謂的天婦羅是將蝦子包上麵粉油炸的，所以外面有一層「麵粉皮」包著，當我吃完了麵，準備享受這大明蝦，可是第一口用勁咬下去，竟沒咬到蝦肉，心裡想這也難怪，光一隻明蝦也要一百圓，何況這碗才五十圓的天婦羅麵？也許這是較小的蝦大王吧！可是看看只剩下三分之二的長度，可再也不能說是大明蝦或蝦大王了！我一面端詳這碗裏面的蝦一面猜，大概是中大的吧！又連咬兩口，還是滿口的麵粉皮，怎麼細嚼也吃不出蝦子的味道來，眼看只剩下一點麵粉皮，却裝了一個大蝦尾，惟有期待裡面有一隻小蝦米了，這也不算什麼奢望吧！五十圓來個小蝦米，意思意思也好，最後下了很大的決心咬下去，居然連一個小蝦米也沒有，而全是麵粉皮，眼看那大蝦尾浮在湯上，眞有說不出來的

一肚子怨氣，我心想也許有一家專賣大明蝦給有錢人吃，也有一種人專門收集他們吃剩下的蝦尾，賣給這三流店，專吊我們窮學生的胃口。

　　我以埋怨的眼光付了錢，看那胖帳房略帶嘲笑意味的微笑，不禁有點臉紅。走出飯店，似乎路上遇到的人都知道，我點了那道有大明蝦尾的天婦羅麵，心裡好不自在，過了一會兒，才想起應該把那蝦尾咬碎才對，眞該死！

5.　二十年前

　　有一天，和二十年前的同學一起聚餐，飯後陳同學談起與她先生交往的事。她說：「我們相親時，只覺得他長得那麼『嬌小』（其實是矮）。第一次約會時，覺得很奇怪，看起來他好像長高不少。原來是他在皮鞋底釘上做輪胎的橡皮，加厚了一寸。」差不多有這麼厚，她邊說邊用手指比一下，我們都禁不住的笑了，然後她繼續說：「我看他買戲票時很爽快的從口袋拿出鈔票，一張戲票就要二十五元——唉喲！我心想他這麼有錢，而那時中學老師月薪僅三百五十元。」

　　「看完電影，他還請我喝咖啡，一杯要九塊錢！」

　　我插嘴說：「對了，那時快餐一客才五塊錢呢！」

　　「對呀！我就看他這麼有錢，才想嫁給他。等訂了婚之後，他便不再請我喝咖啡，而只請我吃三塊錢的紅茶。他說這樣比較清淡，還買雞頭回來，自己煮飯，唉！這樣『凍霜』Ke Chi（日語客嗇之意），結婚之後，第一次吵架，我就跑回娘家，家父說：『嫁出去了怎麼可以這樣，回去！回去！』母親却說：『我家的女兒，那裡會有不對的事，不要回去，等他來接。』第二天，我到市女中上課，下午三點鐘，忽然工友說我的電話，我不知道是他的，就去聽（這時陳同學比着聽電話的手勢，改用特別嬌柔的聲音），他說：『妳今天晚上回不回來吃飯？』我說：『誰來煮飯？』他說：『我會煮！』其實他根本不會煮。」

　　「以後我們吵架時，他都怕我吵的太大聲，說：「小聲一點，小聲一點，給別人聽到『劣勢啦』（怕不好意思）。」這時陳同學比着不好意思的手勢，看來蠻可愛的，我心裏想，這樣還算什麼吵架？她又說下去「有一次吵架時，他不小心把金鋼筆摔到地上，他趕快撿起來說：『莫

彩，莫彩。』（可惜、可惜）以後我們就約定吵架時不要摔東西，而只用手敲桌子。」

　　我問陳同學說：「敲得重不重？」她說：「當然不重，否則敲得太重了，手會痛的。」後來他的應酬多了，難免會和酒女一起吃飯，我就跟他說：『你在外面要喝味全的、福樂的或台農的牛乳都可以，可是千萬不能把乳牛帶回來。』我問她：「乳牛是什麼意思？」「乳牛就是酒家女嘛！」。「他應酬回來後，我害怕他拉過酒家女的手帶細菌，我就替他開門，先叫他洗洗手、擦擦鼻孔、點上眼藥水之後才讓他摸小孩子。」「還有規定他多天最遲十點半，夏天十一點半回來。」

　　「算起來我和他過得還不錯，不過最近給人家倒了二百萬，害我哭了半天，却只要回來八萬。」我心想實在很有辦法，有二百萬給人倒閉，想當年紅茶一杯纔三塊錢，這兩百萬如果不給人倒閉，不曉得可以灌多少杯紅茶。看看手錶已經過了九點半，可以走了，二十年的時光過的眞快，還是老同學不錯。

6. 鬼屋

　　向來我不相信世界上有鬼，從念高中以來就離開家，不知住了多少
房子，什麼樣的房子也都住過，其中有一棟房子，出入都要經過一個小
山丘，那山丘上有一個小洞，裡面有一塊紅布包着白色骷髏頭，晚上我
從台北回來時都要經過那山丘，也不會覺得害怕。

　　八年前我從日本回來，在華岡任教，學校給我一棟宿舍，原先是Ａ
老師住的，一廳三房，另外有浴室、厨室和一間小小的佣人房，看來也
十分精緻，當時我在藝專專任，大部份的時間住在板橋，一個星期只有
在華岡教書時住兩夜，因此大部份的行李都放在板橋，這宿舍裡只放兩
個石膏像和一些日常用品，看來空空洞洞的，當走路、說話時牆壁都會
有回聲。

　　那時，我在文化學院教三年級的素描、油畫，四年級的版畫，工作
很忙，一天要教七、八節課，到晚上只能唸一點書，吃點東西就得休息
了，興緻好的時候偶而也坐公車到附近的溫泉洗洗澡。陽明山一到秋
天，山頭上的風十分强勁，走出教室的大門要趁風勢較弱，像衝鋒似的
才能衝出門外。站在福利社的高樓，看黃昏的濛濛烟雨，被陣陣大風吹
得像條龍，盤來盤去，這奇異的自然現象對我來說，是一個十分新鮮的
經驗。

　　幾年來，白天的工作都很忙，所以一上床就睡到天亮，可是在華岡
的宿舍，總會在半夜兩點鐘醒來，聽到一陣陣小孩的哭聲，這小孩的哭
聲，有點像嬰孩的，又有點像猫嚷叫，又有點像少女的哭聲，在凄風苦
雨的夜裏聽起來倍加凄慘。

　　起初，我想這小孩眞討厭，為什麼每天總在這個時候哭，吵得別人
不能安眠，後來又聽到樓上有脚步聲，有時我自己很晚才睡也會有這種

腳步聲，所以對它也就不十分介意。

　　每逢我在華岡的晚上，心裏總感到不太自在，有時就到附近的飯店吃吃點心再回來，可是回來宿舍不久又走出去買點水果，這無非是因為房子裡很空洞，覺得太寂寞，所以藉口出去看看人也好，有時也期待能碰上一兩位同學閒聊一陣，總之在房子裡就會覺得有點不自在。

　　這棟房子的佣人房，我堆了一些從東京包裝石膏像，帶回來的箱子，看來很凌亂，有時要拿點東西，陰森森的有點怕人。

　　同學們告訴我，B老師搬出這棟房子的時候和學校弄得不太愉快，把玻璃都打破了，還在牆壁上畫了很多神符，當A老師搬來的時候花了很多錢，把房子粉刷一新，但是我仍在壁櫥裏找出一張神符。

　　那時，我住在板橋的浮州里，那地方很偏僻，只有幾戶農家，課餘同學們常在一起講鬼故事，有水鬼的，有新生戲院的，有鐵路旁邊的，每當陰雨天，想起那些鬼故事，心裏總是七上八下的，不得安寧。

　　有一次我坐在房子裡，覺得房子外面有一種壓迫感，從傍晚就拿了一大堆畫册在床上看，一直看到十二點多，好像房子外面有一種東西存在，害得我不敢下床上廁所，也不敢關電燈，和衣就睡了，這一切都和我往日的習慣不同，好不容易等到天亮。

　　過了不久，有一位女同學在教室裏，無意中告訴我，B老師的女佣人，因為害單相思自殺的往事，我點點頭馬上聯想到那哭聲一女佣人一自殺！不禁心裏發毛，很多同學怪那女同學多嘴，那天晚上，我坐在床邊想，這女佣人一定是長得白白胖胖的，喜歡微笑的，第二天到學校，問同學們是否如此，他們聽了不禁嚇了一跳，「啊」地叫了一聲，因為大家從來沒跟我談過那佣人的長像，而我竟能想像得那麼逼真。

　　那一天剛好黃朝模回到系裏當助教，他打算和我合租，我想這樣也好，過一會兒問他什麼時候搬來，他又說不要了。我開始心裡很擔憂，

這豈不是一個鬼屋了嗎？

　　吳同學看我吃過晚飯還不回宿舍，知道我發愁，就叫她的男朋友陪我，一夜平靜無事。

　　過了一個禮拜吳小姐的男朋友有事不能來，我只好找一位打太極拳的許坤城陪我，當我和許坤城、翁美娥走到那房子的門前，他往裡面一看突然說：「老師，裏面陰森森的我不敢進去。」我聽了一楞，說：「那麼你今天晚上就不敢在這裡睡了？」經過一陣的沈默，他就說：「老師，你搬到我們的地方睡吧！」既然如此，躊躇了一會兒，我說：「你幫我進去拿棉被吧！」他說：「我不敢！」既然這樣我只好衝進去，急急忙忙的抓了棉被順便帶了一個枕頭就跑出來，那樣子好像撿回了一條命似的狼狽。

　　以後我便住進許坤城他們所租的房子了。

　　他們所租的是在閣樓上，地板上舖了十塊榻榻米的長方形房子，住了十個同學，再擠進一個根本就沒問題，反正人多也較放心。以後每個月我照繳 350元的房租給學校，又不敢去住，到華岡時就在許同學那邊擠，當時講師的薪水才 2000元，350元的房租也不算少。如果那房子住起來，心裡不發毛，誰會願意做這種傻事？

　　記得我在十月三十一日正式到藝專上課，過了幾天才到文化學院，這個房子是十一月初就住進去了，大約不到兩個月就搬到許坤城那裡，寒假回老家，母親知道我在陽明山有一棟蠻好的房子，她說她要搬來跟我一起住，我想叫她不要來，又怕她說我不孝，若是叫她來，那房子又是那個樣子，只好照實際的情形跟母親說。

　　父親不相信，他就特地來住兩天，後來他告訴母親，清晨他看到穿綠格子衣服沒有腳的女鬼對他傻笑，後來劉文煒說：「你父親告訴過我，黃昏他回到那棟房子，看見裡面坐了一個女孩子，向他笑笑，你父

親以爲找錯房子，又再走出宿舍區，從頭找起，情形還是一樣，等第三次回去時才看不到那女孩子。」父親一向不信鬼神，竟然也會看到，只是他怕我害怕，一直都不曾告訴我，還是後來從友人那邊聽來這個消息。

寒假後過了不久，父親的朋友說他的兒子在建築系，三個人想合租我的房子，我想這樣也好，不用交那 350元的房租，這三個年輕人住進去，起初似乎也沒什麼，後來聽說三個人一起上廁所，三個人一起上餐廳，反正都是三個人一起行動，到底怎樣，詳細情形我也不知道，不過學期結束後，他們說他們也不要租了，就把房子退給我，我想我也不要了，就退給學校。

暑假前，父親寄來一張道士畫的符叫我去貼，我想我也不租了何必貼那種東西害那女鬼，也就不去貼了。

後來，莫主任辭去主任的職位，周哲接着住進去，他說他心裡也發毛，據說，大陸上相信人在蚊帳裡，鬼就不敢來，因爲蚊帳有千萬個眼（方格子），天一黑他就躲進蚊帳裡，偶而手腳伸到蚊帳外面，他就「唉喲！」一聲，趕快縮回來，不久他也不敢住了。

就這樣，反正住進去的人都有點事，我在那段時間，肩膀患了風濕，至今醫不好，莫老師他又辭了主任；周哲住進去不到一年也換了職位，然後由總務主任住進去，他的媳婦是我的學生，過了一陣聽說流產了，反正住過的人總沾上了一些霉運。而我就在退掉那房子的第二年就結婚。

婚禮之後過了幾天，較要好的朋友和長輩回請我們吃飯，有 A 老師、李主任、廖老師、莫老師和家父母、內人等當快要回家的時候，A 老師問我，當我住那房子的時候有沒有聽到晚上有人哭的聲音和樓上的腳步聲，我說「有」他說：「我也聽到了，那房子不是好房子。」那時我眞

想說他幾句，明知是這樣還叫我去住，只是當着大家的面，只好算了。

　　回家的路上，我又想起那哭聲，如果是小孩子哭，那麼八點到十二點之間爲什麼不曾聽過，偏偏在午夜兩點鐘才有，想起來不禁起了一陣寒顫。

　　現在已經很久不到華岡了，回想那段生活，我的神經眞是變得很尖銳，連帶我的畫也有一點鬼氣，如今那女鬼也該超渡了吧！每當斜風細雨，就使我想起那個鬼屋，和那段又怕又緊張的生活。

7. 記蘭嶼的寫生

我前後三次到過蘭嶼寫生，每次大約停留一個星期，總共畫了六十多幅的作品。

蘭嶼曾經被稱為：「人類最後的樂園」，在那裏有樂天的雅美族，豎穴式的茅屋，和裝飾了美麗圖案的漁船，碧綠的海水和新鮮的空氣，一切都使人嚮往，在那裡聽不到人車的喧嘩，只有知足的人們懷着太古的夢，過着單純的生活。

每當我看到在蘭嶼所畫的作品，常會想起當時作畫的情形，不論晴雨，我們總是興緻勃勃地畫着，有太陽時就在樹下畫，下雨就躲在山洞裡，自由自在，我想人生的幸福也不過如此。

在蘭嶼印象最深的是有一個晚上，月亮照在海上，銀波閃閃，天上有一片奇形怪狀的白雲，島嶼都變成黑色，這時忽然有一群牛，靜靜的走過海邊，這情景真富有詩意。

還有一個傍晚，畫完水彩，收拾畫具打算回去，忽然看見一個山胞拿着竹桿趕牛羊回家，附近還有山胞坐在草坪上乘涼，遠處的海浪聲也漸漸靜下來，一片和平的氣息令人着迷，於是我又蹲下來畫到天黑，月亮升上來才回去。

我還在蘭嶼看到日出前天空佈滿粉紅色的雲彩，寂靜的茅屋如在夢中，看不到一個人影，畫完這幅畫，到海邊又畫海邊的漁船，這時天空有色彩紛繽的雲彩。畫這兩幅畫的情形至今給我很深的印象。還有一次黃昏時分，在海邊有一個漁人正要下船回去，岸上有幾條船配上晚霞，也很有詩意。

除了畫風景之外，我也常畫山胞，他們坐在地上，無所事事的望着

大海出神，旁邊放着陶製的水壺，看來也很自然，他們吃過飯就坐在那裏，他們通常都吃些芋頭、魚乾，不用什麼勞力就可以獲得的東西，他們常一起嚼檳榔、聊天、乘涼，一切看來都很惬意，眞懂得享受大自然的美妙。

　　有一天晚上，熄燈之後走到海邊，一看眞是萬籟無聲，只有海浪的聲音來自遠處，在那裏無心的看浪花，空氣是如此的新鮮，天上有很多星星，雖然電燈帶給我們很多方便，可是剝奪了夜晚的寧靜，帶給我們更多的雜事，失掉思考的機會。

　　我覺得到蘭嶼，除了找題材作畫之外，也可以從他們的生活體會出人生的眞諦，他們那種無憂無慮的生活給我很多反省，他們沒有儲蓄的觀念，更沒有名利的欲望。

　　我也想到藝術的創造是孤單的，要想畫好的畫便要忘了名利，心才能靜，心靜才能畫出好畫，我常想有一天也能够像他們那樣過着純眞的生活，那是多麼美妙的事。

8. 台南近郊和珊瑚潭

　　四年前，我帶學生到台南舉行畢業展，第一天晚上，我們到鯤鯓海水浴場露營，月色皎潔，靠海邊的那一排木麻黃、白雲和黝黑的樹，形成很美妙的對比，白雲是柔軟的，而木麻黃的枝葉是堅硬的，真是一個很好的作畫題材。

　　歸途坐在卡車上，看到夾道的木麻黃，和十年前到安平途中月色裡所看的情景一樣，路旁有水田，水田裡也有天上的月亮的倒影。

　　回到旅館，翻開地圖，找到南鯤鯓的五王廟和佳里的媽祖廟、學甲的普濟殿，這三個有名的廟恰好是在一條路線上，據說，這幾個廟的交趾窰的雕塑很好，就決定第二天坐車去參觀。

　　第二天先到五王廟。

　　南鯤鯓的五王廟正大興土木，即使那些古老的壁飾、陶像都做得十分優秀。如今，看到大興土木修建新牌樓，總使人有幾分厭惡。若能維持一個古廟佇立在海灘是多麼美妙的事。

　　當我到學甲與佳里看到葉王作的交趾陶像，倒是十分令人感動。汽車急馳在筆直的路上，路邊的木麻黃也十分美妙。

　　回到台南，晚上友人來訪，便一起到郊外的本淵寮，池塘的月色真美，一如水墨畫，月光是皎潔的，樹影是黑的，加上一點橙色的燈光，或許嘉南平原的池塘之美應在月夜。

　　第三天我到億載金城寫生，這裡有城牆、有城濠，可說是一個古代城堡的雛形，路邊有很多魚塘，忽然想起那一句古詩：「一路停鞭看魚塭，孤舟無人牽餘暉」，夏日下，小魚不斷的躍出水面，錦鱗映着陽光一閃一亮，真是一幅美妙的畫面。

最後一天，我想到珊瑚潭參觀，便坐汽車到林鳳營，再轉車，好不容易才到了珊瑚潭。下車後跟着人羣後面走，爬上坡，一看原來珊瑚潭是在這裡，湖水略帶淺綠色，不如日月潭的那樣碧綠，湖邊正有一條船準備出航，我便跟其他旅客上船，以爲這條船是遊覽船，想不到船裡的人連忙告訴我，這並不是遊覽船，正大失所望時，只聽船夫說：「上來吧！今晚住在我家」。我想想，這也是一個難得的機會，萬一有什麼意外，反正我也沒家眷，一個人又怕什麼！

於是就跳上船尾，不一會兒船開了，天色已近黃昏，看兩邊的山往後退，水色山光十分秀麗，倒也放開了一些煩事。

每到了一個水灣船靠岸後，就有幾個人下去，他們都挑了些食用品，走進樹林裡，三兩個的走了，大約過了一個小時，船終於靠在一個水灣，最後的人都已上岸了，船夫說：「就在這裡，上去吧」。

上了岸，一看這是一片相當廣大的草原，有一群牛正在那裡安靜的吃草，遠山像月世界般光禿禿的，船夫說：「這些牛是他家在這裡放牧的」。他又說：「要找他的太太一起回去」，說完便往前走了。留下我一個人在那裡。

四週十分寂靜，看前面的草原上只有一群牛，連一個人影都沒有，看後面呢？則是水面映著暮色。偶而聽到幾聲蟲鳴，無疑的，這天地之間此刻似乎只剩下我一個人，不禁有一絲不安，我想既然到了這裡疑慮也沒用，就坐在草地上開始畫那牛群，水牛低著頭，靜靜的啃草，慢慢的往前走，對我的存在無動於衷。好不容易畫完了一張水彩畫，天色漸暗，忽然看到船夫帶著他的太太回來，大家打一個招呼，寒喧幾句就上船。船又穿梭於如鏡的湖面，船夫說，「這片草原是湖裡的一個孤島，所以不怕牛群逃走」，閒談之間，就到了船夫的家，船夫的太太先下船說先回家煮飯，叫她的先生去買菜，於是我們又坐船往前走，我想這樣也

好，買一點東西給他們當作今夜的住宿費，這時，太陽已經下山了，湖面上已成一片幽暗。

珊瑚潭的夜是够神秘的，到處都有黑色的山影，湖面映出白色的水光，難得遇見一個人，在彎彎曲曲的潭裡，只聽到打漿的水聲，船慢慢的劃開湖水，激起一片晶瑩的水珠，和天上的繁星相映交輝。

我們終於在一個小灣上岸，爬了一段石階，到一個小店買些罐頭，小店裡一下子來了很多人，在微弱的燭光下圍看我這遠來的客人，這小店的四週都有古老的榕樹，顯得十分有趣。

我們買好罐頭之後，水邊有幾個婦人在洗衣服。回到船夫的家，吃過飯，休息片刻船夫告訴我說要帶我去買蜂蜜，我想也好，就跟他去。

在黑夜裡駛過十幾個水灣，來到一個危崖下面，我說：「我在船上等你好了。」他堅持要我跟他一道走，我就只好跟他爬上那危崖，到了山頂往下一看，那艘小船像一片樹葉浮在黑漆漆的水上，看來是那麼微小；這絕壁最少也有一百公尺高，我們就沿着這絕壁上面走。

我跟著那船夫後面，一步高一步低的走，左邊是懸崖，一不小心，可能就會掉到湖裡，大部分的時間，我都用心的注視船夫的脚，看他怎麼走，就跟著怎麼走，有時也經過山中的谷地，在山腰也有幾戶農家，大約走了半小時，再爬上一個小坡，就聽到狗吠聲，打開一道竹籬門，船夫說：「就是這裡」。我們就進去了，這小小的茅屋正有三個人在暗淡的燭光下談天，他們用好奇的眼光注視我這陌生的客人，寒喧了幾句，他們就拿一個盛滿蜂蜜的飯盒跟我說：「請吃蜜」，我躊躇了一下看來髒髒的，可是又不好意思不吃，便吃了一口，這是黏黏的，根本沒用水泡過的蜂蜜，他們就這樣輪流的喝著飯盒裡的蜂蜜，又告訴我，這是純蜜所以才能這樣吃，可是我沒法習慣他們的這種吃法，即使純蜜也太濃了。

我始終沒法想像在這樣的深山裡還有人居住，他們都以養蜂為生。

大約在這小屋坐了半小時，那船夫付錢之後，我們就起身，便擡著那桶蜂蜜走了。

那船夫下山比上山走得更快，好在我的脚彎健壯，還能趕得上。雖然我的眼睛沒近視，但却始終沒法像他那樣，能够分辨出埋在草裡的小路，不但如此，那小路一下子左轉，一下子右轉，眞不知他是以什麼感覺來判斷。除了天上的星星一切看來都黑黝黝的。

山腰裡偶而似有人居住，路邊也種了一些蔬菜，農家似乎就在那叢樹下，可是他們怎麼能耐得住這種山居的寂寞？天上的繁星很美，可是山嵐的聲音凌厲有如鬼嘯，十分恐怖。

好不容易回到船上，開船之後，那船夫告訴我，剛才停靠的地方是「歹所在」，從前在那裡淹死過人，傳說會鬧水鬼，他怕我一個人留在那裡，水鬼會從船尾把船擡起來，讓我淹死，或者從水裡露出一個頭哈哈大笑，我不太相信有這種事，可是想到一個人坐在那船裡等一個小時也不是什麼好事。

回到船夫家裡，看他們大廳中供養關公神像，他們似乎拜得很虔誠，住在深山裡，也許心裡沒什麼好依賴，只好拜拜神以求平安，也許這裡人煙稀少鬼魅較多。

船夫的家是磚造的房子，大廳左右各有一個队房，另外有一間兼浴室的厨房，院子相當大，四週種了檳榔樹和龍眼樹，假如沒有病痛和日常用品供應的不便，住在深山無憂無慮，倒也很安閒。

船夫告訴我，他當過貨車的搬貨工人，和人家打架過，所以搬到這裡，後來也曾經有人半夜想來撒他的竹槓，爲此還跟人家打架過，看來這和平的山村裡，照樣有人間的是非。我才想起他一路告訴我說：「這個漁夫是好人。」其實，我這一天裡，每週到一個人，他就跟我說「他是好人」，似乎在好人之外，也有壞人的存在。

這一天相當累，一上床便睡着了，對木板床上的又黑又硬的棉被實在不習慣。

第二天鷄啼時，我便起來，吃過飯。我跟他買了四瓶蜂蜜，他開船送我到半路，然後再等叫天鵝號的交通船。臨別時，我塞給他二百元當作住宿費，道別之後，天鵝號已經開來了。

朝霧下，湖水和群山都像溶在牛乳色的輕霧中，有時隱約的露出一些山頭，有時兩岸的水邊會露出一些古老的紅磚屋頂，可能是建築水壩時淹沒的房子，點點浮在水裡的紅磚廢墟引人遐思，很有詩意。

沿路看到竹筏上有漁夫靜靜的在釣魚，他們用獨木槳在竹筏的兩邊輪流打水，我想大概在這複雜的淺水潭裡，只有靠這種竹筏才能行駛。當太陽出來之後，晨霧漸漸散去，天鵝號裡的人，有幾個也是昨天跟我同船的，他們問我：「昨天住的怎樣？」我說：「很好。」現在想起來，眞像是突然闖進了桃花源，給我留下很深刻的印象，那草原上的牛群、繁星、暗夜、水鬼的故事，山居的可愛、漁夫的垂釣、晨霧……一切一切都很有詩意，也都像在夢中，這珊瑚潭帶給我很深刻的印象與綺麗的回憶。

可是這夢般的情景，隨着朝霧漸漸的散失而回到現實的世界。我茫然的注視那遠山，想著昨夜的事，什麼時候能夠再來一趟，忽然有一個較大的震動，有人大聲說：「上岸了」！原來船已經靠岸了，上岸之後，又再回頭看那珊瑚潭一眼，我走了，可是有一天還會再來的。

回到台南的旅館，老板娘朝我看一下，問我昨天到什麼地方，我告訴她到珊瑚潭。我整理好行李，便搭下午的快車回台北。在車上對那奇妙的一夜還有說不盡的懷念！

9. 西洋繪畫中的馬

西洋繪畫有不少以馬爲主題的作品，這是由於馬是人類最忠實的朋友，在神話、傳說、宗教、政治、戰爭、農耕、狩獵、都市生活、賽馬、馬戲、小說、幻想等各種領域都有畫馬的機會，而在故事、傳說中，馬往往也是佔著相當重要的地位。

雖然，馬在上述的各種領域出現時，卽使在故事中佔著配角地位，却往往因爲馬的造型雄俊，能給畫面增添氣勢，而畫家才經常喜歡以馬爲題材作畫。例如：聖經裡默示錄的四騎士，希臘傳說中，太陽神的二輪馬車，在在都是畫家最好的題材。不僅如此，馬也隨著繪畫思潮的演變，與人類社會形式的變遷，扮演著各種不同的角色。

從一些有關馬的名畫中，我們可以了解當時的人類生活情形，也間接的知道馬和人類的相互關係。

茲將我身邊的資料，略加說明，並配合一點美術常識，提供給讀者們了解人和馬的關係，也可以彌補古代沒有照片資料的缺陷！

最初以馬爲題材的繪畫，出現在西班牙舊石器時代的「拉斯莫尼塔斯」洞窟壁畫。這時期馬是原始人狩獵的對象，由當時流傳下來的壁畫看來似乎是以簡單的線條畫在岩壁上完成的，造形簡潔有力。以後人們就馴服馬來協助人類工作，在人類馴服牛馬的歷史過程中，還是以馬較早，大概是因爲牛性較爲凶猛，不易馴服之故。

當人類馴服馬之後，除了騎用之外，便用馬來牽引戰車作爲戰爭的交通工具，例如希臘時代留下來，畫在壺上的「御馬車」作品，便畫著御者駕駛馬車，由此我們可以推測當時馬便被人類所利用的情形。又如龐貝出土的「亞歷山大大帝與大流士作戰」的大理石嵌畫，波斯王大流

士三世的乘車就用多頭健馬牽引，亞歷山大大帝則騎着馬。畫面上的大流士看到年輕的亞歷山大大帝拿着長槍刺倒他的衞士，大流士受驚地舉手叫御者拉回馬頭打算退出戰場，緊張的情況表現得很逼真，我們可以從畫面上看到英勇的亞歷山大大帝的雄姿與他的俊馬。這幅畫收藏在義大利的那波里國立美術舘，製作得相當完美，是用大約半公分見方的大理石片嵌成的，整個畫面除了人馬交錯之外，背景只有一棵枯樹，强調了戰場冷酷蕭殺的氣氛。

比羅馬人還早居住在古義大利的埃特里亞族。留有一幅壁畫，畫著一個戰士騎在馬上，但這匹馬尚未安上馬鞍，騎馬的人只用腿挾緊馬腹。這幅畫是畫在墓壁上，用濕壁畫的方法畫成的。至於埃特里亞人何以將馬畫在墓室裏？那是因為他們相信馬可以把死人的靈魂馱到天國。關於馬鞍，據說是先由我國傳到歐洲的，到了中世紀，歐洲人有了馬鞍固定坐騎，才能夠讓騎士們騎在馬上拿著長槍作激烈的決鬥，否則他們沒有馬鞍又如何能做如此激烈的衝刺？由此看來他們還要感謝我們中國人的聰明才智呢！

這種看來很有趣的騎馬作戰的戰爭形式，到了十四、五世紀英法百年戰爭後，逐漸沒落。當時，法國的重裝備騎士們，在交戰之前老遠就被英國的步兵用弓箭射倒而失去戰鬥力，以致重裝備的騎士們漸漸失去原來在軍隊中主力的地位。

中世紀，馬除了用於騎乘之外，我們還可以從當時流傳下來的一些細密畫中知道，人們也將馬用於耕田、拉車。

另外，從布流給爾的作品「乾草的收穫」，我們也可以看到一隻白馬馱著農具。再者還有一張奇妙的圖畫，就是美國人所畫的「收穫風景」，在這幅畫中，一共有三十八匹馬拉著脫穀機工作。原來，歐美大都以馬來耕作和拉車，即使後來科學發達之後，改用機器代替獸力，也

以馬力來計算動力的單位，由於他們重用馬匹，馬力一詞的來源，就是這個緣故；若在我國，我們就可能以「牛力」來做動力的計算單位了。另一方面馬走得比牛要快的多，因而，農夫就可以聚居在一起以便到遠處工作，不必住在耕作的土地上，這種聚居的形式，間接上也促進歐洲都市的形成。

當工業發達之後馬就漸漸的離開了農耕工作，被人用在休閒活動，例如柯羅的作品「白馬」，就畫了一個貴族男人騎著馬在森林裏，看來是那麼悠閒，畫面的色調十分柔美引人入勝。柯羅是屬於自然主義的畫家，他也喜歡描寫田野生活，因而，畫面上的那匹馬彷彿也在享受清晨的新鮮空氣。我們再看盧梭所畫的「馬車」，盧梭是一個素人畫家，可是也畫得非常完美，畫中的那匹馬還帶了眼罩，是怕牠在路上給別的馬車驚嚇，影響馬車的平穩。至於哥雅的「鬥牛」圖，畫著鬥牛士騎在馬上鬥牛，充分表現出鬥牛場的緊張氣氛。哥雅是西班牙的畫家，他作畫前都是先用紅土色在畫布上打底，這種打底方式稱爲「西班牙的打底方法」。

德拉克勞窪畫了很多「狩獅圖」，獵人騎在馬背上拿著獵刀想砍殺獅子，而獅子却咬著馬腿，表現出千鈞一髮的緊張氣氛。我們也可以從宇且羅的「狩獵」圖中，可以看出古代狩獵時熱鬧的情形，而馬在狩獵時屬於重要的角色也表露無遺。

英國人更進一步把阿拉伯種的馬改良成善跑的馬，用來賽馬。於是賽馬就成爲近代一般市民所嗜好的娛樂活動。却利柯的「賽馬的終點」，就是一幅非常有名的畫，尤其對於奔馬衝抵終點前一瞬間，瘋狂奔馳的雄姿，描寫得十分生動。却利柯本人也喜歡騎馬，最後就因騎馬不愼摔下而死亡。他畫了不少有關馬的畫，這幅「賽馬的終點」經過一種誇張的表現，爲了表現奔馳的氣勢，把馬的四肢都畫成像飛在半空中，增加

了馬奔馳的速度感。

　　却利柯爲了達到誇張的效果，將馬的腿作了違反常理的變形處理；試看快速照相機拍照出來的奔馬照片，奔跑的馬總有一、二腿是捲曲的，不可能有四腿全是伸直的現象，可是我們不必理會這件事，這幅畫把速度感表現淋漓盡致，畢竟是名家手筆。同樣的情形，羅特列克也有一幅石版畫「賽馬」，也是在強調這種奔馳的速度。羅特列克故意把馬頭畫得較小，臀部畫得較大，看來就有往前衝的感覺，也是相當的生動。另外，馬奈、狄迦、丟菲等，也都有很多著名的畫賽馬的作品。

　　除了賽馬之外，馬也活躍在馬戲團裏，從新印象派的秀拉所畫的「馬戲團」可以看到一匹白馬在演馬戲。又如夏迦爾的「馬戲團的騎士」，他表現出一種夢幻般的情調，看來也很優美。

　　後期印象派的高更，到大溪地之後也畫了幾幅土人和馬在一起的作品，其中有一幅「白馬」，是收藏在巴黎印象派美術館，這幅畫是畫黃昏的時分，白馬在池邊飲水，四周顯出一片和平的景象，煞是誘人！高更的作品特徵是利用色面和線條來構成畫面，也頗富有裝飾性和文學趣味。另有一幅是畫土人騎馬在海邊，從這幅畫裏似乎能聽到晚潮的濤聲。

　　也有些作品是畫家描寫馬的生活，却利柯的一幅「被颱風驚嚇的馬」，和德拉克勞窪作的水彩畫「在颱風裏的馬」，都有一種馬在突然吹起的大風裏所表現的驚嚇神態，尤其後者在大風裡奮鬥，有一股悲壯的感覺，充分表現了浪漫派的精神。德拉克勞窪還畫了很多水彩畫，他的水彩畫水份不多，看起來也像油畫那樣結實。

　　據傳說馬是從海裡生出來的，德拉克勞窪作的「從海裏出來的馬」就是畫傳說裡的故事。盧本斯的「海神」作品，垂空的是馬拉著海神車子的故事。傳說裏還有一種「一角獸」，這種一角獸似乎是在馬頭加添

了一個角的怪獸。宇且羅的「聖喬治與龍」，可說是西洋的英雄救美圖，通常聖喬治總是被畫成騎馬持槍刺殺怪龍，這幅畫也不例外。拉菲爾也有同樣體材的作品，這幅畫是畫在畫板上很小的作品，收藏在華盛頓美術舘，表面十分平滑細緻。至於魯東的「太陽神的二輪馬車」，看來也有天馬行空的氣勢，在晨曦裏，馬奔向太空。給人一種神祕的氣息。

宗教畫裡，也有許多畫馬的作品，例如：丟拉默示錄中的「四騎士」是一幅木版畫，畫著飛在天空中的四騎士和地面驚慌的人們。

哥佐里的「朝聖圖」，是畫在米迪西私人的禮拜堂裏，這座小小的禮拜堂四壁全部畫滿了很細緻的壁畫，哥佐里的這幅畫便是其中的一小部分，畫著王子騎馬前往朝拜剛生下來的聖嬰。喬多是文藝復興初期的大畫家，在義大利阿栖栖的聖佛蘭却斯柯教堂的壁畫，就有喬多所作的「聖佛蘭却斯柯送外套給一個騎士」，畫面是聖者在雪地裡脫下他的外套送給一位貧窮的騎士，旁邊的坐騎低著頭似乎在讚美這聖人的善行。著名的義大利比薩斜塔，旁邊有一納骨堂，堂裏的壁畫，有一幅是「死的勝利」，這幅畫裡的馬有著很奇怪的表情，伸長了脖子看來也很恐怖。「死的勝利」和佛蘭却斯卡的名畫「聖十字架的故事」，都是中世紀的宗教傳說。

古代的戰爭，馬的地位相當重要，有了好馬，軍隊的威力無形中會增強不少。因而戰爭畫中幾乎少不了馬。盧本斯臨摹達文西壁畫的素描作品「安基阿里之戰」，是一幅很著名的素描，達文西的原作壁畫早已不存，後人只能靠盧本斯這幅素描想像達文西的原作面目。這幅素描，畫人鬥人馬咬馬的戰況，眞是激烈。又如西莫尼馬爾提尼的「騎馬將軍」壁畫，那位離開營地的將軍，在雪地裏顯得那麼英勇而孤獨，馬也披了和將軍所穿衣服同樣花紋的布，看來也很超現實。我們又可以在宇且羅的「勝羅馬諾戰場中的尼克羅達特倫提諾」，和佛蘭却斯卡的「戰

爭的場面」，看出古代的戰爭是多麼熱鬧，旌旗飄揚，號角交鳴，人喊馬嘯，塵土飛揚，而馬的造型雄壯，更使畫面增色不少。佛蘭却斯卡的「君士坦丁的戰爭」，畫面上的君士坦丁騎在一匹白色駿馬上，手裏高舉十字架，居然產生了奇跡，打敗敵方。盧本斯的「亞瑪遜的戰爭」和「搶奪」，都畫有駿馬，馬在畫面上的構圖也都佔著醒目的地位。委拉斯貴玆的「布勒達的開城投降」，那匹黑馬就在畫面上佔了重要的地位。

　　到了拿破崙的時代，畫家們也畫了不少拿破崙騎在馬上的油畫，像古羅作的「拿破崙在 Eylan 之戰」，和慕索尼埃的「一八一四」，兩幅畫都是以冰天雪地爲背景，騎著白馬的拿破崙更顯得雄姿英發。却利柯作的「龍騎兵」，也是一幅很著名的作品，尤其那匹馬，眞是氣勢非凡，是畫馬中的白眉。德拉克勞窪的「西奧的戰爭」、「希臘的獨立戰爭」，兩幅畫上的馬都畫得很好。還有畢卡索的「給爾尼卡」畫面上裏的牛，是象徵著暴力，而馬是象徵和平，因爲在鬥牛場上，馬常會被凶暴的牛觸傷。畢卡索的另一幅作品「受傷的馬」，也是畫馬在鬥牛場裏受傷，有一股悲壯的情緒。

　　西洋繪畫的各種領域之中，有一種叫做幻想繪畫，與描寫現實世界的繪畫有顯著的不同。在幻想繪畫裏有菲里斯的「夢魘」，這是歐洲的一種傳說：晚上夢魘會跨在睡覺的人身上，使人作惡夢，通常，都是以馬形的魔鬼造型來形容夢魘。試看這幅畫不是有一匹馬正窺視睡覺中的婦人，充滿了恐怖氣息！又如布萊克的「憐憫」，天馬在半空中飛，騎馬的人手上抱了一個嬰孩，地面則躺了一個婦人，也有一種奇異的感覺。莫羅的「搬運逝世詩人的半獸神」，和「死的天使」，這兩幅畫都畫得很高雅、很細緻、很有詩趣。畫中的半獸神，是歐洲自古就有的傳說中的怪獸神，上半身是人，下半身是馬。

　　近代畫家盧梭的作品「戰爭」，畫著一個騎在飛馬上吶喊的人，地

面有很多死人、烏鴉，表現出戰爭的恐懼。超現實主義的奇里柯的「城下的古代的馬」，　是畫古城下的海邊有兩匹馬跳躍著。達里的「聖提阿哥」，畫一騎士騎在馬背上，馬的後脚似乎站在地平線那一邊，半空中有一堆像原子彈爆炸後的雲。馬克烈特的「白紙委任書」，一個婦人騎馬在林中，樹木看來有一種幻覺，也成為馬的一部分，這些超現實的畫家所畫的馬，已經和從前的畫家處理的方法有顯著的不同，他們以不合理的組成造出另一個奇異的世界，充分表現了他們心裡的幻象，和純粹寫實的作品有顯著的區別。另外，立體派畫家布拉克所畫的「馬車」，只重視畫面構成。表現派畫家馬爾克的「紅色的馬」，色彩特別強烈。從他們所畫的馬來看，即使在現代，馬也是一個重要的繪畫題材。

　　最後還可以一提的是，杜米埃有一幅畫唐吉訶德的作品，是從文學作品取材的，瘦瘦的騎士唐吉訶德，騎著瘦瘦的馬拿著長槍，而他的矮矮胖胖的從者，則騎了驢，造成很滑稽的畫面。至於唐吉訶德這本小說，由於盡情諷刺騎士的可笑行徑，間接也使以騎士為榮的風潮逐漸趨向衰微。馬德里的西班牙廣場就有這一對寶貝騎士的雕像。今年仲夏筆者到西班牙時，也畫了這座彫像。

　　從以上所舉，我們可以知道，西洋名畫有很多畫馬的作品，至於和馬有關連的名畫，更是不勝枚舉。在國外，甚至於有專賣畫馬的畫廊，由此可見馬和人類的關係是如何的密切。

10. 堆在家裡的畫

自我從事繪畫工作到現在，已經有二十年了，畫了不少的作品，我又勤於作畫，而拙於銷畫，以致家中到處都掛著畫堆著畫。

通常，每星期我除了在師大上十四節課，和兼藝專三節課外，其他的時間幾乎全花在作畫上，小幅的素描一個下午可以完成，有時到外面寫生一個下午也可以畫一兩張水彩回來，至於大幅的油畫一個月的時間可以完成一幅，以這種速度不知不覺中累積下來的作品、數量，也頗為可觀。

我剛從板橋搬到現在的房子的時候，每一面牆各掛一幅一百號的油畫，看來十分雅緻，有一點像美術館的樣子。後來作品逐漸增多牆壁掛滿後，就在臥房堆了十多幅一百號的作品。（所謂一百號的作品是有130公分寬，一百六十二公分高），為了利用空間，把一些小幅的畫掛在大畫旁邊，因此牆壁掛得密密麻麻的，顯得有點凌亂。過了一陣子作品又增多，只好再騰出一間房間專放油畫，把一個大壁櫥改來放水彩畫和繪畫材料，另外又把套房中的浴室堆畫框，現在看看有點畫滿為患又做了一個鐵櫃，專放粉彩畫，並把堆畫的地方改為四層的架子以容納新畫。

除此之外，我的畫室還有一部銅版畫的壓印機，地下室又有一部石版機，屋頂的陽台有一堆做嵌畫的石片，和做壁畫的材料及工具，甚至臥房的牀下都堆滿繪畫修復的藥品和工具。客廳的一個角落也堆了不少大幅的作品，鋼琴下亦堆了不少小幅畫，所以我家就像堆畫的倉庫了。這樣一來自己倒也無所謂，可是我家太座看來就十分不順眼，常常為堆了太多作品而吵架，害我只好好言相勸，並帶她到別的畫家那裡參觀，讓她知道畫家都是這樣的，有時吵得不耐煩了就用簽字筆寫在牆上警告

她不得動我的畫，使我常爲衞畫而不惜一戰！

寫到這裡好像還漏寫了一些，客廳裡還有兩個大畫架，和一大箱顏料和一些正在畫的作品。樓上的畫室裏有二十幾個石膏像，因之客廳根本沒有多餘的空間可擺設沙發，只好用兩條木椅待客，以免佔太多空間，好在我也不善交際，很少有客人來訪，同時我家也沒有電視機，這樣可省下不少空間來堆畫，和有較多的時間來作畫，可是當大家在談論電視上的節目時，我總是顯得一無所知，甚至有一次開畫展，劉埔先生來拍畫展實況，拍完了，他告訴我說：「你把我的名字寫成劉鏞了！」我連忙道歉，他又指著自己的鼻子說：「我就在中視報導新聞難道你不知道嗎？」我差一點笑出來，因爲我家根本沒有電視機，怎麼會知道他是中視記者呢？我只好點點頭，想來也不太好意思。

平時我在家裏除了畫畫之外儘量不管閒事，白天畫油畫，晚上作版畫、壁畫，睡前唸一兩小時的書，除了作畫，我也寫了十一本書，我都是利用等車子、和開會的時候寫文章，再利用吃飯的時候作校對的工作，因此著作雖多也不太影響我的作畫時間。至於賣畫的事，每次開畫展，前後爲了準備總要忙上一個月，來看的人也不少，好像對我的作品也很欣賞，但我就是不敢跟人家談賣畫的事，有時已經談得差不多了，最後就是不好意思談價錢，以致不了了之，這年頭賣畫也要拉拉關係，吹吹牛，實在也很難，眞是姜太公釣魚，願買的才來，因此賣的作品不算多，倒是存貨愈來愈多了。

不但這樣，連我擅長的壁畫、嵌畫，也由於沒有外交的口才，不會去招攬生意，迄今也只以學術上的專家自居，反正人家如不請我做，也不致於餓死，也就不自動去找畫壁畫的機會，還是畫自己喜歡畫的作品省得心煩。所以我也不太計較這些，趁年輕的時候多畫一些好畫才是正經的事。

　　說來也許別人不相信，近十年來，因爲我畫得太勤勉了，以致手腕關節的筋斷裂，尺骨與橈骨互相磨擦十分疼痛，前後開刀兩次取掉一段尺骨，　現在已好些但仍然疼痛。　另外還因用眼力太甚，　以致患了網膜炎，在台大醫院住院兩次，那時，在眼球下面打了不少針。還有坐著作畫的時間太久，以致前年痔瘡開了一次刀，爲了畫得太勤，眞是毛病百出，十年來，九個暑假中有五次住院，並且還都是不輕的病。

　　回國十年來，總共也沒有看過十場電影，自從看了一次「虎、虎、虎」之後，　直到最近才看了一場「羅馬假期」，因此太座也大爲憤慨說：「你和繪畫結婚好了，眞沒意思！」我想這也是沒辦法的事，時間是那麼不够用，由於經常作畫作品愈來愈多，家裡的空間也愈來愈小，爲了堆畫而吵架的機會也愈來愈多，至於作畫時如何嘔心瀝血，那是份內的事，也不必在此詳談。

　　我雖然喜歡畫畫，可是對家庭來說眞是一件頭痛的事，誰說畫家是那麼瀟灑？當美術系的教授是那樣的輕鬆？只有完成一幅滿意的作品時，可帶給我一點會心的微笑之外，就有數不淸的煩惱，唉！既然抱定爲藝術而犧牲，當然不計較這些，今後還是會一直畫下去，當看了堆積如山的畫，眞是沒法處理的感覺，對我來說實在是一本相當難念的經呢！

第三篇　懷念我的老師

1. 懷念敬愛的廖老師

二月十三日，元宵節的前夕，廖繼春老師逝世了。

當我在報紙上看到這一則消息不禁茫然自失。記得前年老師才克服了攝護腺肥大，去年又不慎吞入假牙塞住氣管，好像病魔一直都纏着老師，可是這次眞是太出人意外了。

這次寒假，我還到廖老師家裡閒談了很久，那時老師身體看來還不錯，怎麼會一下子就去世了呢？實在讓我無法想像這是事實，記得那一天，我突然心血來潮就到老師家裡閒談。二十年前，我在師大念書的時候幾乎每個週末晚上都到老師家裡，有時帶了這一週來所畫的作品請老師批評，老師總是很和氣的告訴我那一張較好那一張較差，師母也經常在旁邊細數老師的往事，老師總是笑着聽師母的談話。

那天晚上，老師照樣的笑着聽師母講話，我不禁想起二十年前我還是大學生時，也像這樣，我一面聽師母的話，一面東張西望的，看那些掛在牆上的畫，這些作品都醞釀着濃郁的芬芳。一杯清茶，渡過了美好的週末。那時課餘我在張義雄老師畫室學素描，廖老師也不會怪我到張老師那裡，反而常常問起張老師的生活情形。

我始終不會想到，那天會成和廖老師的最後見面，可是不知為什麼，我們所談的都是我做學生時候的事，也像這樣常常來打擾老師，老師也微笑着似乎回憶那一段美好的時光，雖然老師很少說話，但當無言相對的時候，對我心靈的啓發更是不知有多少！從老師的作品了解如何去繪畫，好畫是具有一股濃郁的香氣！雖然現在已經過了二十年，可是

老師還是依然和祥，還邀我明年暑假和他一起到美國，臨別時，我還請老師，要好好的注意身體，他說「現在沒什麼地方不好，不過有點氣喘而已」。

　　　　　　×　　　　　×　　　　　×

　　過了寒假不久，我在報上知道老師逝世的消息。

　　當我趕到廖老師家裡，對着老師的遺像，不禁潸然淚下，那慈祥的眼睛仍像以往般注視着我，我怎能相信老師已經去世了呢？行禮之後，坐在椅子上，回想那一天，我就坐在這個椅子上，而老師就坐在那對面的椅子上與我閒談，才過了二十幾天，怎麼會是這樣呢？

　　師母告訴我，老師因為氣喘，只住院一天，第二天就去世，老師生前說把我火化後，放到河裏隨水而去就好了，我聽了不禁又很悲傷。

　　師母又說：「前年，老師攝護腺肥大，開刀時就知道有癌症，想不到，現在漫延到肺部，肺部積水，去世前，有一個時期晚上都為氣喘而呻吟，可是白天看到學生却很高興，就像沒事一樣。」師母又說：「本來老師有氣喘病，退休後打算不讓他再教書，因為氣喘病最怕氣溫的驟變，畫模特兒時，不但關了窗戶，學生又那麼多，空氣不好，還要用電爐，室內的溫度升高，而一下課，多天的空氣又冷，有時回到家裡就氣喘得很厲害。」

　　老師竟是為了教學生而使氣喘加重病況，是我始終沒想到的事，老師竟是這樣不顧慮到自己的身體，還是那麼熱心教學，而且從來也沒對我提過這一件事，真令人感動。

　　回想前年老師在馬偕醫院住院，家妹正是老師病房裡的實習醫師，家妹告訴我，老師有癌症的現象，我到分院看他，窗外的一片薔薇花開得真美，老師在床上對我說沒什麼，後來老師出院了，我問師母，師母也知道有癌症，那時我當藝專的科主任，我告訴師母說既然這樣，最好

讓老師多畫一些畫，可是聘書我們還是照寄，一切請老師決定好了。

想不到老師還是照樣來上課，老師實在太愛學生了，眞使我感動，有時，我在師大的走廊，跟在老師後面走，看他穩健，緩慢的步伐，心裡想，最好我那實習醫師的妹妹所說的話不準確，看老師不是好好的在這裡嗎？

師母又說：「老師買了長壽酒，說要像畢卡索那樣，活到一百歲，再畫一百張畫。」聽到這裡眞使人傷心。

我想起，現在我們能替老師做的是辦一個紀念展，還有印一本畫冊，同時也對老師部分破損的畫，做一點修補的工作，其他我們又還能做一些什麼呢？大概就是今後要努力畫一些好畫，以報答老師在天之靈。

　　　　×　　　　　×　　　　　×

記得我第一次聽到廖老師的大名，是在高三快畢業，打算考師大藝術系的時候，學長楊東民兄特地到學校，告訴我怎樣準備術科考試，他告訴我一句話，廖老師用的顏色很漂亮，陰影是用藍色的，於是考水彩的時候我就把陰影畫得帶點藍色。

考進師大後，有一天，我和同學陳肇榮，鄭永源，何瑞雄到郭東榮的寢室，他請我們吃肉粽，忽然問我們要不要去看楊三郎和廖繼春老師，這是求之不得的事，於是帶我們走路到永和。那時美術系的同學，每班不過二十名，大家都住宿舍，同學們感情都很好，高年級的同學和低年級的同學討論繪畫是常有的事，我們在楊先生家裡聽他講留法期間的事，參觀他的大畫室，覺得學畫也實在不是簡單的事。

回途我們默默地走過當時通往碧潭的鐵路（現在的汀州路），轉了很多小巷子（現在的浦城街一帶），快到男生宿舍時，忍不住問郭東榮說：「廖老師的家呢？」剛好走到一個舊式的日式宿舍，郭東榮用手指給我看說：「就是這一家。」

我們打開破舊的小木門走進去，就看見一位老畫家，拿着調色板，注視着一張油畫，是那樣的集中精神，以致不曾注意到我們的到來，畫架上放一張畫碧潭的油畫，那碧綠的湖水十分迷人，使我們也不禁跟着注視那幅畫。

這時給我一個很深刻的印象：畫家便是要這樣的來畫畫的。老師靜靜地注視畫面的樣子迄今難忘，過了一會見，郭東榮輕輕叫了一聲「老師」，老師才從瞑想裡醒過來，看我們站在那裡，連忙招呼我們上去。可是我們不好意思打擾，就站在那裡欣賞掛在牆壁上的作品，這些畫，色彩很美，有很多是淡水風景，而且有一股優雅的氣息。後來這幅畫碧潭的油畫參加那一年的省展。老師在這兩層樓小小的木屋裡畫了不少好畫。面對着庭院的那面牆壁掛着有一幅褐色及深藍、深綠色彩的「有椰子樹的風景」，非常特殊，後來才知道這是老師第二次入選日本「帝展」的作品。我們對這幅強有力的畫十分喜愛，那是老師從東京美術學校畢業後不久的作品，看來是受了布拉曼克影響，筆觸雄邁而有力，顏料也堆積得相當厚重。

不久之後，我帶一些水彩畫，拿到雲和街請老師指導，我還記得第一次，一個人到老師家裡很擔心不會理我，因為當時廖老師是教三、四年級的油畫的老畫家，而我還是一年級的學生，可是老師却很和藹地指導我，並且誇獎了幾句，這幾句話也許就奠定了日後我對繪畫的信心。

到了二年級，老師搬到和平東路的一條巷子裡的新房子，在這裡一直住到我要留學的時候，那時我常拜訪廖老師便是在這一棟西洋式的房子。

在我的記憶裡，老師從來不曾大聲罵過學生，永遠就是那樣的和氣，同時指導我們的時候，只用簡單的幾句話讓我們自己去體會，可貴的是老師有容納各種作風的雅量，盡量讓我們發展各自的個性，因此歷

年來師大的畢業同學都具有自己的畫風。廖老師實在是一位好敎授。

　　廖老師有一幅畫「第九水門」是一幅很成功的作品，給我印象深刻，構圖簡潔，色彩又很美，這是從張義雄老師畫室的窗口寫生的，我特地到畫室一看，原來就在這裡畫的，倍感親切。

　　到了三年級，老師帶我們到阿里山寫生，有一天我們一起到祝山畫完日出，走到半路，老師說忘了把畫架帶回來，我說：「我回去拿。」可是老師怕有意外，一直不准我回去找那畫架。其實並不會有什麼危險，只是老師總是那樣的愛護我們，當我們要到日月潭的途中，老師還到我家勸家父讓我畢業後到外國留學，老師一直都鼓勵我繼續努力用功。

　　當我畢業那一年，正在畫畢業製作的時候，有人告訴我說師大畢業同學王綠楓去世了，王同學是一個很有才氣的同學，心裡一震就跑到廖老師家裡，老師說我們一起到殯儀館吧！當我們匆匆到了殯儀館，人家告訴我說已經送到火葬場了，於是我們就在寒風裡走了一段相當荒涼的路，我們默默地走着，當走到了火葬場，火葬場的工人又告訴我們，已經火化了，看那高聳的煙囪有一縷青煙上升，這一段路的確難走，風沙很大，天氣又冷，當我送老師回家時，師母怪我說：「老師身體不好，不能在寒風裡走那樣久。」可是老師似乎了却一番心事，坐在椅子上沈思。想不到今天廖老師也化為一縷青煙升到天堂，此景此情，現在回想起來，怎麼能不使人悲慟！

　　老師實在對我很好，不單是對我這樣，老師對每一位同學也是一樣，在我們心裡也都有很多美好的回憶，服完兵役，老師要介紹我到臺南工學院當助敎，可是我已決定要留學了，就介紹劉國松同學去，當我回國任敎時，老師也和李梅樹主任極力跟藝專的朱校長推薦，此外有形無形的不知幫助過我多少次，眞是師恩難忘！

　　　　　×　　　　　×　　　　　×

　　廖老師不但是一位好老師，而且也是一位好畫家，也可說是臺灣油畫界的最重要畫家之一，這次油畫學會尊他爲一代導師並不過份。

　　廖老師生於民國前十年，臺中縣豐原鎭人，在臺北師範學校求學時，就對美術很有興趣，而發揮了繪畫天才，民國十六年，畢業於東京美術學校（即現在的東京藝術大學），同期的同學有陳澄波、顏水龍，及糟谷實等，在校期間，師事田邊至敎授，主修油畫，民國十六年那一屆，東京美術學校西畫科的畢業生有很多後來成爲日本名家，例如小磯良平、荻須高德、牛島憲三、中西利雄、岡田謙三等，顏水龍先生也是這一班的同學，而美術敎育家倉田三郎先生則比廖老師高兩屆，在校時他們有點交往。而陳植棋先生是在民國十八年畢業，所以廖老師可說是本省畫家中和王悅之、王白淵等同爲畢業於東京藝大的老前輩。

　　老師在美術學校時不但同學們的程度好，同時也有最好的敎授陣容，有藤島武三、岡田三郎助、田邊至等名家，廖老師在學的成績優異，無形中使日本人改變了歧視臺灣人的觀念。

　　畢業後，老師到臺南執敎於臺南長老敎中學，一直到光復，民國十六年老師與友人們發起組織赤島社，這是以美術學校畢業生及在校生爲主的畫會。此時已經有日本人把持的「台展」，臺籍畫家均多少受過委屈，所以大家組織赤島社，會員均有一股熱情從事於藝術研究，繼續到臺陽展創立前一年才告結束。老師也是臺陽美術協會發起人之一，至今歷年都參加展出活動。

　　另外，日據時代有相當於現在的「台展」及「府展」，老師在日本人把持的審查中，仍得到很多次特選，尤其在第六屆到第八屆擔任台展的審查委員，這是在日據時代一個很破例的事。

　　廖老師並入選當時的帝展前後共六次，也是很難得的事。

　　這一時期的作品，是以「後期印象派」的作風畫台灣特有的風景，

例如第一次入選帝展的「有香蕉的庭園」就有這種傾向，而第二次入選的「有椰子樹的風景」，則帶有野獸派豪邁的作風，這時期顏料的堆積較厚重。

以後均以身邊的景物等題材，例如以老師的公子、小姐為題材的也佔相當多的份量，畫安平一帶的風景也非常簡潔有力。

當老師到師大任教之後，似乎心情很開朗，用色亦趨柔和，更發揮了色彩的特性，畫面氣韻生動，有一股優雅的氣息，畫面上常有「為構成」而變形的情形。風景畫有淡水、愛河、基隆港邊、碧潭等；室內的靜物有花、鳥籠、金魚、庭院風景，以及人物畫等，以色彩構成為繪畫中心，從老師溫和的個性醞釀出這種和諧的畫面，大致可說是屬於親密派（Intimisme）色彩很美的畫家，以後有一段時期，因為喜歡發揮色彩的特質，而將形體分解為點、線、面，構成畫面，近幾年來，畫面又似乎恢復形體的存在。

廖老師的色彩，是以中間色調為基礎，加上原色的紅、藍、綠、黃為主調，也常在淡色上加上些原色，畫面十分生動，這種色感正如明朝的瓷器，也有點像台南孔子廟的文昌閣的色彩感覺，與其說導源於波拿兒，倒不如說是我國的色彩感覺更為合適。

老師對於繪畫常保持清新的感覺，對本省畫壇影響至鉅，除了歷任多屆的省展、台陽展的審查委員之外，亦獲得金爵獎，及中山文藝創作西畫獎，在畫壇的地位崇高，又曾應美國國務院之邀，赴歐美考察美術，對於現代年輕一代的畫家十分支持。為人所尊敬。

從民國三十六年以來執教師大，及兼任國立藝專，文化學院美術系教授，不但畫得好，也可說桃李滿天下。

<div align="center">×　　　　×　　　　×</div>

每當我到老師家，師母常告訴我廖老師的一些往事。

　　老師本來家境不好，自幼卽有氣喘病，但也十分用功，終於考進師範學校，師母是彰化女中，以第一名的成績畢業，畢業時日本人故意把一個日本人學生換爲第一名，廖師母一氣之下，當堂就把畢業證書撕破，頭腦很好，個性也很強，師母的弟弟是台大敎授林朝棨先生，是爲名家閨秀。

　　據說廖老師看到師母之後，竟害單相思生病躺在竹床上，師母不得已拿了「相思樹的樹枝」去看他，後來有人勸師母嫁給老師說：「富人進天堂比駱駝進針孔還難，救救靑年人的生命才好。」於是虔誠的基督敎徒的師母便嫁給老師，師母到晚年還開玩笑的對老師說：「誰要嫁給死犯（師範）的，站黑板腳的人。」

　　結婚後，師母就在幼稚園工作，當老師就在二十二歲時抱病坐二等甲的船，於三月二十五日到達東京，當時糊里糊塗寫信，只叫人到東京車站來接他，也沒有指定是那一個出口，居然來接的人偏偏在十幾個出口中，隨便挑一個就接到廖老師了，眞是吉人天相，過了三天，三月二十八日就參加入學考試，居然就考上了東京美術學校。

　　當學成後回到台南任敎，生活情形很困苦，師母經營美術社，這時張義雄老師也時常從嘉義來向老師求敎，這時期師母說連木屐也要釘上鐵釘，以防磨損，也常哄女兒給老師畫畫，師母說民國三十四年三月二十三日，那天老師帶了他的兩個孩子從台南坐火車到員林，火車開來了，老師不知想什麼，竟一個人上車，把兩個孩子和五件行李都留在火車站忘了帶回來，到員林之後還囑師母趕到車站想辦法才把小孩找回來。這也是老師有時難得糊塗的一面。

　　正因如此，廖老師也好在有能幹的師母爲他敎育孩子，維持家庭經濟，及應付日常瑣事，這樣老師才能夠專心作畫，現在子女們也都各有成就。光復後，老師曾經暫代台南一中的校長和訓導主任，這些事可能

少有人知道，後來也在台中師範敎了一年，才到師大任敎，中年之後的生活倒是很幸福舒適。

　　這一些瑣事，師母常常提起，如今老師已去，這些回憶也只好長留在我們的心中。

　　老師終於結束了他的一生，老師一生中的爲人、畫業，都値得我們懷念，幾天來大家碰面總會談起老師的往事，大家都在深深惋惜，這樣一個好人、好老師、好畫家的逝世！對我們來說實在是一項很巨大的損失，雖然如此，我仍覺得老師好像還在世上，只是我不再到他家裡去找他而已，可是我總想到那客廳裡，在柔和的燈下與老師一起啜飲一杯紅茶，像以前那樣閒談，雖然他離開我們了，他還是活在我們心上，永遠令人難忘。

2. 吾師倉田三郎

倉田三郎老師，是我在日本學藝大學求學時的美術系主任，同時也是我的指導教授。前後兩年在倉田老師指導下，念完專攻科（大學畢業後再考的，相當於研究所。）當時我以第一名的成績考入該校，而以同樣的成績畢業，我在校時所修的課程全部是Ａ的成績。承蒙老師的教導，對於油畫、美術教育等均獲益不少，課餘也時常到老師家裡，私人接觸也較多。這次老師率領日本美術教育家來此參加國際美術教育會議，我便藉此機會介紹一下老師的一些事。

倉田老師今年七十二歲，畢業於東京藝術大學，比廖繼春老師高二班，因此和廖老師也很熟悉。畢業後參加日本春陽會畫展，在昭和七年（民國二十一年）的第十屆，獲得春陽獎（最高獎），翌年為春陽會會友，昭和十一年（民國二十五年）為春陽會會員，（楊三郎教授於昭和十年為春陽會會友），因此和楊教授也很熟。春陽會為日本歷史最久的畫會之一，具有五十年的歷史，在日本畫壇的地位很崇高，入選該會亦十分不容易，當時創辦的會員現大都已逝世，如今倉田老師在該畫會也是碩果僅存的元老之一。

倉田老師擅長油畫，以田園風景居多，設色很美，畫面十分優雅。也擅長版畫，我便從倉田老師學得初步的銅板畫的技法（後來師事駒井哲郎老師），記得在冬天，我抬著相當重的銅版機到版畫教室，從木造房子的門縫裡，吹進一陣陣的寒冷刺骨的風，老師和我兩個人，在那裡，一張張地印，迄今這印象也頗為深刻，這次老師到這裡也送了一些版畫給此地的畫家。是以具象的歐洲風景為多。

老師因為執教於學藝大學（相當於師範大學）的關係，自然桃李滿

天下，而逐漸由畫家的地位走入「美術教育」界了！也很自然地當了日本的美術教育界的領導人物了。在一九六五年於東京所舉行的國際美術教育會議時，因爲辦得十分出色，而被推舉爲國際美術教育協會（INSEA）的會長，至一九六九年期滿，卸職。

　　老師教油畫之外，也指導我們美學，當時是以李德(Herbert Read)的「藝術的意義」（Meaning of Art）原文書爲講義，每天由同學們（只有三人）輪流翻譯，我們便得查字典，遇有生字便記在書本上，密密麻麻，寫了很多，但老師的書，是一個字都沒寫，居然也翻譯得十分完整，甚至能指出我們譯錯的地方，不知是老師英文程度好？或者事先有準備，但這種精神也總令人佩服。當時，「美術教育」一門是由另一位糟谷實老師擔任，糟谷老師在東京藝大是和廖繼春老師的同班同學。因此大家都對我很親切。

　　當時，他們都主張：「由美術來完成人格教育」，對我來說是一種啓示。我除了注重術科之外居然也有機會學到一些美術教育的理論。

　　學藝大學在小金井，佔地甚廣，似乎光就校地來說是日本諸大學裡佔地最大的學校之一，是爲國立大學，學校以培養師資爲主，一如師大的性質，學風純樸。倉田老師的家是在學校附近的小金井的一個日式房子，附近環境十分寧靜，在課餘，我也常常到老師家裡去拜訪，談一些創作的事，當時我常參加春陽展，前後也入選了四次，師母是一位和藹慈祥的人，待我如一家人，有一位千金是學音樂的，巴哈彈得十分好，後來獻身於宗教。我在日本期間，老師作我的生活保證人，也省了很多辦簽證的麻煩。倉田老師是一位瘦小的人，雖然如此，身體也十分健康，爲人十分和祥、客氣，因此，人緣很好，對美術教育有獨特的見解，著書也很多，有「繪畫的構圖」及高中美術課本。

　　我在學藝大學畢業後，便考入東京藝術大學的壁畫研究所，畢業後

回國迄今已六年了，我們已整整六年沒見面，見面時倍覺親切。

　　在台中開亞洲會議期間，我曾經招待老師參觀霧峯的林家花園，老師對於這一帶十分喜歡，希望能將這一帶完整地保存下來，目前萊園已開始大興土木，對於這種事，他感覺十分可惜，因此打算回日本後，要寄一些有關文化財產保護委員會的資料給我，期望在我國也能成立一個類似的機構。

　　回台北後，我也招待老師到板橋參觀林家花園、古廟、祖師廟、龍山寺等。老師對於每個細節都加以拍照，對於增建、修築的部份也一一和廟祝討論，並時常作簡單的速寫，對古代建築也十分的有興趣。

　　老師到我的畫室時，他說：「很多人作畫都憑『感動』『感覺』來畫，這樣會缺少『構成』的成份，你的畫富有『構成』的精神，在畫面有『骨格』。而且很認眞地在觀察，空間也留得很好，有幻想的意味，在畫面有一股寂寞的味道。」對於我回國後的作畫，以及著書都十分的嘉許。像這樣，我自已感到這六年來所努力的並沒錯，而且也沒白費。

　　當老師回國的前夕，我再去教師會館拜訪，送他一些線裝書，和高山同胞的連杯、蕃刀。我們談了很久，也談起我留日在校時的事。在燈光下，看老師半白的頭髮，一如過去那樣，溫柔的臉，和容易皺眉頭的表情，都和記憶裡的老師一樣，老師送我三幅他自己作的版畫，我再三推辭不敢收下這禮物，他說畫得不好，留著作紀念吧！這時我不禁想起在學藝大學的木屋做版畫時的情景。

　　時間眞是過得很快，一下子就過了六年了，老師也著老了許多，當話別時，我和老師深深地行禮道別，有一股莫名的悲哀。他關上門後，我還凝視了那扇門半天。

　　在電梯裡，我跟何清吟老師說：「不知我和老師何時才能再見面？只好在他來時，我盡心招待而已！」

在寒冷的北風裡，回想在學藝大學的那一段生活，明天老師就要走了！不知何時才能見面！

3. 我所知道的郭柏川先生

　　當我大二時，有一天在第九水門張義雄老師的畫室，看到了一個佛像擺在石膏像之間，顯得十分奇異，於是問老師說這是什麼？老師說這是從雲岡檢來的佛像所翻製的石膏像，原來的佛像是石彫的，已經送給郭柏川。這是我第一次聽到郭先生的大名。

　　那一年夏天我回彰化，遇見成大建築系的戴明宗，戴君是我彰中的同學，他說教他們素描的是郭柏川老師。並且說他很嚴格，脾氣也大，要學生把握「動態」，表現石膏像的精神，畫法單純有力。他教學生畫得很快，大約每星期一張，有時求好心切，要求嚴格，學生大都怕他但又尊敬他。

　　當我留日期間，在東京藝大由老教授的談話中知道郭先生也曾就讀該校西畫系，並以第五名的優異成績畢業，據說在校時為了請模特兒，曾節省伙食，一連吃數日的沙丁魚。畢業後受當時藝術大師梅原龍三郎的賞識，梅原是雷諾瓦的學生，用色十分鮮艷，也曾經用油畫顏料畫在國畫紙上。也許郭先生受梅原影響，他的畫色彩極為明快，筆觸豪放，「感覺」的表現很銳利，具有濃厚東方色彩。他後期的油畫因為畫在宣紙上，不能塗改，因此要求簡潔和成熟的筆法，他所畫的廟宇、魚、花都十分簡潔、明快，氣韻生動有如寫意的國畫。

　　在藝大求學期間，曾經聽說梅原推薦郭先生來講學，後來郭先生因事不能前來，實在很可惜。

　　當我返臺在文化學院任教時，有許坤城、黃才郎等同學都是郭先生的高足。這時更了解他不但教畫十分認真，也很得學生敬愛，凡是他教過的學生都對他十分尊敬。

有一次在省展中，有人告訴我，那位充滿精力、個子不高的老畫家就是郭柏川。第二次見面是在師大系展，和多年景仰的大師第一次的談話，至今印象仍十分深刻，他說話時談笑風生，作畫時自得其樂，他以「心專志堅」勉勵我們。

去年我帶藝專畢業生在臺南開畢業展，首先想去拜訪的就是郭先生。那一天早上，天氣很熱，走到成大宿舍，已經滿頭大汗了。在他畫室參觀作品，那些魚、花、自畫像至今印象都十分深刻，他說梅原龍三郎在北平畫的傑作都是他帶着去畫的，他一再強調，北平是世界上最美的都市。

郭先生在藝術上的成就，除了靠他自己的毅力和努力之外，尚得助於三位他所敬愛的女性——第一位是爲了報答並孝敬他那自從廿一歲卽守寡撫孤的母親，而加緊鞭策自己努力向上。第二位是在日本遊學十一年期間，認識的一位女友岡的鼓勵（後來死於肺疾），第三位是到北平後認識而結合的朱婉華女士。朱氏堅毅的個性，高潔寬厚的內在修養，溫和而堅定的外表以及在婚姻生活上的寬宏、信賴、對藝術的了解，是郭先生後期畫藝更爲昇華的一大因素。

郭先生一生淡泊名利，對藝術忠誠，對朋友信義，對學生厚愛敎誨。他的爲人，正像在烈日下的鳳凰木，爲藝術燃燒自己的生命。是一位極爲難得的畫家。

4. 我的繪畫生涯

——張義雄先生在師大美術系演講

　　我的兄弟很多，我排行第二，他們都很會念書，大哥是醫學博士，只有我的天資稍差，對讀書不太行，但是我從小就喜歡畫畫，常塑一些小泥像，十三歲時就決心要做畫家了。

　　我還記得小時候，隔壁有人用麵捏人、豬、狗，我常向他們要麵粉學着來捏，這些都是令我難以忘懷的事。我對金錢、名利、地位，向來看的很淡泊，只要求我的繪畫有所進展，也就很滿足了。

　　你們這一代比我們那時候要幸福得多了，各位的頭腦好、素描好，能夠考進師大來進修繪畫實在是很幸運的事。

　　可是我覺得學畫的人，卽使畫得很美，技巧很好，也不一定能成為畫家，正如流氓頭子，他不但能打人，還要能忍受挨打，最重要的是被打敗後，還能站起來反擊，反敗為勝，也就是說，一個畫家不但要畫得好，也要能承受得起環境上、生活上的打擊，仍能一直專心繪畫才行。

　　十七歲時，我家的環境還不錯，可是在那時父親過世了，於是我就決定到日本學畫，家裏的人因為金錢的負擔過重都反對，只有畫家陳澄波先生贊成。在這段時間內，我在廖繼春老師那裡學素描，記得開始學素描時，一個小時就把素描畫好了，廖老師笑我說素描那有畫的這麼快的。

　　在十七歲以前，我曾參加過二、三次台展都落選了。因此想把畫學好，不久便隻身赴日。到了日本，就在路邊擺攤子賣泥人，因為覺得很羞恥，所以一直低著頭，不敢抬起頭來。由於生活的困苦，就以送報來維持生活，一共送了十年。早上爬起來，天仍未亮就出去送報，晚上又送一次，一天共送兩次，其餘時間就用來學素描，一天畫八小時，前後

延續了十年，沒有間斷。

　　清晨，我在送報時，常望著天上的星星發問，為什麼我的素描畫的如此糟呢？我前後考了八年東京藝大都沒法考上，這時補習班的老師就建議我說，你在我這裡學都考不上，你還是換一家補習班吧！因為我一直都考不上東京藝大，於是就改讀一所私立的武藏野美術大學，各位一定覺得很奇怪，做老師的我沒考上，可是我的學生陳景容反而考上了東京藝大。

　　第二次世界大戰時，哥哥在北平行醫，在一九四四年九月到北平去，十一月日本就遭到美軍的轟炸。我不喜歡日本人，也不喜歡日本的風俗，當時因為處於日據時代，所以一生下來就是日本籍，這是一直讓我耿耿於懷的事。

　　自從我上次離開臺北至今已有十三年之久，這次我感到台灣在各方面的發展與進步都很多，回想我以前學畫是要排除萬難，現在雖然環境已改善多了，但仍希望你們也要像我一樣刻苦努力，來共同擔負起復興文化藝術的重任。

　　一個家庭要出一個畫家固然很不容易，一個地區要出一個畫家更不容易，一個國家要出一個國際上有名的畫家更困難，但是總不能因為困難而不去努力，因為這是必需的。有個哲人曾說過一個人的成功必須：第一要健康，第二要勇氣，第三要有些錢。這三個條件我都具備。錢並不需要很多，只要夠買顏料和生活費就夠了。

　　我從北平回到臺灣後到師大任教，我穿的很簡便，像工友一般，學生也把我當作工友不理睬，我也覺得無所謂，上課時我替他們改素描，以後他們看到我，就非常殷勤的打招呼說老師早，我想這是我素描改得較好的緣故吧！

　　那時的省展我都參加，每年都拿第一，（註：那時省展程度很高，

大部份都是畫家在參加）當時的生活很困苦，於是開了一家鳥店來維持
生活，及至後來我辭去了師大的職務，生活因此就更艱難了，有一天有
人請我敎素描，敎着敎着，學生就漸漸多了起來，前後一共敎了十五
年，畫室搬了八次，其中環境最好的第九水門，那時學生都非常用功，
從白天畫到晚上。

　　談到畫素描的目的，我認爲藝術家的眼光與別人不同的地方，就是
能夠顧慮整體，而非部份的，除了面的表現外，還要表現遠近的關係，
繪畫也就是在平面上表現立體。

　　我有一個朋友四十五歲才開始畫，四十五歲以前是寫文章的，像對
這樣的人無法開口要求他去學素描，因爲素描的功夫是要從小長期的下
苦工的，我那朋友一聽別人說他素描不好，就拍着桌子說：「畫是用『
心』去畫的」，彷彿說給他自己聽，自我安慰。所以我想素描是要在年
輕時把它學好。

　　繪畫最重要的是要表現個性，關於繪畫還有很多事，一時也無法講
完，這次，我的個展的作品，有人會問房子爲什麼歪歪的，有的牆壁斜
斜的，我就反問各位看整體時，畫面是否會覺得很安定，就像有一幅畫
叫塞納河畔，那房子的線條有的向左斜，有的向右斜，但整個畫面看起
來很安定，這是屬於一種變形，使其力量產生均衡，反而使畫面更安定，
更有建築的穩重感，如照眼睛所看的去畫建築物，那跟工程師所畫的建
築圖有何差異，這是一種變形，也就是在畫面上爲構成而構成，使其產
生穩定感。畫面也非細密的描寫，把握其內在的力量，把他表現出來，
因此畫面非常單純，只有畫面上所需要的色彩或點、線、面，其他的就
很省略，也就是說把握整體的感覺，不流於瑣碎，因此畫面上有男性化
的，雄偉安定的感覺，同時畫面上的顏色很穩定，形也非常穩定，我的
畫風是屬於後期印象派及巴黎派的作風，大致來講在構圖上是像塞尙一

樣，對畫面非常嚴謹，塗色上有點像魯奧，一層層的加上去，像「夏天的花」那一張，是先平塗一次，有一部份用刀子刮，有一部份用一種藥水去洗，用畫刀刮掉顏料，再用松節油洗得很乾淨，仔細看畫面上就有斑剝的情形，再用畫刀加顏色，像這樣在塗色上就有很大的起伏變化，如此經過多次的修改才畫出那種牆壁斑剝的感覺，因此油畫的技法，也要知道的很多很熟練，才能給人一種生動的，有生命力的感覺，作畫時必須有感觸才去畫，這樣才會感動人，像感覺一個東西美，然後才去畫，把美的要素挑出來表現，這樣才行，而且作畫時要專心，不可嘻嘻哈哈，也不要受上下課的影響。大家要改變一個觀念，那就是只要夠教書的程度就好了，不必很努力，這是錯誤的，我們好不容易考上來，有責任要好好用功，這樣才對得起考不上的人，我也跟各位一樣隨時在努力，繪畫是沒有止境的，我從來沒有認為自己畫的很好，我一直在追求更高一層的境界。既使別人批評我們的畫不好也不要緊，只要有奮發的心更加努力就行了。希望各位也能夠如此。互相勉勵期望我們都能畫出更好的畫。

　　　　　　　　　　　　　　　謝謝各位！

第四篇　談雕塑、版畫

1.　布魯特爾的雕塑

布魯特爾和羅丹、邁約爾被稱爲近代三大雕塑家。

布魯特爾 (Bourdelle) 是一八六一年十月三十日生於法國南部靠近西班牙的孟特番山裡，父親是製作傢俱的工人，母親是父親的第二位太太，是一個良家的婦女，後來布魯特爾說：「父親像岩石般的頑强健康，至今我尚未見到像我父親那樣健康的人。我像野草般地長大，繼承着先祖都是牧羊人的血統。在我少年時對於粗工都非常感興趣，我喜愛鄉下耕田的人、動物、岩石、樹木的香味和牛欄那健康的味道。當我帶着叔父的山羊到野外去放牧的時候，給我無限的快樂，這些山羊，看來是多麼的美麗。」

「我的母親則是出自貴族系統，具有非常强烈的感受性，而且是神經質的，她的所做所爲都含有無限微妙的感情；後來我對於高等的教養和能理解文化的精華均來自母親的感化。這兩種相反的遺傳性格，分據在我的靈魂之中。」像這樣少年時代的布魯特爾在他叔叔的牧場裡，吹着笛子趕着羊群在茫茫的草原裡遨遊；又在經營石頭店的伯父和外祖父的織布中得到對於石材的知識和傳統的色彩感覺。這個也正如米開朗基羅一樣從小就在大理石堆中長大的環境，而父親的傢俱製作無形中灌輸了工匠的精神和製作傢俱時需要有構成和秩序的精神，對於後來他的雕塑製作影響也很大。十五歲的時候，離開故鄉，考上了特爾斯的美術學校的古典美術斷片的仿刻科，然後改念胸像科，這時由故鄉得到每年六

百法朗的獎學金。

　　有一天，當他模仿米開朗基羅的奴隸像，因爲做得太好了，校長也跑來讚美他，同時他在學校也是個最頑皮的學生。這時的生活並不很輕鬆，他的雙親也從故鄉來和他一起居住，因爲母親常常生病，所以他也要兼做些家事。這時候，他拼命的工作，也做了些胸像得到一點小小的報酬。一八八一年，二十三歲的時候，和幾個朋友一起到巴黎考上了國立美術學校，以第二名的成績入學，校長對於這個優秀的學生十分讚美，甚至寫一封信給他故鄉的市長。在學校他也很用功，是法爾裘的學生，老師也對這個學生的才能有充分的認識。

　　一八八五年的沙龍展覽會他提出「漢尼拔的最後的勝利」，得到名譽獎。但是因爲過分用功而生病，回到故鄉休養，於恢復健康之後再返歸巴黎。

　　當時他和詩人、文學家有着良好的友誼。他曾看到詩人威爾列奴，他說：「他的眼睛像被風捲起的秋天雲彩般時常變化」。

　　由於他對於學校的教育失去興趣，而於一八八六年發表了「天使的苦悶」，是諷刺當時享樂的貴族社會。終於，他自動退學，而從故鄉來的獎學金也因此中斷。

　　和羅丹相識，便在這個時期。當時布魯特爾很貧窮，所以便在羅丹的畫室當助手；不久之後羅丹知道他是個有才能的人而對他頗爲器重。

　　當時羅丹正從事於巴爾札克的雕像。羅丹爲了這個雕像，做了無數裸體的、穿衣的雕像，但總是不能滿意。而布魯特爾看了，便將一件睡袍披在巴爾札克的身上，畫了這個素描拿給羅丹看，羅丹看了非常贊同，便做了一個穿睡袍的布魯札克的雕像。這也不能說是羅丹的一個污點，借這個傳說，證明這兩個偉大的藝術家對這雕像有同樣的共鳴。

　　對於羅丹，布魯特爾感覺到他的作品缺少建築性的構成要素，尤其

在羅丹的「地獄門」有如此感覺；可是他隨時都尊敬羅丹，不忘師恩。

　　給布魯特爾最大的誘惑，是古拙時期比較單純的雕塑。他對希臘巴爾特儂神殿的雕塑十分感動；對於文藝復興的作品認爲作的過份細膩。而認爲是有缺陷的，對於中世紀的雕像則十分喜愛。在他的作品中，我們可以看出，似乎有些來自埃及、希臘及敍利亞，並受中世紀的影響，尤其哥德式的作品看來對他影響很大。

　　一八八七年，他的母親去世。不久，他的父親也相繼去逝。

　　一八九一年以來，他每年都在沙龍發表他的作品，每次都成爲人們談論的話題；他眞正獲得名聲是在一九一○年在沙龍發表的「拉弓的赫拉克里斯」這作品，表現出赫拉克里斯全力射出弓箭，彎曲的弓與射箭時的動態，都表現出在這作品之上。不管這作品的任何一個部分，都是一種力的表現，構成也十分簡潔有力，尤其精悍的臉部表情與羅丹的作品非常相異。

　　在我看來羅丹的作品對於描寫光與影及瞬間動勢、肌肉的變化都十分靈巧。尤其他對於打破貴族化的頹廢的裝飾性作風，爲現代雕刻藝術開創了新生命。但布魯特爾在羅丹的作品之上更加添了一種力的表現；他的作品上有更多粗糙的筆觸刀痕，這刀痕有時有如梳子般的筆觸都是從前的雕塑家較少用的效果。這也和邁約的作品在他那肥胖的裸體身上，銅鑄之後，再加上金箔用鐵錘鍛鍊得很平滑的效果也不相同。他看來像是粗野的牧童手下所雕出的雕像，自然和住在地中海旁邊的邁約所憧憬着古典希臘的作品相異。

　　布魯特爾的作品有着他父親的工匠精神和製作傢俱的構成性的要素。他時常說羅丹的作品缺少構成，所謂的構成是和構圖不同的。構成（construction）是在雕塑付予力學和精神力學的秩序，大致和建築的「構築」的意思比較相近，在布魯特爾的作品上，我們可以體會到構築的

意思。從他的作品中，我們可以感覺到很强烈的動勢。這和靜態的邁約的作品不同，他想將他的作品做成像紀念碑般的有永恆的性質。對於永恆，我想有着一個神秘的力量能引導觀衆進入一個永遠的世界。優秀的藝術品，我想應該有一個永恆的精神存在。不但如此，他的作品也有一種人性味的溫暖，而不甚偏激；同時也遵照着傳統的精神。

他差不多只有五呎二吋高，是一個矮小的人，但布魯特爾十分用功的工作。

他喜歡貝多芬的作品，因此也雕了很多貝多芬的頭像和全身像。這些貝多芬的頭像並不只是造出貝多芬的相貌，而是表現出貝多芬的精神來。我在藝大的校園中、大原美術館都有機會看到他做的貝多芬的頭像。這些頭像，貝多芬都是閉着眼睛在沈思着，給予觀者很大的感動。

一九二三年，在巴黎的沙龍，布魯特爾展出「阿爾未爾將軍騎馬像」(ST—ATUE EQUESTRE DU GENERAL ALVEAR) 及附在這騎馬像四周的「雄辯」、「勝利」、「自由」、「力」的四個雕像。這騎馬像與四個雕像可以說是布魯特爾的代表作品。從一九一二年大約做了十年，自古以來的騎馬像可以說是不少，但布魯特爾的騎馬像可以說和文藝復興的多拿特羅的「迦太米將軍騎馬像」和維羅基奧的「科萊奧尼將軍騎馬像」比美。布魯特爾的騎馬像看來馬的頭部，低首而緊靠頸部，邁開腳步，而將軍在馬上揚手歡呼，看這英雄飄揚在風裡的軍袍，雄姿英發，正是阿根廷的英雄。布魯特爾在他別的雕像也常用臨風飄揚的衣服來表現動態之美，這樣的他把馬的靜態和將軍的動態分別的十分清楚，在構成上來說，從馬的頭經彎曲的頸部一直到右後腳是一個大的動勢，而坐在馬上的將軍的右手往後高舉和馬的舉起的左前腳一前一後又是一個對照的動勢。因此馬和將軍都成爲一體而一氣呵成的作品。

由於他製作這個雕像，做了很多習作，其中副產品可以說是「瀕

死的半獸神」。下半身是馬，上半身是人的雕像，也許是他製作人騎在馬背而感覺到人馬一體的幻覺。瀕死的半獸神頭部傾斜而手部又儘量往後伸，表現着瀕死的痛苦，他對那靜靜的即將結束的生命有無限的懷念，他的手上還不忘他的豎琴，馬腿前肢尙矗立著，而後腿已開始彎曲，儘量支持着僅僅剩餘的生命。這具小型的作品我在東京也看到，使人感到一種靜默的力量，雖然造型非常單純，但雕塑的各部分所放的位置各得其所，是一件很優秀的作品。

　　布魯特爾成名之後做了很多紀念碑的雕像，其中有一個穿着修女服裝的聖母抱着聖嬰的雕像。聖嬰站在聖母手上分開雙手，似乎就像一具十字架，聖母低着頭似乎在哀傷自己兒子將來不可避免的命運。

　　「拿着果實的女人」的作品，看她修長的身體，和豐富的動態，似乎可以看出布魯特爾造形的一種原則。同樣的一個女人，邁約和布魯特爾所作的是如此的不同。「PENEL OPE」這座雕塑也是很優秀的，他的衣紋的變化十分美妙。

　　「阿波羅的頭像」看他臉部翻模的時候所留下的粗糙的裂縫，像百戰英雄臉部的疤痕。這是銅鑄之後再鍍金，高度爲67公分，大約爲常人的兩倍大，看來更精悍有力。

　　晚年他也畫壁畫，這壁畫和建築也都互相的調和。

　　他也敎了很多學生；現代雕刻家 Alberto Giacometti 是他的高足之一，他很注重空間的表現，他在雕塑的心棒上僅僅沾上一點點的泥土表現無限的空間，因爲注重構成的人都要從人體的骨骼加以留意，是否如此，亦不可知。日本名雕刻家清水多嘉示也是他的學生。在我上清水老師課的時候，清水老師也常常用很尊敬的語氣，提到布魯特爾的事。臺灣的畫家，洪瑞麟老師也是清水多嘉示的學生，算來我們還是布魯特爾的徒孫。當我作畫時也常常體會到畫面上所謂永久性和構成性的意

義。雖然我不是做雕塑的，但我相信，所謂師祖的精神也在我畫面上流露。

　　布魯特爾終身尊敬羅丹，雖然他最後和羅丹的作風分歧而行。但是羅丹、布魯特爾可以說是一脈相承的，布魯特爾的作品看來是較羅丹更有現代性。

　　至於肖像雕刻他曾經有名畫家安格爾 （Ingres）、羅丹和卡爾波（Carpeaux）等肖像作品，其中尤以安娜託爾・佛蘭西（Anatole France)的尤為傑出，當佛蘭西看到布魯特爾做這肖像作品的過程，甚為擔心做不好，因為他和傳統的塑法不同。但這作品完成時，這文學家說：「我因這作品而得永生。」這件作品甚能傳達了晚年，富有人情味的個性。另外如米勒夫人或者智利的婦人均是很成功的作品。

　　一九七五及七七年我兩次到巴黎時曾經到布魯特爾美術館參觀，看到他的工作室和大部分的作品，不禁引起很多感觸，彷彿布魯特爾仍在很寬大的工作室工作。一個雕刻家的偉大是當我看到他全部的作品才更認識他是如何的偉大，像布魯特爾美術館便能給我這種感觸，紅磚、綠樹和庭院裡的騎馬像，都留給我無限的回憶！

2.　近代畫家的雕塑作品

　　文藝復興時代幾乎每個畫家都做雕塑，雕塑家也都作畫，例如維洛基奧是達文西的繪畫老師，但他所作的雕刻比繪畫更有名，同時也做金屬工藝品。米蓋朗基羅在梵蒂岡西斯汀教堂從事四年的壁畫，雖然是在極不情願的心情下完成的，但這些壁畫都非常優秀。達文西所作的騎馬像模型雖已遭破壞，畢竟也花了他很大的心力去從事這工作。杜米埃常拿一些黏土到法庭去塑造小頭像，帶回畫室之後，照以強烈的光線，藉這些小雕像畫出明暗變化強烈的油畫。至於利用小蠟像排成羣像之後，再根據這些雕像來畫油畫羣像的畫家，則比比皆是，由此看來畫家與雕塑自古以來就分不開的。

　　近代尤其有不少畫家從事雕塑，而他們所作的雕塑實際上也十分成功。譬如晚年的雷諾瓦作了很多雕塑，這些作品有的是浣衣女，有的是出浴的婦人，造形一如他的油畫作品，都是胖胖的女人，或快樂的女孩子。可是當時雷諾瓦已患了嚴重的關節炎，作畫時尚且要把油畫筆綁在手上才能作畫，怎麼還能作雕塑呢？事實上，雷諾瓦請了一位年輕的雕塑家叫做吉諾（Guino）代他塑像；吉諾塑造，雷諾瓦就在旁邊指導。他們合作無間，充分表達雷諾瓦的意思。近年來據說吉諾已年邁，生活發生困難，曾要求供給他這些雕塑的版稅以維生。

　　雷諾瓦雕塑的造形頗受凡爾賽宮噴水池雕塑的影響，他說：「我作雕塑並不爲了使米蓋朗基羅自嘆不如，也不是我在繪畫上精力過剩，這是順從波拉爾的勸說而已。起初我只做圓形浮雕，其次作兒子胸像……，但雕刻是多麼需要體力的事，這簡直是赫拉克烈士（大力士）的工作，我終於不能繼續做。」

少年時期，雷諾瓦常到羅浮宮的古代雕刻室，懷着一種少年特有的幻想參觀希臘和埃及的雕刻。不止雷諾瓦，在羅浮宮隨時都有像雷諾瓦的少年用他們聰明的眼睛，很安靜地注視着這些雕刻，這是多麼幸福的事！少年雷諾瓦對於繪畫發生興趣還是在雕塑之後，他說：「我至今還能記得羅浮宮裏蹲着的維納斯的任何一條線，一個凹部。」少年時代對古代雕塑的憧憬終於使他在晚年雕出這些生動的雕塑。

近代雕塑家麥約所作的雕塑和雷諾瓦的作品有類似的地方，其實麥約是十分尊敬雷諾瓦的。年輕時的麥約是那比派的畫家，後來因從事製作掛毯的工作而傷眼，便改作雕塑。同樣的，特嘉晚年也為了眼睛近於失明，才開始做雕塑；他所做的馬、芭蕾舞女都十分生動，「芭蕾舞女」一像是在塑造之後再加上一層布，這亞麻布現在已經變成淡褐色了。

特嘉的作品是近於自然主義的寫實作品，這一點和羅丹的相似，因他的素描和觀察力很銳利，所以雕塑也十分生動，同時對於黏土的使用頗得要領，由此也可以知道素描亦為雕塑的基礎。

特嘉的雕塑作品包羅他慣用的題材，畫商波拉爾曾說：「特嘉是現代第一流的雕塑家。」並非過分之詞。

在大溪地的高更寫了一本叫做「挪亞、挪亞」的書。這本書裏有一段描寫他如何到山上去採取優良木材的事：「我用來做木雕的薔薇木需要木理細緻而且巨大；我和約蒂癸商量，他說：『這要到山裏去找。我知道有一個地方有很好的木材，你若需要，我可以帶你去，我們可以鋸下合力擡回來。』……到了目的地後，那裏有險峻的山崖，在森林的那裏有一片高原，但我的嚮導知道，在那裏有十株薔薇木，我們砍下了最好的一株樹幹。……」

在這本書裏又有一段寫着：「轉了一個彎，我突然看到一個年輕的女孩裸體站在岩壁之前，她用雙手撫摸着岩石，喝着從高處石縫湧出的

泉水，喝完水她用雙手掬水注入胸部。然後——這時我都不出任何的聲音——她像小心的羚羊本能地發現了別人；她對着我躲藏的樹叢搜尋，發現我，叫了聲『Taehae（殘忍）』便跳進水裏，我很快地看那水面，那裏誰都不在，水裏小石間有一隻大鰻魚游着。」高更有幅油畫是畫這一情景，也許「神秘的女人」這座木雕也是描寫這一情景。

他的木質雕塑刀法十分熟練，我看過的高更的「大溪地的女人」頭像刀法十分銳利，表面研磨得十分光滑，呈暗褐色，有如看到一具古代的小提琴般那樣具有古雅的韻味，造形很古樸。「神秘的水」所用的材質是木頭的橫面，而歐洲的木雕家習慣是使用木材的縱面為材料，這也許是為了材料的欠缺，或者高更是一個畫家的關係，無法知道雕刻家的習慣。他也像高山同胞在房子裡刻了許多雕刻做裝飾，除了木刻之外，高更也做彩色木浮雕以及木版畫。

畢卡索早年所作的「小丑」是件很好的作品。

當羅蘭拿一件非洲黑人雕塑給畢卡索看時，畢卡索看了半天說：「這真是可以比美米羅的維納斯。」「不！簡直比維納斯更美。」像這樣，他創出了受黑人雕刻影響的作品，像「亞維儂的姑娘們」。起稿時像是受塞尚的影響，可是當這幅畫完成時，便是一幅受黑人雕刻影響的作品。畢卡索一生所作的雕塑種類很多，我最喜歡的是「山羊」，雕塑造形強而有力。同時畢卡索也用小塊的篩子、廢鐵、彈簧等廢物造些金屬雕塑，都富於機智及趣味使人喜愛。他也有着色陶瓷的雕塑。

畢卡索的雕塑和他的繪畫作品一樣有多種變化，有利用廢鐵所作的抽象雕塑，也有像立體派繪畫的雕塑，有更富情趣的作品。

勃拉克和勒澤都是立體派的畫家，他們也都做了很多雕塑，勃拉克所作的馬，譬如「海馬」一像看來很可愛。勒澤的作品一如他的繪畫，古拙而富有構成力。

莫迪里亞尼於一九〇九年也作雕塑，有石雕作品。他是受布朗庫西 (Brancuci) 和原始雕塑的影響，後來的油畫作品也顯然受自已雕塑的影響，注重線與面的構築，帶有一股哀愁的意味。

也許沒人會想到波那爾也有雕塑，他所作的裸體雕像都像他所畫的「浴女」，呈現出非常的柔軟的氣氛。

馬諦斯也有雕塑作品，大都是以黏土做的裸婦，這些經過變形的裸體，像他所作的油畫那樣優美。日本的大收藏家福島繁太郎的夫人在她的回憶錄中記述，當訪問馬諦斯時，馬諦斯勸她做雕塑。等她告辭走了一段路，馬諦斯特地再拿一包黏土來送給她說：「這黏土給你，這是很便宜，很便宜的東西，用完了再來拿。」福島太太很驚異馬諦斯强調黏土是很便宜的。事實上黏土是很便宜，而且用過的黏土還可以再用，而且更好用。其實學畫的人不妨嘗試作雕塑，在外國的美術大學，除了繪畫之外另要選修雕塑。當我們做雕塑時，會驚異物體的立體那麼大，那麼深；做雕塑對於同一物體的前後、左右各面都要顧慮到，都要花同樣的精神去觀察，因此能對題材有更深刻的認識。我認爲今後美術系應增加雕塑的選修課。

馬諦斯所作的「裸女」，大概是他自己很喜歡的一個姿勢，他也畫了許多同樣姿態的油畫以及版畫。超現實派的艾倫斯特所作的牧羊神般的雕塑，看來也頗有趣，其他如阿爾普、杜象等都各有許多雕塑作品。

米羅所作的雕塑可說是隨地取材，他撿來一個石頭，在石頭上刻一條線，或加一個瓜蒂，便成一個小南瓜，一如他的繪畫，使人發出會心的微笑。

達利也曾將維納斯開了很多抽屜，正如他利用「蒙娜麗莎」加上一副鬍子一般，在名作上加上自己的意念。

現代畫家常作雕塑，雕塑家也常作畫。傑克梅第的雕塑，注重構成

及空間表現，他的油畫作品也是如此。瑪里諾・馬利尼的石版畫，古萊克的鋼筆作品，都是雕塑家所作的繪畫作品，由此可見畫家也作雕塑，雕塑家也作畫，是個很平常的現象。

　　同樣的，畫家也作版畫、嵌瓷、嵌玻璃、陶瓷。畫家作雕塑不過是改變一下慣用的材料而已，但也不能當作只是消遣而已，這些雕塑都能充分表現他們的想法，也都在現代雕塑上佔一個很重要的地位。

3. 版畫的特性與範圍

一、版畫的概念：「版畫」顧名思義，就是利用「版」來作「畫」。嚴格地說：凡是，同一個製版完成後的「版」，所印出來的「畫」，要完全一樣才算版畫。有些人利用滾筒或紙片，將顏色直接「按印」在紙上的，在國際版畫展的規約，不承認爲「版畫」，這種畫應稱爲 Monotype，Mono 之意卽爲「一個」，type 之意爲「版」，就是雖然具有版畫的效果，但一次只能印一張，而不能用同一個「版」來印很多相同的版畫。

那麼版畫豈不是跟印刷物相同嗎？這也不盡然：因爲版畫要限定印刷數目，印幾張是由作者來決定。在版畫印好之後在版畫的左下角要標出這一版是印了幾張，例如2/4就是代表這個版畫是印了四張中的第二張。右下角是由作者簽上名字，通常是用鉛筆簽的。

二、版畫的種類：依照版的材料，製版的方法和印刷的方式大致有下列各種方法：

所謂凸板、凹板、平板、孔板就是指顏料「沾」在版的地方。如印章是屬於凸版，版面突出的部分可以沾上油墨或墨水。凹版就是在凹下去的部分塡進油墨，事實上是用滾筒之類（或抹擦包）滾上油墨，使版面全部塡滿油墨，然後將凸部（指原來版面）的油墨擦拭乾淨，讓油墨留在凹處，經凹版壓印機，將油墨壓印在紙上。正如玻璃上若有傷痕，當擦玻璃時，若有泥污便會留在玻璃的傷痕裡，這種可以印出細如牛毛的線，如鈔票、印花就是應用銅版的凹版的原理。至於平版版畫，平的版怎麼能印呢？這是利用水油不相親和的原理。假如把筆記簿滴上油之後用鋼筆在上面寫是寫不上的，利用這種原理來做版而印刷。孔版是讓油墨通過「孔」而印出來的。像油印是將油墨通過絹孔而印製的。 總

之，凸、凹、平、孔各種版是指油墨通過，沾上或停留在版上的部分，當各種技巧領悟之後就可以應用自如。而利用各種版的特性綜合印一張版畫，如第一版用木版，第二版用石版，最後加上銅版來完成，這叫做併用版畫。我以為用沾墨的部位分成凸、凹、平、孔諸版，再以使用的材料細分成木版畫、銅版畫等較有系統而方便。

三、實際上的製作過程大致如下：

底稿：將自己想刻的畫，畫在與預定要刻的版一樣大的紙上，將這底稿利用複寫紙複寫在版上，但印出來是左右相反的。因此木版畫可以將這底稿畫在棉紙上而反貼在版面上，這樣印出來就不會左右相反了。有的時候隨興而刻也可以不必有底稿。普通對左右相反的結果是不甚介意的（除了樂器，字等特殊的例子之外），孔版是不會有左右相反的情形。至於製版和印刷，請參閱拙著「版畫的研究及應用」（大陸書局出版）。

四、製作版畫的態度：

古代的版畫家、畫家、刻版家、印刷工人都各司其專長，現代歐洲亦是畫家製版之後由工人來印刷的。但是我們只得自己畫、自己刻、自己印。至於用什麼版來表現自己的畫，這個就得由自己來判斷。版畫既不是素描的延長，更不是繪畫的複製的手段，可說是一個獨立的藝術。它可以用任何方法與材料來刻來印刷。但必須先要了解基本的原則之後，才能創造出脫俗超群的藝術作品來。

五、版畫的幾個應注意的事項：

（一）經過製版的版畫才算是版畫，例如用滾筒沾油墨在紙上滾幾下，雖有趣味，但不能算是版畫，東京國際版畫展規約便有明文規定，在該展覽規約的出品作品規定第一條：

石版、木版、銅版、絹版及其他版畫為限。Type Mono，只能單

獨一張的「畫」除外。

（二）作品不應由印刷的紙張割下來，另貼在別的紙上，卽作品應印在紙的中央，上下左右應留下，至少有兩寸以上的空白，以便證明是「眞的版畫」，而與印刷品區別。

在版畫之下左方應簽上限定印刷幾張的記號，如 1/10 卽印了十張中的第一張，版畫畫面之右下再簽上名字，以鉛筆爲原則。這一點亦在上述國際版畫展規約，參展作品規定第二條有明文規定。

（三）裝框：玻璃下放一墊紙，這墊紙中央開一方型的洞，這方型的洞應比版畫作品的上下左右各大一公厘，簽名處則稍大一些。將作品用膠帶貼在墊紙之下，則由墊紙所開的洞口露出版畫作品，並不是將作品貼在板上。更不是將版畫剪下來貼在另外一張紙上，或裱褙起來的。

（四）限定版印好所要的張數之外，原版應廢掉以徵信實。

（五）畫面之外的空白紙的部份亦應保持清潔。

（本文刊於58年藝專靑年可說在本省對版畫觀念最初的一篇文章。）

4. 介紹畢卡索的版畫

　　畢卡索在一八九九年當他十八歲時，做了第一張版畫。這時他還在西班牙的巴塞隆那，經常到「四隻貓」咖啡店和畫友聊天，畫友之一的 Riccardo Canals 送給他一塊銅版，他便試作一張用腐蝕法的銅版畫。這張版畫的大小是 11.8×8公分。比明信片稍為小一點。印好之後，畢卡索在版畫右下方簽上 P. Ruiz Picasso，在右上方寫上 El Zurdo「左撇子」為畫題。原來畢卡索畫的是右手拿槍的鬥牛士，那時他還不知道，印出來的版畫會左右相反，結果變成左手拿槍，他自己也感到好笑，就乾脆讓他做左撇子了。這是畢卡索在他的故鄉西班牙時期，唯一的銅版畫。後來他在這張銅版畫上加上水彩，大概只印了兩三張，目前世界上只剩下一張而已。

　　當畢卡索到達巴黎之後，一九〇四年，用鋅版做了「節儉的一餐」(The Frugal Repast)，是 46.3×37.7 公分 的大作。畫面上有一對夫妻，面對着寒酸的食物，瘦小的帶帽子的男子，將他的手放在女人的肩上。這幅畫有極細緻的線條和複雜的調子，素描功力十分優異，構圖緊密，含有一股哀愁，和他的藍色時期的作風相近，是畢卡索最好的版畫作品之一。

　　完成上述的版畫之後，大約有兩年之間畢卡索以馬戲團為題材作了一些銅版畫。一九〇九至一五年，做了三十一件立體派風格的銅版畫，到一九二〇年又有女人、裸體等題材的銅版畫。在三十年代，他作了巴爾札克的「為人所不了解的傑作」的插畫，這是畫商波拉爾委託他作的。雖然當時剛好碰上世界經濟恐慌，可是一九三一年出版的這些版畫居然賣了不少。

　　畫商波拉爾看出畢卡索的版畫受人歡迎，便委託他作一百幅銅版畫。這時畢卡索剛好五十歲，他答應了這個工作，從一九三〇年以後花了八年的時間才完成這一百幅版畫。這些版畫並不太大，只有23×33公分而已，便是後來被稱爲「波拉爾連作」的作品。以題材來看，單獨主題的二十七種，愛的格鬪有五種，林布蘭四種，波拉爾的肖像三種，雕刻家的工作室四十六種，獸神十五種，這一百幅作品是畢卡索中年最重要的版畫作品，都是以線條爲主的新古典樣式，線條流暢、優美、富有情趣。技法包括了腐蝕法、直刻法、推刀法，利用松香的飛塵法，以及綜合上述的各種技法的混合技法。推刀法作品較少，一九三四年「坐着的裸婦」便是較少的推刀法作品。

　　一九三六年畢卡索嘗試了一種新技法，那是利用砂糖液的腐蝕法，雖然印刷師們早就知道有這種技法，可是畫家還沒有人嘗試，畢卡索是第一個應用這技法的畫家。一九三七年波拉爾的肖像，就有一張很明顯的是使用砂糖液的技法。所有的銅版畫技法中，畢卡索最有心得的是腐蝕法，但他有時也採用他心血來潮的技法。

　　第二次世界大戰後，畢卡索大量地製作石版畫，這時他用更大膽的技法。在第二次世界大戰之前，一九一九至一九三〇年之間，他僅僅做了二十七件石版畫。可是在一九四五年到一九五六年十月七日的十一年，他作了二七〇種石版畫，這些石版畫一册共印了三千五百張，大小以50×60公分的爲多。一九五六年之後每年也發表很多新的版畫作品。

　　從一九五九年開始，畢卡索熱衷於橡皮版畫，橡皮板比木板質地更柔軟，更好刻，色面也比石版印得更鮮艷，因爲用刀刻的關係，色面的界限更爲明確、銳利，刀法縱橫而有力。這些作品大都用很粗的線條和強調明朗的色面來表現，這明快而有力的版畫，代表他晚年的樂觀性格。

一九六四年畢卡索作了 Le goūt Du Bonheur 爲題的六十七幅版畫。又在一九六八年三月十六日至十月五日之間，做了三四七幅以性爲主題的銅版畫。這一套銅版畫，在臺北曾經以 Picasso's Erotic Gravures 的書名賣了一陣，後來禁止出售。這一集銅版畫一如波拉爾連作，線條流暢，也發揮了銅版畫細緻的特色，以九十多歲的老畫家來說，這些版畫的線條、素描看來都極爲穩重，只是畫面上表現的愛情過份明顯，據說畢卡索將這些版畫給人珍藏，或偶而開玩笑地給少數友人欣賞。

其實畢卡索的作品，有些是若隱若現的，將情愛表現在作品裏面，但看來並不十分刺眼，只令人作會心的微笑。

到了一九六九年三月十二日至五月七日之間，他作了以 Imaginary Portraits 爲名的二十九張套色石版畫，大小是 65.5×50 公分，這些是以拿破崙、莎士比亞、巴爾札克等歷史名人爲主題的肖像，也是以他自己主觀心象爲主的肖像畫，注重 Image 而不拘於形似。我們看這些版畫，大概可以想像是近似歷史上的那一個名人。這些畫以明快的色面和自由的線條畫成，看來有點像兒童畫的天眞味道，這些版畫便是構成這次臺北原作展的主要部分。

讀者可依照作品創作的年月和本文對照一下，就可以把握到這次展出的版畫性質了。

畢卡索擅長繪畫的各種領域，油畫、素描、水彩、雕刻、陶瓷、版畫……都有很多優秀的作品，而且水準也極高。僅以版畫來說，他精於各種版式的技法，早年他跟史坦因說過：「要畫畫，無論如何要了解技法上的知識，絕對非要有技法上的知識不可……」由此可見畢卡索對版畫技術有完整的了解，當他作畫時，便超越這技法上的知識，運用自如而自由發揮。

版畫方面，他有時喜歡用細如牛毛的銅版畫，有時喜歡用粗而黑的橡皮版畫的線條以及明快的色面。有時又喜歡可以一直修改、削刻的石版畫。他的版畫一如他各時期的作風，從藍色時期到晚年，經歷了無數次的變化，而銅版畫提供給他可以描畫細部變化的悅樂，這是油畫較難表現的領域。

畢卡索的版畫，固然交給印刷專家製版、印刷，可是他的作品，可說都是他親自動手畫成的。因為他是自己刻劃，可以說是屬於畫家的「手工」的版畫，更能體會他的心聲。當做版畫時，像寫自己的日記，比油畫更屬於自己的；密室裏的工作加上製版和印刷，會使畫家感覺到一種神奇的悅樂。畢卡索的版畫以素描做基礎，是屬於手工和應用較基本技法的版畫。

大約十五年前，大家正醉心於畢卡索的油畫時，他的版畫還被誤認為類似印刷品的作品，並不太為人所尊重。當時我在日本留學，三越百貨公司剛好有畢卡索的版畫展，看那標價，記得一張也不過是四、五千元臺幣而已，當時我很想買一幅，可惜下不了決心，那價格對我來說雖有點困難，但並不是一個不可能的數字；但現在已經無法想像這些版畫的價格了，況且還是那有名的波拉爾連作的作品。

畫商康懷勒說過：「藝術對畢卡索來說，並不是修辭學，他的作品，不能從他的生活分開來談……那是對人類的一個告白。」從畢卡索的畫面，我們可以看出，他對人生喜、怒、哀、樂的看法，他不拘於任何派別，認為值得探取的表現方法便毫不客氣地應用在他的畫面，變成他的東西。即使藍色時期的和立體派的根本不同，我們也可以一下子就認出這是畢卡索的作品。即使不同作風的作品，他的畫面都流露着一貫的特質，那是以素描為基礎的豪放感情和銳利的知性。我們從畢卡索的版畫可以了解他並不是描寫客觀的世界，他的眼睛常注視着內心的世界和畫

面上的構成。

　　每當畢卡索有了新作品，馬上就被印成畫冊，而這些畫冊又不斷地被複印。至今我們也看了不少畢卡索的複製品，也許對我們來說，看畢卡索的作品已經不是一件新鮮的事，即使這次的版畫，不能說網羅了他所有的傑作，但畢竟提供我們接觸畢卡索眞蹟的一個好機會。十五年前，當我留日時，第一次聽到當地交響樂團的演奏印象至今難忘，雖然比不上托斯卡尼尼所指揮的唱片那樣完美，可是使我感到這是眞的，實實在在由交響樂團所演奏的音樂。

　　同樣的這次展覽，我相信也會給我們一個振奮，那就是我們終於看到名家的眞蹟，也許這振奮會使我們永遠難忘。

5. 關於浮世繪的技法

浮世繪的鼎盛期是在江戶時代，這些版畫作品以民俗、生活、風景為題材刻在木板上再經精緻的印刷。初期是以墨線為主的單色版，代表作家有師宣。以後在墨色版之外加上毛筆賦以朱色的「丹繪」，接着又有「漆繪」，與「紅繪」。漆繪是在墨色之外加上黑漆，使黑色顯得濃郁有光澤。「紅繪」則將單色墨版再套上綠色版與紅色版，以後更發展成加上複雜的技法、多次套色的「錦畫」。

浮世繪的製作是由畫師（繪師）、雕版師（雕師）、印刷師（摺師）分工合作的，版畫的發行人叫板元。畫師在紙上畫好畫稿之後，交給雕版師雕板，這時畫稿上的線條並不甚工整，往往由雕版師加以整理。如頭髮，在畫稿上只有一塊色面，而雕版師則刻成細微的線條（圖一），較為雜亂的線條則整理成完美的造型，至於衣服上的花紋，是畫家指定圖樣之後由畫家的徒弟們加上去的。

雕刻師在薄美濃紙上，將經過整理的畫稿描畫下來，這叫做「版下」，將這「版下」貼在木板上等完全陰乾之後再加以刻劃。所用木板是經過三年陰乾的櫻木，以伊豆的單瓣白花的櫻木最好，這種木板大約有一寸厚，表面要刨得光滑如鏡，不用另加研磨。用以雕刻「墨版」的木板質地最好，若要雕刻最細微的部分，又往往鑲嵌黃楊木再刻，至於用於色版的木頭較便宜。

用美濃紙描好「版下」之後，雕刻師的徒弟便用手掌塗上漿糊，務求均勻。然後由雕版師父貼上畫有底稿的美濃紙，因為紙質很薄，雖然反貼，仍可清晰地看出墨線；萬一仍看不清楚則擦層油，紙變透明就十分清楚了，陰乾後就可以雕版。

雕版師從學徒做起要經過十年訓練才能「出師」，這中間不斷地幫忙做雕版工作，起初在廢板上練習雕刻字劃較少的文字，以熟練刀法。然後漸漸刻「色版」的色面、衣服上的圖樣、墨版的衣服裏面的花樣、然後才刻衣服線條。由簡而繁，由粗而細，最後才能成為「頭雕」雕版師（包括有雕頭部的，即最重要的雕版師之意）。

「頭雕」先學刻人物的手足，然後學刻鼻子，再學刻耳朵、五官，最後學雕頭髮。浮世繪中最難刻的地方是頭髮，尤其髮際，每一根頭髮都要一絲一絲地刻出來（如圖二），這線條比真的頭髮還要細，絲毫不能差錯。而鼻子也只能一刀刻下去，中間不能停留，看來才有精神。

因此一塊木板，是由很多雕版師分工合作。最難的臉部由師父「頭雕」負責，其他部分由徒弟們負責，普通畫面上所留雕版師的名字；便是頭雕的姓名或別號。

雕刻刀是以斜口刀為主，以斜口刀刻出線條，然後以平口刀與圓口刀浚去凹部的木頭。

通常刻好墨版之後，要印二、三十張的墨版，交給畫師指定顏色，畫師以「薄朱色」圈出色版位置後，在紙上寫上指定的色名（圖二），若有二十個套色便寫上二十種色名，交給雕刻師（一如墨版的「版下」貼在木板上），分別雕成二十個色版，因薄朱色不浸入木質裏面，容易洗掉。別的顏色便不能如此。

這些色版在印刷時，是利用「見當」的套色法。方法是在每一塊版同樣位置的右下角刻上 L 字型的「鍵見當」，在相隔九寸的位置刻上 I 字型「引見當」（如圖三，圖面的右下為 L，右中間有 I 字型的見當）。每張色板一般大小，見當位置也都一致，以見當為準可以很正確地作出套色版畫；見當雕得很淺，只合紙張的厚度。

雕刻完成便交給印刷師（摺師）印刷（如圖四）。印刷師印刷之前，

先用明礬、膠、水的混合液在紙上刷一次，刷好後吊在繩子上晾乾。印刷以「政紙」或「奉書紙」爲佳，礬過的紙，可以避免顏料的擴散及渲染。印刷前仍要用清水濕紙，每隔數張濕一張，疊成一堆，加以重壓，讓水份自然滲透。印刷師旁邊立有小屏風，以防止拓印時風吹散紙上的濕氣，印刷臺稍向前傾，木板下四角墊以濕抹布，以防拓印時木板移動。(圖四)

印刷前，先洗掉貼在版上的「版下」(畫稿) 及漿糊，再用一條濕毛巾把木版包起來，讓木版吸收適當的水份。因爲浮世繪運用「木版水印」的方式，與現代用的油墨不同。假如木版不先吸收水份，就塗上水性顏料，便立即被木板吸掉而不能印刷。

拓印時先印墨版，再印色版。印刷時由淺色而深色，最後才加紅色版。(圖五—圖十) 不用說是以墨版爲主版，色版的色面比墨版稍小，以免蓋上墨線；雖有「見當」爲準，但有時也要稍爲修改色版，以求精確。連 0.1 公厘的錯誤都要避免。拓印時以人物的口紅位置最難 (圖十一)，因爲印刷時不但紙會伸張一些，乾了又會縮小，木版也會因吸水而變大，因此印刷時萬一發現有上述情形，便要設法修正。紙太乾了重新濕水，木版太濕了放乾之後再拓。普通拓一千張便要讓「版」「休息」一下。

印墨版時所用的墨是到製墨的地方買「斷墨」，所謂斷墨是在製造過程中不小心斷掉的墨，斷墨品質良好，也較便宜。將「斷墨」浸在水中約二個月，便能泡軟，經過磨碎，過濾卽成良好的材料。但印最好的作品，還是以靑墨在硯台上研磨的最好。

上墨所用的刷子呈扇形，是將刷子兩端剪短成弧形，再以細火燒毛端，在乾的沙魚皮上磨成細緻適用的刷子。所謂印刷的「刷」字便是指這個刷子，因爲刷子的性能影響印刷效果至深。上墨後，再用刷子刷一

下，以防積在凹部的墨影響印刷。

當上好墨之後，覆以印刷紙，然後以「馬連」拓印，「馬連」是以竹皮包成的印刷工具，也分成數種硬度，較軟的用以拓墨版，以免墨版受損。拓印時「馬連」的竹皮上要擦一點麻油，才能運用自如，韓國則用馬鬃塗上黃蠟用來作拓印工具。

印刷色版時，常在版面上滴一點「姬糊」，增加黏性及色料的濃度。大約每印數張便需要滴一次，色料有的是植物性的，有的是礦物質的，例如藍色取自槐葉青（Indigo），紅色取自茜草汁或紅花，紅花則以青梅皮浸在水中的溶液，浸出紅色。白色是胡粉，黃為藤黃，而胡粉、群青則要調上膠水才可以使用。

拓印時最難的是拓印面積大且單色的部分，像藍色的天空或純墨色的背景，要拓印均勻很困難，據說在多天也會拓得渾身大汗。

當一天的工作完畢之後，印刷師便把工具清洗乾淨，這樣才能拓出完美的版畫。

套色完畢後，還得剪裁紙邊，才算完成。

至於印刷師又分成兩類，一是專拓墨版的一是專拓色版的，他們各有不同的技術。

以上所述是一般的印刷法，現在將較有技巧的浮世繪技法介紹如下：

一、空刷法：這是在刻好的版上不加任何顏色，將紙覆在版上用「馬連」拓出版上的凸紋，多用在白衣上的綾織布的花紋，或雪景。在紙上便呈凸出的花紋。

二、絹目法：將絹貼在版上，拓出絹的布紋，這時的「馬連」便要用最硬質的。

三、光澤拓法：用在人物的臉部或頭髮,在版上刻出正面的臉部（通

常是刻成左右相反），墊在印刷好的版畫，用豬牙在紙上磨擦，拓印的部分就變成有光澤的凸面，產生浮雕般的效果（如用指甲可磨亮紙的表面）。

四、渲染法：分四種，第一種是在較廣面積的版面上，一部分刻成斜面，則斜面的部分較淡。第二種是在版上刷上色料之後用濕布輕輕擦拭一下，讓顏料渾出來。第三種是在版上刷上顏料之後，用布擦掉顏料的一部分使之變淡（圖七天空的淡墨）。第二、三種是用於天空或海水，上重下輕，近濃遠淡。第四種是上顏料後，滴上一滴別的顏色，如月亮旁邊的淡雲或山頭濃色部分，以增加變化。

五、芝麻刷：這是在木版刷上均勻顏色之後，利用「馬連」印刷時所加壓力的輕重變化而產生的效果。拓印時因壓力輕，有些地方沒沾上顏色，就露出紙的本色，印刷效果有如芝麻點的變化，大致這種技法用在天空或水面（圖十一右側背景）。

六、平塗刷：這是與芝麻刷相對的，印刷時用很大的壓力，因而產生平塗的效果，也是最難印刷的部位。

七、木紋刷：利用木版本身的木理變化。木理較密的部分印刷後，顏色較重，因此有淡淡的木理變化，可以用來表現水波，有時在木版上鑲嵌欅木的片斷，因為欅木木理很清晰，可得顯著的木紋效果（圖十海水部分）。

八、馬連紋：這是用「馬連」拓印時，有的地方拓印用力較重，有的地方較輕，因此用力的地方出現「馬連紋」，有的地方就沒有。這方法大都用來處理背景部分，以增加變化（圖十一左側背景）。

九、雲母刷：當版畫印好放乾之後，將背景部分撒上雲母粉末。方法是先印一次塗上姬糊的版（如背景部分），撒雲母時應將其他無關部分用厚紙剪一個紙型蓋住，再撒上雲母，有漿糊的地方便黏上雲母，呈銀色。

十、金銀粉：方法與雲母刷相同，另有貼金箔的方法。金銀粉也是要先印上一次姬糊，然後再撒上金、銀粉。另有用豬牙研出銀粉光澤的方法，有如刀劍的亮光。

十一、白紋：是以凹版凸印的方法。應用在木版上產生類似篆刻的陰文效果，呈白色花紋。

十二、肉線劑：歌麿打破傳統以墨線表現面頰線的方法，改用淡褐色，更可以表現柔軟的肌肉質感。

浮世繪不止數十個版的套色，刻工也極精細，紙質雅緻，再加上上述技法綜合運用，可以得到極為精緻的作品。不過浮世繪有初版與否的差別，所謂初版便是照繪師所指定的版數與技法來印刷的，後來加印的往往被省掉幾個套色版，因此也較差，初版與否價格上相差很多；當然初版極為精緻，複刻版則是後世仿刻的，又差了一些。

浮世繪上往往有繪師的名字和雕師的名字，但較少有印刷師（卽摺師）的名字，這是因為雕師有機會刻上自己的名字，而摺師則較少有機會，也許雕版時還不知交給誰印刷。現在我們所知道的都是繪師的名字，其實繪師、雕師、摺師三者都有相同的分量。

日本浮世繪的發展前後約有三百年之久（一六〇〇～一九〇〇）由單純的墨色版開始，然後逐漸加上很多技法，終於完成精微美妙的畫面，技法亦趨完美。初期的有鳥居清信、清信、師宣，盛期有春信、春章、歌麿、北齋、清長、寫樂，晚期的有應重、豐國、國貞等，一進入明治維新就日漸衰退，迄今保有這種古典的雕師和摺師已經不多了。

目前日本有浮世繪的雕師大倉豐兵衛及摺師內川又四郎，他們是日本的人間國寶。我在東京藝大時曾經受他們的指導，日本對於保有古典技藝的工匠，設有人間國寶的制度來保護，以傳承他們的技術。

所謂工與匠者，藝業甚精，而不容人輕視。他們的工夫實在令人佩

服，有些人常說畫匠不懂理論不是藝術家，其實只懂理論而不懂技法也是缺失，但願畫家不要流於空談，也能注重實際技法。浮世繪能够為人尊重，便是繪師的作品加上雕師、摺師的技藝，才能做出如此優美的作品！

6. 談版畫的欣賞

我們知道版畫異於一般印刷品，因爲版畫是經過畫家製作，並限定印刷張數，加上作者親筆簽名的「作品」。歐美的版畫家通常印製五十張，也有些名家印製二百張以上，例如畢卡索的銅版畫「佛朗哥的夢」就印了八九〇張。像這樣巨數的版畫，畢卡索就用橡皮印代替自己的簽名（見美術手帖，新技法讀本版畫）。在英國，一張版的印刷 (edition) 是七十五張，第七十六張起便要扣稅金。

版畫的簽名一般在畫面右下角，由畫家用鉛筆簽寫，左下角註明試作（美 A.P. A/P. 卽 Artist's Proof, 法 E. A. 卽 Epreuve d'artiste）或標明張數，如 10/120 是代表印一二〇張裏的第一〇張。中央寫上畫題，但也有例外的情形。

總之, 現代版畫是要有上述的條件才能算作版畫的原作 (Original)。

可是我國有上述觀念是我留學回國之後首倡的，是近十幾年來的事, 而過去的那一大段時間沒有什麼簽名與否的事。例如在唐咸通五年，收藏在大英博物館的金剛經扉繪，或楊柳青版畫，便沒有簽名與限定張數。又如有些日本浮世繪一印就是一萬張，也沒有限定張數與簽名，可是我們都承認是版畫。而文藝復興杜勒的作品，就是把他的簽名用記號刻在畫面，那麼現代對「版畫」要限定張數與簽名的觀念，到底是從什麼時候開始？在歐洲可能是始於十九世紀後半，（見菅野陽，「銅版畫の技法」, p. 219; 小野忠重，「版畫の歷史」, p. 426; 美術手帖，新技法讀本, 版畫 p. 142），在這以前並不是全部都沒有作者的簽名，作者往往會簽上「贈給某某人」，但大部分都是用印刷體的文字刻在畫面，或畫面外邊的空白處。

為什麼十九世紀後半開始才需要作者的簽名呢？原來畫家把版刻好了，交給印刷師印刷時，畫家在旁工人便沒有偷印的機會，但有時畫家一走開，沒有道德的印刷工人便趁機偷印幾張；畫家為了預防這種事，便加上簽名，以證明這些版畫是經過畫家挑選、印刷效果良好、和經過畫家承認的作品，以增加其權威性。於是發生簽名及限定張數的事，同時也可以保障購買者的權益。以免印刷過多失去價值。

據說畢沙羅在一八八〇年開始在版畫上記上作品號碼和蓋印以代替簽名，當時他不用分子、分母式的方法，而是乃用 2^{me}e'tat No. 5，從一八八五以後才將簽名也寫上去。

到了二十世紀之後版畫家開始習慣於簽名與張數，而在第一次世界大戰之後才十分普通。

卽使如此，現代的日本版畫家棟方志功，有時也不寫上限定的數字。也有時用手工直接上色，而非用套色法。

也有人在第一版用羅馬數字寫上張數號碼，第二版以希臘數字寫上限定數字。另有在 e'p. d'artiste 的地方寫上 h. c. 這是「非賣」（hors commerce）之意。

另外也有加上印刷家的印章和收藏家的印章。

因此僅以現代版畫的簽名與否的觀念來判斷版畫的真偽，是不能適用於某些作品，不但如此有的版畫不應有簽名，反而有簽名的，那可能是後人代簽，以增加其權威性，例如歌麿的浮世繪也居然簽上一個 $\frac{1}{100}$、歌麿，那一定會引人懷疑其真實性。

在歐洲也有人針對這觀念，將古代的版畫加上簽名，以便容易出售，這正如晚年的塞尚，他的油畫，並不簽上他的名字，假如有塞尚晚年形式的油畫，還有他的簽名，也許就是畫蛇添足了。

因此我們對一個觀念必須考據起源於何時，並要常到美術館看真

蹟，能注意到這些細節才可避免錯誤。

　　至於屬於現代的版畫應該有上述的簽名和限定張數，否則只能說是版畫的「參考品」。

　　對於版畫作品要有豐富的知識和鑑賞力，才不會將贋品當作真品。有的明明是石版畫，但偏偏加上銅版特有的凹印紋 (Platmark)，則應認為畫商存心欺人，給人加深所謂「版畫」的印象了。

　　因此欣賞版畫，需要對於各種版式（平、凹、凸、孔、併用版）的特徵，和不同的印刷技巧都要有豐富的知識，才能判斷版畫的真偽。

　　有時對版畫的線條是否夠銳利，來判斷是初版或是複刻版，或是用精巧的現代印刷術來冒充的，有時要用放大鏡來看；亦可朝向陽光，看看油墨的色澤；有時要看看紙張背面受印刷機壓印或拓印的情形。

　　紙張有時也可以幫助我們判斷年代，例如浮世繪初版的紙張，其簾目的尺寸比現代的要寬，就要用尺量量看，有些原版新印的版畫，也可以從紙質判斷出來。

　　還有熟知作者簽名的筆蹟，也是判斷版畫真偽的一個依據。有些版畫作者的簽名很潦草，而張數數字卻十分工整，也會使人起疑心，這一切都像看偵探小說那樣有趣，因此當我們欣賞版畫之餘，除了純粹對藝術品的共鳴之外，另外具有這些知識，亦可增加情趣。

　　平版版畫，是利用水、油反潑的道理，在經過處理的石頭、鋅版、鋁版、或毛玻璃版上作畫、製版、印刷而成的。以人工手搖石版機所印出來的效果最好，油墨顯明厚重。以這次雄獅美術收藏的版畫中，光就技術方面來說：

　　（一）畢卡索的「民俗舞蹈」（歐展第三十六號）是在磨石版上，以毛筆沾汽水墨作畫，墨蹟濃淡的變化，有如水墨的效果。

　　（二）馬諦斯的「纏頭巾的婦人」（歐展第廿九號）是先在砂目石

版上，以油性炭精描畫線條，畫紋呈現出炭精和砂目一點一點的特色。

（三）尤特里羅的「聖母院」（歐展第四四號）也是砂目石版，用油性炭精所畫成的。

（四）盧奧的「城堡之上」（歐展第四一號）石版，以炭精作畫之後，刮出白線，在墨色的油墨中間留有經過刻劃的白線。

（五）麥約的「裸女」（歐展第廿四號）與（二）技法同。

（六）畢費的「聖母悲慟像」（歐展第八號）、「小丑」（歐展第五號）

套色石版畫，可以從背景的邊緣，找出他炭精的筆觸。至於套色是一版一色的套上去，色版部分利用鋅版，而主版的黑色版利用石頭的效果更好。

其他石版畫的技法有利用噴點、黑白反轉，和轉寫等方法。現代的畫家有利用轉寫紙拓印出木紋，例如艾倫斯特，可能用轉寫紙拓出朽木的木紋，再轉寫到石頭上，看來就有木版的效果，即使說是畫在石版石上，有的也往往是畫在轉寫紙上，再轉寫到石頭上，以節省畫家的時間，但其效果却是一樣的。

凹版的銅版，特徵是銅版的邊緣四周要用銼刀磨成四五度的斜邊，上油墨後這一部分必需擦拭乾淨，這斜邊經壓印機印出來，呈一種潔白的凹面，就是畫面與紙的空白之間有一道明顯的 Platmark，同時最暗部腐蝕得深一點的地方，畫面上的油墨便呈浮彫的效果，有立體感，對着光線看時有油墨凸起的現象。觸覺上，也有立體粗糙的感覺。紙的背面有畫面的凸紋，經過壓印的部分，紙質較平滑。

用於凹版的材料，以銅版的刻線最細緻，鋅版腐蝕時線條較易變粗，且不易得到均勻的深度，細點法容易磨淡，印刷效果較差。

（一）這次哥雅的作品「學生難道不能學得更多嗎」（歐展第二〇

號）是利用蝕刻法。特徵有如細緻的鋼筆畫，這是在防腐劑上，用銳利的針筆刻出線條，再予腐蝕，腐蝕的時間長短之別決定深淺濃淡，腐蝕愈久，線條愈粗黑，仔細看便可以看出這種層次。哥雅的作品在擦拭油墨時，常留有一層淡淡的油墨，再擦出最亮的部分。有如木炭素描用饅頭擦的效果。

（二）哥雅「鬥牛」（歐展第廿一號）用蝕刻法之後，加上松香粉固定後，再以硝酸腐蝕，在腐蝕之前，將不要細點效果的部分用毛筆沾防蝕液塗掉，等乾了之後再浸入硝酸液中腐蝕，效果有細白點的淡灰色。

（三）馬奈的「貓與花」（歐展第廿七號）亦是與（二）相同的方法。

（四）雷諾瓦的「浴女」（歐展第卅八號）是與（一）相同的方法。

至於其他尚有直刻法、美柔汀法、鏤刻法、軟質腐蝕劑法、砂糖法、深腐蝕法、一般多色法、套色法，及一切可以使版凹刻下去的方法。

較特殊的是一張麥約的木版畫，線條較硬，可看出刀痕。大致與我們刻陽文的木質印章方法相同。

這次展出中沒有西洋木版畫的木口木版畫和屬於孔版的絹印版畫。

至於讀者想知道更詳細的和較複雜的技法，非本文短短的篇幅所能介紹。請參照拙著「版畫的研究及應用」（大陸書店出版）及廖修平的「版畫藝術」（雄獅圖書公司出版），光就技法上來說，這次展出的作品，是以手工刻劃的作品為主，幾乎沒有使用裝飾性的以紙版併成大色面的版畫。至於這次展出的作品到底是屬於何種版畫，那大家就得花一點腦筋，我只將一般性常識介紹如上，其餘的有勞諸位到展出會場去辨認了。

第五篇　保存與修復

1. 從「聖母悲慟像」說起——談台灣古物的維護

梵蒂岡聖彼得教堂的「聖母悲慟雕像」，在五月二十一日被人敲毀。這米開朗基羅（一四七五——一五六四）的「聖母悲慟像」的被損毀，是人類藝術史上一個無法彌補的損失。

這雕像是米開朗基羅二十三歲時的作品，由一整塊白色大理石雕出，重量大約三噸（六千七百磅），比真人稍大，米開朗基羅爲此像雕刻了三年功夫，是他初期的傑作。米開朗基羅是在一四九八年接受法國樞機葛羅斯萊的委託，而開始雕刻此像。

這雕像是聖母馬利亞將卸自十字架的耶穌，抱在膝蓋上哀悼。是含有母子間生死離別的悲劇，這雕像的表情是在悲苦中含有慈愛，而聖母左手的小指、無名指及中指，相次彎曲，食指、大拇指略伸，是象徵悲憫、博愛、與寬恕的意義，而眼睛向下看着死去的耶穌，充滿了悲傷和慈愛，這是十分令人感動的一座雕像。

米開朗基羅在八十九年的一生之中，一共做了四次「悲慟像」，所謂「悲慟像」（Peita）是專指聖星期五耶穌由十字架卸下之後在埋葬之前聖母將耶穌放在膝蓋上悲慟的場面，最初的是二十三歲開始製作，在二十六歲時完成（一五〇一年），第二次是五十四年後，在七十八歲所刻的，第三次是在近九十歲的時候雕刻的，那時他身體已極爲衰弱，日夜趕工，甚至晚上也在帽緣點上蠟燭工作，但因體力關係，未能完成。由這四座悲慟像，我們可以看出他心靈的演變。

這座年輕時所刻的最初的聖母悲慟像是有完整的技法，極其細緻。

文學家羅曼羅蘭，就曾描述說：『在永遠年輕的處女膝上，已經死去的耶穌，像睡着地那樣躺着，清純的女神和受難神子的臉部充滿着天上的莊嚴，但在這裡溶合着：有不可言喻的憂愁。包容兩個美麗的影像，這「悲慟」是移到米開朗基羅的靈魂之上』。

　　普通畫聖母悲慟像通常是將聖女瑪達肋納和聖若望畫在旁邊，因爲這兩個人之所以被採用在構圖裡面，是因爲橫放着的耶穌聖屍體要比坐着的聖母來得長一些，若加上兩個垂直的人像就可以補救這缺點，但米開朗基羅只打算雕出悲傷的聖母和膝上橫放着的聖子的屍體，而且他想像中的聖母是一位年輕的婦女和他早年已去世的母親相彷彿，因此不照一般的觀念將聖母刻成歷盡憂苦的老婦人。

　　在造型上，一個柔弱的婦女的膝上應支持不了一個成年的男人，因此在結構上，聖母的形體要比耶穌稍大些，因此爲了增大聖母的體積，便加上多層的披巾及衣服，例如聖母的頭巾，和繞在她脚邊大幅的衣擺。

　　當這雕像完成之後，充分地表現了神性和人性間的和諧。而這觀念在他心裡造成的信念而影響他一生的作品。

　　「慈苦」的悲哀，是在米開朗基羅一生的靈魂中難以拭拂的影子，他一生的作品隨時可以找出這「慈苦」的悲哀痕跡，這一座廿六歲的作品，已經有這悲哀的痕跡。

　　有人說這聖母做爲耶穌的母親，顯得太年輕了，但米開朗基羅却說：「處女是有永遠年輕的權利。」起初這雕像並沒簽名，據窪沙利的記述；有一天他聽到倫巴底的遊客說「這是克利斯朵夫‧蘇拉利的作品」，因此，米開朗基羅便在聖母的衣帶上刻上「翡冷翠人米開朗基羅作」的簽字，是用傳統的拉丁字母刻上的。也是米開朗基羅唯一在自己作品上簽名的作品。

這座雕像由於聖母右手抱着耶穌，左手的表情便更令人注意，如今，這雕像的左手、左眼都遭僑居澳洲的匈牙利狂徒鎚擊損傷。

一四九九年以來，這雕像只有一次離開梵蒂岡，那是一九六四年參加紐約世界博覽會，那時是裝在一個重量六噸的鋼鐵箱子中，這箱子不但有防彈的裝置，而且不沈於水，設想得十分周到，在運往紐約之先，已翻了一個石膏像，這次遭受鎚擊之後的修復，便是根據當時所翻造的石膏像來修復，當時的保險額是一千萬美元。

因為這雕像是大理石像，所以十分難以修復，但以現代的修復技術來說，也大致可以修復。問題是修復人員能否抓住所謂天才的靈感。

現代有一種極佳的黏膠，可以黏住破損的大理石片，且在黏合之後所顯示的裂痕，可以用大理石粉的混合物加以彌補，並且可以照其周圍的紋路略加修飾。

據專家說；鼻子可以黏回原處，左臂由手肘以上折斷並碎成四大片和若干小碎片，這也可以黏回原處，必要時在內部以鋼或銅片加強支持便可。但左眼便不同了，這打擊，使左眼瞼受損，並擦破這眼睛而毀壞了米開朗基羅所塑出的充滿悲傷和慈愛的表情，這可能要珠寶工人的準確的技巧，好在尚有複製的石膏像來作參考。

現代的修復術已經大為發達，但怎樣修復，在大家的心裡總是會有一個「補過的總是有一個疤。」的心理，只好抱着這缺陷來欣賞這名作，總是一個遺憾的事，今後只有預防這種事情的發生了。

自從我回國之後，常抽空在本省各地參觀名勝古蹟，每當我看了一座古廟，在心裡總會感覺到，我們再不細心來維護這些廟宇，早晚便會面目全非了。

像在淡水的一座臺灣北部最古廟宇之一的一座古廟，在廟裡便用水泥、白磁磚蓋了一個洗菜的台子，我帶了學生經過廟門口，正有油漆的

工人用油漆在重畫門神，對於創建於康熙二十五年的古廟，經過這兩種現代的工程，便失去了古廟的雅味，我當時看得實在很苦惱，爲什麼要油漆一新呢？爲什麼要建一個洗榮處呢？不止這裡，在別的廟宇也都隨時有善男信女捐錢僱一個油漆匠，用油漆在改畫門神，這是多麼使人痛心的事！

我並不是信奉佛教或道敎的人，更不是一個迷信的人，而是一個道地的無神敎，爲什麼？我對善男信女的善擧反而感到憤怒，這完全是基於愛護古代文物的心理，在日本、在韓國，他們對於古代建築或古物，都有一套完美的保護制度。

在這制度之下，凡是文物、古物的修理、維護，都受文物保護委員會的指導，而不能隨便找一個油漆匠，任意加以修改、重畫，任憑一個油漆匠重畫的古代門神，將不是原有的面貌，在材質上來說也不應使用油漆來畫。

外國的「修復術」是一個獨立的學問，所謂文物的修復專家，不但要精通古典的技法，同時也要有繪畫的修養和科學的知識。

所有古物的維護都有一套計劃的，在我國，目前除了在故宮博物院的文物受着細心的維護之外，在民間的文物、廟宇、古物，都尙無一套完整的管理方法，因此在此時，我們要認眞檢討一下，不然有些廟宇、文物、古物，在不自覺中，都慢性的破壞殆盡。

近年來，大家經濟情形很好，因此也大事修建廟宇；但修建之時，常會爲無知的修建方式，而弄得面貌全非，茲將我近日在各地所看過的廟宇的修築感想略述於後：

對於門神的修護，照我所看，像霧峰「宮保第」的門神，似乎在木板門上貼上一層白紗布，之後似乎塗了一層陶土，然後作畫，因此呈吸收性無光澤略帶有粉狀的畫面，除了褪色、擦傷之外，似乎尙保持原先

的雅味，這畫面看了像壁畫的感覺。鹿港的媽祖廟，似乎在木板門上直接塗上陶土之後再作畫，畫的表面有光澤且略有凸起。而桃園景德宮，門神的打底，與霧峰的宮保第相同，但似乎用膠過多，而引起從白紗布有捲起剝落的現象。像這樣用於畫門神的材料亦各自不同，當然修復時亦絕不能使用油漆，若改用水性的似乎更佳，但這門神放在露天，不怕風吹雨打，在畫油畫的人來看，這是一個奇蹟，這技法和初期的油畫有共通的堅實的地方，難道，這樣好的技法要用油漆蓋住，破壞才能表現信心嗎？難道，我們不會發現門神古雅的地方嗎？

關於門神的修飾，照我的意見，絕不能用油漆改畫，但願能多留下幾幅有古代面貌的門神，並以最好的維護，不再破損；像桃園景德宮的門神可以使用蜜臘黏着劑、使用熨斗加以黏住捲起的部分，其他缺落部分則使用陶土和膠的混合物加以填平，使用卵彩畫的技法來修復之後，塗上一層凡尼斯便可以。其他的廟宇，若稍有褪色，也任其自然，萬一要修復也要找保有古典技法的老工人來修復，千萬不要油漆一新才好。

廟宇的屋簷有很多用陶土做的小雕像，這小雕像竟會在古董店公開買賣，這些小雕像有些也做得很美，奉勸古董商人不要再收來賣給外國人了，照這情形下去，不要幾年，這些小雕像都會在中國消失，也奉勸廟公不要出賣這些小雕像，這小雕像是十分堅固、耐雨耐風，但到底抵抗不了人為的破壞，在西洋的技法來說，這是屬於直塑的方式的 Terracotta 的一種，技法亦是十分完美，有些作品也十分優雅。

有些廟宇把廂房任意增建，有些用水泥來改築，看來很不調和，為什麼不用石灰呢？有的廟宇任意加上塑膠的違章屋頂，這樣雖然方便善男信女，但畢竟是會破壞廟宇原有的美觀。

在本省各地的廟宇，有些尚保留着大陸的廟宇風格，例如鹿港的龍山寺，便是有那種傳統的風格，現在雖然破舊一點，但無疑的是一座很

好的建築，假如要改修呢？那也許會令人痛心。

因此古廟的改修是一件好事，但所用的材料、技法，一定要遵守古人工匠的方法，最好找出有古典技法的老工匠來修，不要任意修築，同時也要參照歐美現代修復文物的技法，才能保持原有的雅氣，不然，今天我們在惋惜米開朗基羅的作品之際，不知不覺地，我們在破壞著自己的古物，豈不可笑嗎！但願能改良以往錯誤的修廟方式，以便保留一些古物給我們的後代。

在日本不但古代建築物要刻意加以保護，卽使附近的地形，一草一木，都不准隨便加以更改，藉以保持環境的古拙，才能和建築物互相調和，才能保持古代的風味，因此在奈良、在京都，我們仍可以神遊於古代的日本生活。不可忽視的是我們也得保護我國富有藝術價值的建築物！

雖然在廟裡的只是屬於民間藝術，自不能和博物院的名作相比擬，但畢竟也是屬於先人畫家、畫匠的遺品，何況其中也有不乏值得保存的東西。

除了廟宇之外，對於舊建築物也要留心保護，例如，板橋林家花園的整修問題，我的看法是應該如下整修較好，這整修的原則似乎也可以應用在其他廟宇和古代建築的整修。

我想我們「重修」林家花園，是否要改修得煥然一新，給外國人「觀光」？若只爲「觀光」，則沒什麼意義，我們目的應放在如何保存清末名園爲目的，這名園亦可代表清末造園技術、建築之精華，是應該以保存固有文化的立足點來加以保存而不是站在觀光的立足點。

在外國保護古蹟是以保存其古色古香爲目的，而不是利用現代的建築材料，予以重建，例如，台北小南門之修建，便是一個失敗例子。由於不願再看到林家花園亦遭此命運，因此建議以下列方式予以修建。

一、原則上，不再粉飾一新，而要保持古色古香。

二、儘量恢復原先的面貌，拆除園內新建違建。

三、利用强力的黏着劑，使頹牆不再毀下去，朽木不再朽毀爲目的，而不要使用現代的水泥、洗石仔等方法。

對於第一原則，卽儘量在板橋找出同一質地的石頭，能補回原先位置者，儘可能找回原有的建材。

可徵求板橋故老，林家諸老一輩的人，指出新違建，一律加以拆除，並在報上刊載徵求曾在林家花園拍過照的舊照片，以便作爲恢復原狀之參考資料。

用耐水的强力黏着劑，藉注射方法，在牆壁打針，使朽木、頹牆能保持不再傾頹下去。

其他使用人工、現代材料修復後，使人感覺到煥然一新的修建法應絕對避免，並訪求由此花園被人搬走的名石加以補回，應注意保存古樹木、花草、地形均需保持原狀。如此則大致可恢復一些原來之面目，此後補强之材料應使用强力透明膠加以黏着，而非換新材料，頹牆可用注射方法補强。至於油漆、粉刷一律避免，總之，這構想乃是限定整修之精神。在日本有整修古蹟之專家，似更能加以細密計劃，應聘來參予計劃名勝古蹟之整修。

本文雖然偏重於廟宇方面，但也可以推廣到尙保持古代建築形態的村莊，例如屏東的保力，整個村子都還保持古代建築的形態，倘有可能的話，應全力維護，不再加上水泥鋼筋的建築，以便留給後人作爲參考。

建築物之外，我們也要將這精神，推及繪畫及其他文物，加以保護，不要任意修改，例如臺南赤嵌樓的石龜，竟用油漆畫上龜眼、龜爪，實在是不應該。

　　在外國有文物保護委員會的機構來管理文物，他們將文物稱爲「文化財」，意思就是「文化的財產」，這委員會有很大的權力來維護他們的文物。

　　文物可分爲從古傳下來的建築、美術、雕刻等之「有形文化財」，及固有的音樂、舞蹈及特殊技藝等有特殊造詣之藝術家之「無形文化財」。

　　在日本對於文化財分有等級，卽國寶、重要文化財、及文化財等，舉凡五十年前之文物，均可由文化財保護委員會指定，凡受指定之文物莫不身價百倍，但文化財之買賣均需該委員會之同意，並不得出售至外國，如此可保留文物於該國內。同時對文化財之修理方式，工匠及修理費均由國家負責。

　　因有此委員會之存在，可將固有之文物留傳至後代，而不被外國資本購買而流出國外，並對已有之文物能加以保護。

　　文化財保護委員會，均由有學識之人士、藝術家、修復家組成，而各司其專。

　　本人有感於米開朗基羅的作品之損毀，而引起一般人對古物保護工作的關心，藉此機會喚起有心人士組織文物保護委員會，極力維護我們的「文化財」！以上只是粗略論及保護古物、文物的精神，至於本人並非專家，無意名利，但盡一國民之義務，止於言所應言而已。

2. 談「夜警」的修補

　　林布蘭特的「夜警」被人割破，是繼米開朗基羅的雕刻 Pieta 之後的一個大新聞，事實上繪畫作品，自從完成之後，不斷地受有形的、無形的、或多或少的損傷，用刀片割破名畫自然成爲一件新聞。可是在我們身邊，只要作畫的人，總有不小心弄破畫布的經驗，正因爲自己的作品，也就不成爲新聞而大驚小怪了。不僅如此，油畫也會在無意中承受各種災害，作畫的試看自己二十年前的作品，便知道這種情形相當嚴重。

　　當油畫完成之後，由於各種原因會發生損傷的情形，保護、維護（Conservation）自成一大學問，目前我國似只有袁旃、郭東榮專長在此，而本人亦有機會學得繪畫修復的知識。

　　油畫的損傷，大致可以分成人爲的與非人爲的損傷，試就各種損傷的原因分別說明如下：

　　（一）人爲的損傷，是指人爲的加諸於作品的損傷，例如這次「夜警」被人割破。或者作品被後代的人作「善意」的修復，而面目全非，或者畫布被撞傷而引起了凹凸，或者不小心被沾上油漆，或遭回祿，或遭水災，或被人抛棄。人爲的損傷可說有不同的情況，也可說無法預防，即使畫在銅版上的作品，也有人把它燒掉。正常的情形，這類事應當不會發生只能訴之各人的良心而已。可是爲了預防人爲的損傷，只好像羅浮宮將蒙娜麗莎裝在防彈玻璃裏面，或像 Pieta 那樣，不但裝上防彈玻璃，甚至又外加一道欄杆，一有人越過欄杆，警報系統便發出鈴聲，經過這樣的完全措施，看畫的人只好透過玻璃；來看模糊而發亮的畫，也許這層玻璃又會映上自己的臉部，要想研究作品的技法也就幾乎

不可能了。

（二）非人爲的損傷可分化學因素及物理因素，前者是由於空氣及陽光的作用，以及作畫時不按照調色原則，顏料引起化學變化，這一類的變化很難修復，後者可分爲基底物的變化，製作時引起的變化，完成後的變化，自然的變化，可說屬於能夠修復的範圍。

A基底物的變化：包含畫布本身的腐爛，水膠的加水分解，畫布被撞傷，畫布裂開，因內框的變化而引起畫布變形。假使畫在木板時，木板本身有彎曲、裂開、虫蛀，假如油畫貼在牆壁上，又可加上損牆壁本身的朽壞等情況。

B製作時粗心而引起的變化：共有油彩艷色的消失（Clouding）顏料層的粉化（Chalking），彩色層變脆弱（Fraillg）而引起固著力（Adhesion）生出弱的部分，而產生剝落（Flaking），因爲木板未上膠而生出斑點，濺上雨水而生出灰色斑點（Rain Spotting）的現象。色層生皺紋（Wrinkled）和彩色層的暗化（Darkness）諸現象。

C完成後的變化：有顏料變黃色（Yellowing）的現象，褪色（Fadding）的現象，變暗色化（Discoloration, Graying）、發黴（Mold）、白堊化（Chalking）、龜裂劈開裂（Cracking, Cleavage）等各現象。

D自然的變化：畫布因污物異物、藥品的附着而引起的各種變化，畫布吸收濕氣或浸水而引起剝落或浮起現象，冷暖氣的急烈變化，硫磺氣的影響，蠅糞的附着，油畫顏料本身的變化，凡尼斯的老化等。

上述的各種原因，每一項又可以分成好多細的項目，例如「龜裂」一項：依照龜裂紋的不同，又可以分做十一種不同的情形，有的是顏料本身因乾燥而自然收縮的細裂紋，有的是由於捲畫時產生的龜裂，畫布浸水後而產生龜裂，畫板彎曲而引起的縱形裂紋，畫面受衝擊而引起的圓形的裂紋，使用 Bitume 而引起的裂紋……每一項都有不同的特徵。

　　有的是在保存的時候無意中受損傷，當我們面臨一張需要復修的作品，便要像有經驗的醫師，判斷這作品的症狀，是由於什麼原因受到損傷的，然後在一張印滿各種災害原因的表格填上合適的項目，再決定修復的方式，事先的工作包括量畫面的大小、畫框、內框的狀態，照精密的原作一樣大小的照像…這一切都要有耐心和經驗，同時要了解修復的精神。

　　所謂修復的精神，在於恢復畫面原來的「狀態」讓損傷的部份不再繼續受損，原則上絕對尊重原作者的畫面，修復的材料以不強於原畫的材料，預防萬一修復失敗隨時可以去除修復的部分，而不傷及原畫爲原則。

　　例如油畫的修復，在填充欠損、剝落的部分，填充劑並不是用油畫顏料來填充，是用石膏、陶土、水膠的混合物，萬一修復失敗，可以用熱水溶解，很簡單地去除。將欠損部分充填之後，不用油畫顏料來補筆，原則上以 Tempera 的方法，或用牛膽汁的 Fiel 爲溶劑加上顏料粉，作爲補筆的工作。

　　充填欠損部分所以不用油畫顏料的原因，是新的油畫顏料在乾燥時一旦膨漲然後再收縮其體積。因此會影響原畫的顏料層，增加新的剝落，如使用陶土、石膏、水膠的混合物來作填充的工作就可以避免這種情形，同時油畫顏料是會暗色化，原畫已經有幾百年的歷史，顏料的暗色化已經安定下來，不再暗色化。若用新的油畫顏料來修復，補筆時是以原畫的已暗色化的爲準來填色，但經過一段時間，修復後的這部份油畫顏料開始暗色化，便比原畫部分暗些，在畫面上形成暗色的斑點，用 Tempera 來補筆便沒有這種暗色化的情形，因此本世紀以來欠損部分的補筆都用 Tempera，的方法了。

　　另外有一個補救的餘地，就是可以簡單地去除，而不傷及原畫，再

重新修復。

如此被刀割破畫面，一般的情形是用上述補筆的方法再上凡尼斯，之後，看來也就和原畫差不多了。

關於「夜警」的修復方法，在此僅能敍述我的看法，可能要半年後，等到修復完畢發表正式的修復報告書，才能知道修復的經過。目前我只有在雄獅美術上知道這個消息，沒法獲知更詳細的情形，這十二刀到底傷了這畫布有多嚴重，假如只傷表面的顏料層，假如割破畫皮，假如連襯布都割破了，都有不同的修復方法。

「夜警」這幅畫在繪畫修復史上是頗有名的一件作品，我在 X. de Langlais 的「油彩畫的技法」一書上知，「夜警」在一九四六曾經去除畫面上塗了很久，已經發黃的凡尼斯，同時用蠟的方法加上一層襯布。

又在 Moreau-Vauthier 的 La peinture 一書裏很詳細地描述「夜警」在一八五一至一八九〇之間用酒精洗滌凡尼斯，這是先做一個和原畫一樣大小的酒精糟，盛滿酒然後將畫覆在上面承受酒精蒸氣。而去除凡尼斯，事實上這是利用酒精的蒸氣使凡尼斯再生。至於一九四六夜警的去除凡尼斯層是使用酒精與 Acetone 的混合液，及松節油調和的液體。這一次刀傷的修復，在修復史上勢必又要樹立一個大的里程碑。

所謂襯布的意思是原來油畫布的壽命大約只有二百年，過了二百年，亞麻布便自然地老化而開始腐化於是在畫布後面必需襯上一個新亞麻布以便保護原來的畫布。這次我旅行歐美，便親眼看到羅浮宮的高爾培的「畫室」一作便有這襯布。從靠近畫框的破裂處看到這襯布，而襯布和原畫黏着方法，比利時修復家是用蜜蠟與樹脂的混合物爲固著劑，而法國派的修復家則用澱粉做的糊來固著襯布與原畫。

假如連襯布都割破了，只好去除這襯布，準備一個新襯布來襯這幅畫了。原畫加襯布的方法叫做：Retoiage，作用一如我國的裱畫。再裱

一層新布。

有時若是原畫的畫布腐化得太厲害了，法國派的修復家就把顏料層拿起來移到新畫布，這個叫做：Transposition。

關於「夜警」的修復，假如刀傷只及顏料層，而不割破畫布時，那只要用上述的填充物，充填傷口，以 Tempera 的方法補綴欠損的部分，一如原作的調子，萬一顏料層的碎片可以收集起來的話，也許就用那些碎片，如嵌畫那樣，細心地嵌回原來的地方。

萬一連襯布都割破了，那工事就大了。首先又要照像、量畫布的大小，假如這張畫原來已襯上一層新畫布來補貼原畫，那麼就要去除舊的襯布，然後作一個新襯布來。在一個堅牢而比原畫要大一些的木框釘上新的畫布。釘這新的亞麻布要將這新畫布的中心找出來，那就是每邊要從一端算算看有幾根線來織的，找出這中心線之後，釘在木框上，其他的釘子也依此類推。這樣的釘法才能得到絕對正確，而不會把畫布的纖維拉歪，釘好這亞麻布，用含有水份的海棉沾濕這亞麻布，起初是拉得很緊，過了一夜，這亞麻布便鬆下來，於是要把釘子拔起來後，重新釘一次，釘好後，就很平而且很緊地釘在木框上了。然後用鉛筆在這亞麻布上把原畫的大小畫上。

現在將原畫的釘子拔下來，把畫放在桌子上，這桌子上先舖一塊和原畫一樣大的木板，再舖海棉以免畫面受損傷，用小型的電動除塵器先去除畫布後面的灰塵，但不可太強，以免吸起畫布，甚至在布目中的灰塵也都要清除。

「夜警」的襯布，是用蜜蠟、樹脂的固著劑，使用熨斗加熱便很簡單地可以將襯布拿起附上新的襯布（若作品是用糊作為固著劑，在畫面的顏料層先用紙裱一次，從襯布背面，用水濕漿糊便膨潤，而很容易剝下襯布。）

將原畫清完畢之後，有釘痕的地方，畫布常會彎曲，彎曲的部分便用畫筆一點水再熨平。

這樣原畫的後面便修整得非常平（這時畫面仍覆在桌上）然後熔解固著劑，固著劑相當於國畫裡的漿糊，照比利時國立文化財研究所的配方是蜜臘七，Dammar 樹脂三 Elemi 樹脂一的重量比，用燉的方法熔解混合之後。（熔點七三～七五度C）便可使用因為 Dummar 較硬，只好另外加熱溶解，再一併加入混合在除這固著劑裏的不純物，在原畫後面塗好之後，另外用來作襯布的亞麻布也要塗一次，趁熱將原畫貼上。

畫布太大的時候，便要在 Hot tabel 上工作，所謂 Hot table 便是在鋁鐵皮的桌下，裝上電爐的電熱線，可以自動調節溫度，保持微溫，以防蠟質的冷卻而硬化。

大畫布的反轉是不容易的，但在桌上預先已放一張和原畫一樣大小的板子，上面舖薄海棉，翻轉畫面前，將圖釘釘滿畫布邊緣，讓畫布固定在板子上，連木板一起翻轉，卽使再大的畫布要反轉過來，也不怕折裂了。

將原畫對好襯布上的鉛筆線，放得很正確之後，在畫面上塗上一層凡尼斯，乾了之後在畫的四周貼上厚厚的牛皮紙，將畫和襯布固定。

當牛皮紙未乾時，用很薄的漿糊塗在油畫上面，然後貼上牛皮紙或日本紙以保護顏料層，顏料層塗有凡尼斯，因此漿糊並不和顏料層直接接觸，這目的是固定顏料層不讓它碎裂剝落，主要是要裱得很平滑，不要留有空氣泡，這工作叫做 Cartonage。

然後將這畫框翻轉（桌面上仍接觸畫面）用電熨斗熨襯布，這固著劑的熔點是七三～七五度，這電氣燙斗的熱度要試一下，卽是過熱時固著劑會像起泡的生出白色的蒸氣，熱的電熨斗動得快一點就好了。這是要有很多經驗，燙的方向以八字型為原則。

當這工作作完了之後，等固著劑冷卻，便可將畫翻轉過來，去除畫面上的牛皮紙，去除漿糊，再去除凡尼斯。

如此破裂的畫布下面，便有一個貼得緊緊的襯布了。正像國畫破了後面裱上一層紙，看來也像補好的一樣了。（襯布的意思相當於裱紙）。

一般台灣的畫家遇到畫布破裂時，慣用的方法是在畫布破裂的背面塗一層白色顏料，然後另找一塊比裂痕稍大的畫布、像貼膏藥一貼便可以了。若割了十二刀就貼十二道膏藥。

實際上較正式的方法，我想是要用襯布的方法，否則用貼膏藥的方法，以後貼的部分會在畫面呈現方形凸起的現象。

這種是北方的方式，法國的是用漿糊的方法。

用這種蠟的方法，亦能趁熱固定浮起的顏料層，粉化的部分顏料層表面貼上一層紙，便是預防浮起，粉化部分的剝落，適用於古畫，只是固著劑的配方有很多種類我只舉出其中的代表的配方而已。

當這工作完成之後，從木框上取下畫來，釘回原畫的內框，然後將上有膠水的牛皮紙的帶子，打釘子部貼起來，另外有二三公厘的寬度蒙上畫布的邊緣。

再去除裱在畫面上的日本紙之後，便可將陶土、石膏、水膠的混合物或白堊、水膠的混合物，很細心地將刀傷的欠損部分填滿，照夜警的情形用刀割破，當然在貼襯布的時候就可以拉緊貼在一起，可能也不會太明顯，萬一有欠損的地方，那也很少只要補綴欠損的部分即可。

修補欠損的部分，等填充部分稍乾了之後，用放大鏡看畫布的布目形式，照著這布目，用面相筆沾一點這混合物在充填部分點上粒子，讓充填部分看來也像畫布那樣有起伏凹凸的布粒，然後再塗上蜜臘，模脂的混合物，以便更接近原畫的狀態，用低而斜角度的光線來觀察這充填的部分，看看是否很像原畫布的狀態，若是這畫布破成洞，也有時用類

似的畫布塡補欠損的部分（夜警則不必）。

溢出在原畫顏料層的部分，只要用棉棒沾上微溫水擦拭便可除去。

補筆是用「點」，用極細的色點來補筆，目的是和周圍的調子調和，原則上是由充塡部和原畫接近的四周開始補筆原則上是用 Tempera 的技法完成。

補筆的原則是先從背景開始，而主題在最後才補筆，這樣才能嚴密。

用 Tempera 補彩後的「艷色」當然不如原畫有光澤；那麼放置一星期之後，再塗上一層樹脂，看來就和原畫一樣了。義大利的修復家遇到破損的部分，當塡充工作做好之後，只用類似的底色塗好塡充劑，然後畫上平行直線，或平行斜線畫滿塡充部分，表示這是欠損的地方，用這方法可以在短時間裏修復很多畫，從稍遠處看也很調和。

很多名畫都經過修復，沒學修復的人看不出來，學過修復的人，作純粹的欣賞之外，有時蹲在名畫下面往上仰視，也可以發現那一個地方是經過修復的，找那些「疤」，是一個樂趣，找它的襯布，或者看他們的技法也是一個學習的機會。

我曾經在東京藝大學過修復的工作，修復過的畫中有一張畫是從佈滿灰塵，修復到煥然一新，完成後使人感到一種喜悅。周月坡同學一張畫有紅花的畫，上面倒上了一瓶紅汞水很難修復，因爲怕洗紅汞水的時候連紅花也一起洗掉。

在台灣很少人知道油畫需要修復，同時損傷了也不知道如何作，固然在美術系沒有這門課，一般人也不注重，事實上歐洲的美術館都擁有很多修復家，這些修復家裏又分爲專門襯布的專家 Rentoileur 專門塡充，補筆的修復家 Restaurateur 分工合作，同時也有科學研究室幫忙檢查、提供科學方面的知識。

修復家，也有各種不同的派別，裱襯畫布有法國和比利時的大派別，移殖油畫（Tnansposition）法國派採用這個方法，比利時的修復家不用這方法，補筆之後用 Tempera 是 Ripeault（一九一一逝世）與 X. de Longlais 的主張，使用 Fiel 來補筆是我師壽田春式的主張，修復是有一大原則，但不盡相同。

至於洗滌一張油畫並不是都可以使用同樣強度的洗滌劑來洗，用松節油或用 Aspic 油來洗，都有不同的情形。

英國、法國、西班牙、荷蘭、比利時、德國的修復家都有不同的主張，有的認為既然要修復，就需澈底修復，有些畫就洗滌過度，連 Glacis 層也都洗掉而形成蒼白的畫面，英國國家繪畫館便有兩幅作品並列在一起，一幅是去除凡尼斯的，一幅是留有凡尼斯的作品，看來後者顯得有一層淡黃色的凡尼斯層。

英國派是尊重科學研究所提供的資料，主張科學的優先，德國派是愛好急進的大膽方法來修復，其他如法、義、西、比、荷的修復是比較保守，但比利時與荷蘭用較複雜的方法。

黴菌對畫面的影響要麻煩生物學家分別黴菌的種類，用不同的毒藥，也是一個學問，又如要借助X光、赤外線、紫外線的熱射以便研究畫面的表面、中層、底層的狀態…去除凡尼斯的膜也不是簡單的事。

我當然還不知道這張「夜警」將用什麼方法來修復，以上是我照以往修復家的報告來推想的，相信相差不會太遠。「夜警」受刀傷，正是修復家發揮技術的好機會，他們也許慢慢來，做得很完美，事後一定有一堆修復報告書，也許也會應用更新的技法。

當我寫到這裏，才發現寫了這麼長對油畫的損傷中，僅僅提到用刀割破畫布、充填、補筆的三小項，至於其他則限於篇幅，根本沒法提到，還有維護作品的方法，和修復家必修的課程也都沒法介紹。

　　事實上，西歐的博物館能將古代作品保護的那麼完美，那是要感謝
修復家的功勞，可惜我國尚沒有人想當修復家，希望本文能拋磚引玉，
若有人願意走這一條路，畢竟也是對藝術的一項貢獻。

3.　壁畫和修復

壁畫可說是所有牆畫技法中最早的一種，顧名思義是指畫在牆壁上的畫；史前奧塔米拉的洞窟畫便是早期壁畫的一種。

壁畫的技法大致可以分為蠟式壁畫(Enkaustik)、濕式壁畫(Fresco)及乾式壁畫 (Fresco Secco)，此外也用卵彩畫 (Tempera) 畫在牆壁上。大致來說，以前三種方式較為普遍，龐貝的壁畫是屬於蠟壁畫；而文藝復興期義大利的壁畫可說是以濕式壁畫為主，如米蓋朗基羅在西斯汀教堂所繪的便是；而乾式壁畫主要在北方歐洲，原因是北歐天冷，水份易成冰狀之故。

以作品技法的堅牢性來說，最堅固的技法是蠟壁畫，其次是濕式壁畫，再其次是乾式壁畫。蠟式壁畫顏料中含有蠟分，有充分的抗濕性。試看龐貝的壁畫，曾經埋在火山灰中，飽受雨水侵浸，經歷數百年掘出之後尚且完好如故，便可知道蠟壁畫的優異性。濕式壁畫因為在牆壁凝固之際，顏料表面會產生一層晶質的玻璃狀層，有保護顏料的作用，使顏料隔絕空氣而不至於變色。至於乾式壁畫在製作方式上就差了一點，容易剝落，欠缺堅牢性。(如達文西的「最後晚餐」可能用乾式壁畫，也可能用油畫畫在牆壁上，剝落情形至為顯著。)

印度阿姜塔壁畫的畫法是 Fresco 與 Tempera 並用，日本法隆寺的壁畫是用 Fresco Secco 畫法 (據內藤藤一郎著「法隆寺金堂壁畫論」)，但一張壁畫的堅固與否尚決定於牆壁本身的堅固性；畫在牆上的壁畫一旦牆壁損毀便同歸於盡，畫在石窟中的壁畫，只要石窟本身堅固，便可永遠保存。另外保存壁畫的條件之一便是氣候乾燥，避免黴菌的侵害。

　　敦煌的壁畫也因天氣乾燥及石窟本身的堅固，而能保持至今，敦煌的氣候乾燥可由英國斯坦因在石室中所找出的經典，紙質尚良好的情形得到證明。

　　敦煌壁畫到底用什麼方式製作？因筆者只在日本看到十幾幅斷片作品（由日本大谷探險隊取回日本），由這些作品和大型的圖片來判斷，可能屬於乾式壁畫；因爲這些壁畫沒有濕式壁畫的嵌接痕，沒有濕式壁畫的 arricciato 層 Intonaco 層、與 Sinopia 層，從剝落處來看也無濕式壁畫的顏料浸入畫面深處的暈紋等特徵。

　　從日本的文獻上知道古代日本的製作壁畫時，先由「塗白土畫師」塗牆壁，「木畫師」負責移底稿於畫壁上，負責上色的叫「彩色畫師」，畫輪廓線的叫「堺畫師」，分工合作，最後由「檢見畫師」負責總檢點，中國的可能也有同樣的情形。

　　據記載敦煌的壁畫在塗牆壁時要先用白土、砂和一種草梗一起塗上，以加強牆壁的強度，然後在塗上畫壁層的白土上開始作畫；如附圖一由左上角壁畫的斷層來看，知道除了白土、砂之外，另有草梗混合在一起。塗好這層然後用白堊和輕膠，或豆漿粉刷作成適於作畫的壁面，從此點更可證明敦煌壁畫屬於乾式壁畫。

　　敦煌壁畫的顏料起初用紅鉛鉛粉，因爲紅鉛粉容易變黑，以後才改用土紅來代替。壁畫所用的顏料，在歐洲靑色是用準寶石的 Lapis Lazuli （瑠璃），綠色是用綠土 Terre Vert，至於紅色是用土紅、黃色用 Raw Sienna. Yellow ocher，白的用白土，黑的用松煙。除了 Lapis Lazuli 之外，可說是就地取材的顏料。至於敦煌壁畫的顏料，筆者身邊沒有資料，可能另有石靑、石綠，只能列記歐洲的以供參考。

　　在博物館中我們可以看到壁畫的片斷，這些壁畫殘片大約用二種方法取自牆上；一是用鋸子切取，另一是使用壁畫剝離術。壁畫剝離術在

斯坦因時代尚未發明，他們取回壁畫的方法據斯坦因記載是：「這些壁畫以前都裝在高牆上面，後來掉在牆下的瓦礫堆上，未遭破壞，更因流沙掩覆保住了。壁畫繪在薄薄的堊灰面上，底下一層泥面，極易碎裂，要檢起收存是一椿很困難的工作。……」

後來帶回英國時「再用一種混有膨脹性鋁的石膏粉，很巧妙的托在壁畫殘片後面，把原物保存下來。」以這種方式取得的壁畫是靠壁畫自然掉下來的，有時也可能用鑿子從壁面上鑿下來；這種剝取法勢必破壞旁邊壁畫的畫面，剝下來的也有限，有時亦利用鋸子慢慢地將壁畫從壁牆上鋸下來。日本大谷探險隊所取回的也是這種方式，因此大都只是壁畫中的一個頭部，很少能完整的將畫面取下來。

近年義大利開發了一種剝離術，可將壁畫完整地剝下，將壁畫的表層移殖於畫布上。通常處理壁畫若牆壁尚堅固，且壁畫有分離壁面的狀態，那只要從壁面打針灌入石灰，墊以海綿壓緊，便可將壁畫再恢復固着於牆壁。假如壁畫母體牆壁已經不堪支持壁畫，只好採用剝離術將它移殖。用剝離術取下來的壁畫，完整性一如畫在牆壁的狀態，甚至連裂紋都可照樣剝下來。

事實上目前在義大利盛行的這種方法，當壁畫剝離之後，往往在壁畫的下面有一層時代更舊的壁畫出現，如附圖一北魏作品上面便有一層後代作品，看左上角便知道那斷層上的畫是後世再加上的，歐洲的壁畫或許就有一層 Sinopia 層出現。

至於壁畫殘片的陳列方法大致以石膏補強壁畫的背面之後，嵌在一個與壁畫殘片同樣形體而稍大的木盒中展出，如此便不怕會再破損了。

一般說來濕式壁畫適合採用剝離術；至於卵彩畫畫在壁畫上，則不能使用剝離術，只能用切取的方法了。

第六篇　評論、介紹與建議

1. 看浣青婆婆的畫展

「藝術家」雜誌主辦的浣青婆婆的畫展，從五月十四日到十九日在臺北美國新聞處林肯中心舉行。這次共展出一百多幅作品。看了浣青婆婆的畫展，覺得這是一個色彩明朗而充滿着歡悅的展覽，通常職業畫家作畫時，總有很多顧慮，考慮的事情太多，以致有時顯得較難接受，較難理解。可是像浣青婆婆的畫，可以說純粹是爲了自己的喜愛而作的畫，看來是這樣輕鬆愉快。這也許正像職業棒球手，不見得從心裡喜歡，打棒球打得不好給人批評甚至關係到生活問題，反而業餘的人玩棒球，雖然打得差一點，但也能享受到打球的樂趣，以繪畫作爲職業的人也正像職業運動家，求好心切，在心裡上難免就是一個重大負擔。業餘作畫的人都是很輕鬆的，像這樣無心的只想以畫畫作消遣，也就是浣青婆婆的繪畫世界。

她的作品，首先使人覺得這是素人畫家的作品，有種沒經過繪畫訓練的特徵。例如：在構圖上有很多是正面性的，尤其那些畫一個花瓶的作品，另有很多作品，構圖是採用並列的方式，描寫上也有素人畫家細密描寫的特徵，畫出每一個葉子每一朵花，甚至連葉脈都畫出來。還有在她的畫裡找不出對光線和陰影的描寫，這些都是素人畫家的特徵。

可是她的色感敏銳，卽使沒有陰影的變化，看來仍有相當的立體感，這也正像日本的浮世繪，利用色面的安排表現畫面的深度。她又會細心的觀察，每一朵花看來都有變化，塗色也極爲細心，色面的明度都恰到好處。尤其畫面富有裝飾味道，想辦法來「經營位置」也深得構成的妙

處， 例如「有茄子的靜物」， 富有裝飾的趣味， 這些蔬菜並列在那裡，尤其茄子那嬌美的「姿態」給人很深的印象。另外有一些帶有西畫味道的， 例如「有葡萄的靜物」， 葡萄和無花果， 都經過細心的觀察， 都能畫出微妙的變化。據說浣青婆婆年輕時長於刺繡，這次展出的有些花鳥作品， 例如「孔雀花鳥圖」和 「戲水群鵝」， 都是帶有刺繡的東方味道。

　　浣青婆婆塗色都塗得滿滿的， 而且畫面上也顯出一種完整性， 總之這些作品是出自於正常家庭主婦的作品， 題材也是取自日常生活所常見的一些花草、靜物和風景， 給予我們一種天真明朗的印象。

　　回想二十年前， 我常到浣青婆婆家裡， 她有五位千金， 每一位都長得很美， 智慧也都很高， 富有靈性， 我常找月雅談天 （月秀低我二班，月坡高我一班）， 在那裡， 討論文學、詩、畫、音樂，和她的談論培育了不少藝術的觀念。也互相借書來看， 對我來說幫助很大。同時我也常到她家裡作畫， 前後畫了他家裡三位姐妹。有一次我帶畫布打算畫老三，可是浣青婆婆忽然叫我畫她。我不得不遵命畫她， 那時坐在小院子作畫的情景至今難忘。畫完了， 她說很喜歡我的畫。那時我還不太相信浣青婆婆喜歡繪畫， 想不到今天看到她的作品，才知道那是出自她真心的話。

　　看了浣青婆婆的作品， 不禁想起過去種種往事， 那時浣青婆婆對我也相當和藹， 她的為人像多天花園裡的一道陽光， 令人覺得溫暖， 這也反映在她的作品上， 二十年前我畫過浣青婆婆， 而二十年後， 我又來看她的畫展， 這段時間也過得真快， 但願浣青婆婆用她真純的心繼續畫她的畫， 也借此短文祝她健康愉快！

2. 寫在蘇國慶畫展之前

蘇國慶是國立藝專美術科西畫組畢業生，在校時成績優異，並曾經獲得第七屆全國美展油畫組佳作，畢業後一直繼續努力作畫，是一個十分有潛力的青年畫家。這次展出的作品便是近幾年來累積的成果。

在藝專我曾經先後三年敎過蘇國慶他們這一班，一年級的素描課，和二、三年級的油畫，因此對他們這一班的同學也較熟，而這一班的同學，像黃楫、李眞勝，都畫得很好，他們互相鼓勵，課餘也都能自動努力作畫，敎他們這班的時候可說十分愉快，至今留下美好回憶。

通常我敎學生當敎素描時先替他們奠定穩固的素描基礎，使大家都能體會到素描的眞義，而能應用到油畫。當畫油畫，便讓他們自由發揮個性，因此一到畫畢業製作，便有各種不同的面貌出現。同時也敎他們油畫材料使用方法和怎樣利用平時畫的素描，水彩，來作爲製作底稿的構想，表現自己心裡所孕育的心象，像這樣大家自然能畫出超出純視覺的「寫生畫」，能在造型上尋求各自的風格。

藝專雖在板橋的一個較爲偏僻的地方，可是同學們都聚居在一起，自然也有較多研討機會，我也常在課餘時間到他們住宿處看他們的作品，有時一大群同學一起去看，有時一個人去，每次總覺得在短短的時間，能夠讓他們畫出這樣的作品，心裡也覺得很高興。

蘇國慶也是當時最得意的學生之一，素描不但畫得很好，在二年級時就能畫出有一股清新氣息的油畫，我也驚訝於他的用色是如此新鮮，構思是如此的奇特，看來是屬於一種超現實主義的畫。

畫超現實的作品，需要有良好的素描、和細密的描寫功力，同時也要有一種能夠表現自己心象的構成能力，這一切他都能具備；尤其他的

素描有較强靭的線條正像他强烈的性格，十分有力。他的畫面也是比別人的大，看來是富有魄力，感人至深的畫面。

自從畢業後，他住在永和的一個小巷裡，我也去過他的小木屋幾次，在那裡他不斷的畫大幅作品，經常是八十號以上，最大也有五百號左右。每次我到他的畫室，看到散亂在地板上的速寫簿，他很熱誠地跟我說明，畫面的含意和跟我討論他尚未作畫的底稿。讓我也很羨慕他能夠安居於這小木屋，摒絕俗事而不斷作瞑想，專心畫自己喜歡的畫。

近幾年，他似乎除了超現實主義之外又加上一點新寫實的風格。尤其以身邊的題材來構成畫面是一個最大的特色，再加上他獨特的個性，讓我覺得看到他的畫像看到他的爲人一樣親切。在他的畫裡，除了清新有力之外，似乎又有一種徬徨的感覺。

在他的小木屋，我也常想起過去他們那一班的同學，自從畢業後不知大家是否繼續作畫？往往我的學生在校時都畫得很不錯，可是一畢業爲了生活就減少作畫的機會，實在是很可惜的事，幸好蘇國慶能安於貧窮，專心於自己的繪畫，這種精神是值得鼓勵的，也希望畢業的同學看到他的作品又開始拾起畫筆。

這次展出作品，至少也給人家知道繪畫如長距離賽跑，誰能跑到最後就有一個結果，雖然這是一個開始，但願他也能繼續爲繪畫努力下去，完成自己的藝術。

3. 省展中的版畫

做版畫是很有趣的工作，有時候會令人出乎意料的好結果，靜夜裡，獨自一個人，拿着鐵筆，在塗好防蝕劑的鋼版上刻劃是一件很神妙的事，好像在家做純粹屬於個人的事又好像在寫家書般親切，那情景實在令人留戀，當製版完了之後，心裡總是有一點不安，經過壓印之後掀起版畫紙，那一剎那的驚奇或失望，却令人難忘，有時是出乎意料的好，有時是失望，這也是做版畫的一種樂趣，版畫是要經過刻畫、製版、印刷，可說異於其他繪畫的領域，而熟練的技巧也更具體的表現在畫面上，若有一點做錯了，常會前功盡棄，版畫似乎是畫家的靈感和畫匠的技巧並重的一種藝術，這也許是版畫的魅力和特徵吧。

古代的版畫家作版畫時，事實上有畫原稿的畫家、製版家，印刷工人都各司其專長，即使現代歐洲亦是畫家製版之後由工人來印刷的，因此有很多現代畫家也兼做版畫是爲極當然的事。可是在臺灣幾乎都要自己畫，自己刻自己印，一個畫家要兼顧各種技巧的精到自是不容易。例如我自己作銅版畫要達到一個水準，便要花數年工夫，對溫箱的熱度，油墨的硬度，擦拭方法，或濕紙的方法，都有很多次失敗的經驗才漸趨完美，當然只做幾次是不能領悟一切秘訣，可見要印一張好的版畫是非常不容易的。

近幾年來，在臺灣了解版畫基礎的人，大爲增多，可是眞正從事於版畫工作的人並不太多，原因也許版畫是一種相當複雜而需要有耐心來從事的工作。

當我們審查這次省展的版畫談及作品時感覺：「參加的人太少」，「版畫的製版的技法是進步了，但造形仍是沒什麼變化」，「版式則以絹印的

居多」，在我們無意的閒談中，道破了這次省展版畫部門的缺點，參加的人不多而且總是這幾個，這幾個人和參加臺陽展的人差不多，的確製版的技巧是進步了，但仔細分析一下，却是以「製版」的技巧為主，幾乎是很少有用「畫」的版畫。

我忽然想起，這次參展的作品，試和十月份在歷史博物館舉行的歐洲名家版畫展比較，覺得這次的版畫是偏重於製版和裝飾味道，而歐洲名家版畫展給人的印象是較為接近於他們的油畫作品，用手畫的成份很重，在造形上也有各人獨自的面貌，再者這次的版畫大都偏向於絹印，而較少用鑴刻的，腐蝕的作品，同時也沒有石版畫，從這個情形來看大致可說是借助於絹印的鮮艷的色彩，照像製版或者是用紙版作彩色印刷的居多，少數的木版畫用油墨的套色，看來也是相當艷麗，因此目前的版畫作家，可說以艷麗的，裝飾趣味的作品居多，而以素描為基礎，細緻的版畫較少，尤其銅版能刻出很細緻的作品，則幾乎沒有，這也是今後作版畫的人需要反省的地方，也要認識是以「版」來作「畫」，而不是以「製版」為其最後的目的。

卽使如此這十年來，版畫可說有長足的進步，在印刷技巧、紙張、裝框，都有一個相當的水準，今年第一名的林雪卿的作品「夢蝶」是有一個柔美的色調和富有幻想的味道，已漸突破以幾何形態為主的造形，第二名黃世團的作品「律動」可說把握了線條跳躍的韻律，佳作鍾有輝的「就是這一刻」帶有民俗宗教味道，陳碧蘭的「扇」，略有超現實的味道，黃甦的「惑」色彩雖然簡單，但也很有力量。當審查完了之後，發現有幾幅作品是利用同一張版，移動的絹印套色方法，技法相當接近。從事版畫藝術，常會為製版而入迷，但願今後能脫離一種形式，而加入更深刻的意境。

這次審查的結果從我們三個審查委員的閒談，無意道出版畫界的現

況，而今後尙待有更多的人參展，有更多版式和更多的表現方式，才能使已經奠定的基礎更加發揚光大。（第31屆省展目錄）

4. 建議設置文化財保護委員會芻議

一、現在世界各國，對其文化財均有積極的保護政策，如日本設有文化財保護委員會專司其事。

目前我國雖然在故宮博物院、歷史博物館、中央研究院等處保存有多數之文物，但也只限於「能够收藏」之文物，其範圍仍嫌狹小，尤其對於古蹟，建築及存於民間之文物，技藝，尚未有完整之保護政策，實有美中不足之處，而對於散在民間之文物亦未禁止擅自輸出、買賣、以致有日漸散失之慮。

二、目前我國尚未有完整之文化財保護法規及執行機構，以致美侖美煥之廟宇、古屋、庭院，任憑無知之所有者與居民加以改建修築，而失却其本來之面目。有歷史性之村落、城鎮、或山地土著文物，若不及時加以保護，則於最近期間，將不能尋其痕跡。又如民間保有特殊技藝之人才，因此等技藝之實用性日漸減少，而趨凋零，如皮影戲之人才日漸減少卽為其一例。

三、諸如此類之文物、人才，均應由國家積極加以保護，才能使文物、技藝傳於後代，古代文物、建築，一旦經人破壞，則永遠無恢復之機會，誠為十分遺憾之事。維護文化財之意義，是在維護代表民族精神之文物，為不可置疑者，例如日本法律：「禁止重要藝術品出口」，德國則規定：「代表民族性之文物不得出口」，為其具體之例。一個國家保存其文物不使其流失國外，乃因文物實為民族文化之代表。至於維護文物之例，義大利有龐貝古城之保存。聯合國文教組織，經由專家研議，於一九六二年通過一項：「有關保護名勝古蹟之優美特徵建議書」(Recommendation Concerning the Safeguarding of the Beauty Character of

Landscapes and Sites) 四十二條，詳列名勝古蹟之定義，保護之原則，及其實施方法、並建議各國應嚴格立法、設立專門機構俾能貫澈保護之宗旨。

　　四、古蹟、遺址是民族文化之象徵，傳統建築是人類生活、社會演變之實證，歷史名勝是民族精神所寄託，而文物則是民族精神之結晶。保存與維護上述之文化遺產，乃是吾人之責任。

　　與上述目標，聯教組織乃成立了「國際維護與修復文物研究中心」(International Centre for the Study of the preservation and Restoration of Cultural property) 設總部於羅馬，專事與各國博物館專家聯繫，從事維護與修復各國名勝古蹟之工作。

　　五、目前我國尚欠少此方面之人才，而民間對古蹟文物之修復，均與保護文化財應有之精神背馳，鑒於保護文化財除了供觀光客參觀外，其更重要之意義為維持古有文物於後代，以為民族精神文化之象徵。故以為保護文化財應與任何有關現實生活之政策並重，不宜偏廢。

　　六、中華民國憲法第一六六條，明定國家應「保護有關歷史、文化、藝術之古蹟、古物」，是國家有維護其古物之責任。國家實施維護古物之權責，不外在於成立專門之機構，以達成其研究、保存、與維護。

　　七、今者本人及學術界有識人士，就其在國外之見聞，對於本省之古寺廟、古建築之保存與維護，及其他一切有關文化財之現狀甚為關切，茲懇請成立文化財保護委員會，聘請專家司其事，則幸甚也。

（註）甲、至於現在有文獻委員會之實際工作多限於文獻之整理與出版，屬實際工作，新設之委員會應為文化財保護之決策與執行機構，其範圍應較文獻委員會者為大。

　　乙、文化財的定義：

（A）依照日本文化財保護法，第一章第二條：

依照本法律，「文化財」乃是指左列各項：

1.在我國歷史上或藝術上具有價值的建築物、繪畫、雕刻工藝品，以及考古資料（以上稱爲「有形文化」）。

2.在我國歷史上或藝術上具有價值的戲劇、音樂、工藝等技術之人才，及其他無形之文化產物（以上稱爲「無形文化財」）。

3.有關衣、食、住、行，產業信仰，以及年中行事、風俗習慣等、及用於上述之衣服、器具、房屋、可具瞭解生活的變遷之資料（以上稱爲「民俗資料」）。

4.具有學術價值的，古代墳墓、城市遺跡、舊宅庭院、橋樑、峽谷、海岸、山岳、及其他名勝或學術上有價值之動物、地質、礦物（以上稱爲「紀念物」）。

（B）我國之行政命令：

民國十七年九月十三日內政部公佈

名勝古物保存條例：所謂古蹟古物

1.名勝古蹟：湖山、建築、遺跡。

2.古物、碑碣、金石、陶器、植物、文玩、武裝、服飾、禮器、雜物。

（C）應立即實行者

1.成立文化財保護委員會

由政府聘請美術、雕刻、建築、民俗、法律、考古、文獻、都市計劃等各項之專家組織文化財保護委員會，其主要任務爲指定應予保護之史蹟、文物及無形之文化傳統，提供保持維護上項文化財之方策。

2.非因現階段國家經濟發展及其他重大理由之需要，凡經指定之史蹟，均禁止任意折除，重修或外形之改變。

3.古廟爲傳統文化之表現，不斷重修對國計民生無所裨益，且有損其歷史價值，應禁止其擅自修理或濫施修飾油漆。其保存有多量雕刻、繪畫、及特殊之建築式樣者，如鹿港之龍山寺、屏東之三山國王廟，台南縣之鯤鯓廟等，尤應善加維護。

4.台南、彰化、台北之孔廟其形式雖不盡相同，但代表中國文化在台灣發展之

諸階段，應盡量維持現狀。

　　5. 自然與鄉土景觀之保存：①南投至濁水間之林間大道。②宜蘭縣之海岸。③太魯閣之峽谷。④月世界。⑤屏東公路邊之椰林。

　　6. 民間建築之維護：①霧峯之萊園及其附近林家之古代建築群落維持現狀。②板橋林家花園之整理。③鹿港之舊屋。

5. 改進美術科系招生計分辦法及素描試題芻議

一、美術科系招生計分方式之改進:

　　以往計分之缺點:

　　歷屆大專聯招加考術科者,其錄取方式均採術科達到65.分或60.分以上的考生,再依學科分數高低決定錄取與否,這種偏重學科忽略術科的結果,往往使一些特別傑出之人材,名落孫山,實在違反了注重培養特殊才能諸科的教育目標,不僅埋沒許多極具天份的考生,對國家的教育投資亦形成一無謂的龐大浪費。

　　現舉一極為易見的例子,說明此種偏頗所造成的嚴重事實,如:

　　(一)甲生　學科考300分　術科考60分

　　(二)乙生　學科考299分　術科考95分

　　(三)假設術科及格分數為60分,而該科系學科最低錄取標準為300分。

　　以學科而論甲、乙兩生僅一分之差,以術科而論則顯而易見甲生實為平庸之材,而乙生則極具天份,但由於聯招計分方式的偏頗,結果甲生錄取,乙生落榜,這種現象使得現今大專美術科及相近科系裏充斥一些只想擠大專窄門,實際上對此亟須專門技能的科系既無興趣又無才能的學生,而許多富有潛力對藝術工作極具熱忱的考生却因計分方式的不盡合理,不得其門而入。這也是增加藝術教育工作困擾,造成藝術教育水準不易提高的原因,因此建議今後聯考錄取時改為下列二種方式:

　　第一案:即定學科最低分,然後由術科最高分,依次錄取,一反現行以術科最低分做基準,然後根據學科的分數來分發,這方式的優點,即學科不要低於300分,有普通程度的學力,其他只看術科的才華來決

定入學與否，（與現行的先要術科及格，然後以學科的分數高低來分發，恰是相反）東京藝大即採用這方式，學科先考，及格的人再考術科，但只照術科的成積來決定錄取與否。這是十分遵重術科的考試方法，說實在的話，自從有美術系以來，美術系的學生爲了學科不及格而遭退學的應十分少，原來美術系的功課，可以說只要有普通學力的人均可應付得過去。

第二案錄取改進辦法：以學科、術科之平均成積而分發：

1. 術科計分方式：

各術科所佔比例照舊，但四科總分合爲600分。（與學科六科總分相同）

即：素描 40%　　　240分

書法 10%　　　 60分

水彩 25%　　　150分

圖畫 25%　　　150分

即A欄學科分數、B欄學科及術科平均分數。每人各列A、B二種平均成績。

2. 加考術科考生分發方式：

（一）成績表另列一欄學科、術科平均分數，原則上此種考生學科、術科均應達到最低錄取標準（學科、術科最低錄取標準由各校有關科系自定）才具被分發資格。

（二）分發成績計算，則採學科、術科平均分數，依平均分數高低次序分發。（即根據B欄之成績）

（三）加考術科考生分發其他普通科系者，則只照學科分數分發，當不生困難。（即根據A欄之成績）

二、改進素描考試建議：

　　大專聯招素描考試試題過於簡易，應予改進以提高水準。茲提供兩項淺見，以藉參考：

　　1.素描紙改用15號人物型大小之素描紙，才能合乎世界通行之規格。

　　2.改用中型石膏像：以免投機的學生，學畫一、二個月即能考上美術系科之弊病。

　　以上之建議若能獲得實行則考生及執敎者將會不勝感激，有特殊才能的學生，能夠進入理想的科系，而敎師有優秀的學生可敎，無疑的，今後必能提高我國的美術水準。

6. 考察外國美術館心得

一、博物館的起源

博物館（museum）一詞的起源是來自希臘神話的女神繆斯（Muses）因爲希臘的藝術家以繆斯的神廟爲研究、集會的場所，而繆斯卽爲專司文藝的女神，久而演變成爲（museum）。據說公元前三百年左右，費洛得福大帝（Philadelphos）曾經建繆斯館在亞歷山大里亞的宮中，這裡有圖書館、動物園、氣象台等可供研究與講學的。不過在英語，博物館一詞，起初在法語稱爲 Cabinet（私室）Chambre（室）或 Galerie（長廊），因爲長廊常掛畫或擺設彫刻，所以亦稱爲畫廊，直到文藝復興才開始使用（museum）一詞。

羅馬，共和時代結束以後的羅馬帝國、貴族、富豪之家常有專室陳列美術品而自命風雅，中世紀則由各大寺院收藏珍貴的藝術品。這種風尙到文藝復興時期達到頂點，有 Samuel Van Quichebery 發表其著名的博物館學的論文。英人 John Tradescant 將這理論付之實際，把自己的收藏品加以整理，首開風氣。

至法國大革命之後（一七九五年）羅浮宮（Louvre）最先被改成美術博物館公開展覽，以後其他各國的宮廷亦公開其收藏。

二、博物館的功能

博物館的性能，對其展品應作有系統的收集，作有體系的整理、安排，然後才公開展出，並且對其收藏品有維護的責任。因此含有保存（Conservation）研究（Reserch）和實施敎化（Education or Culture）諸工作，同時有利學校敎學，維持文化傳統，促進國際瞭解（通俗一點說爲觀光）。因此博物館的構成要素卽有：

1. 物: 博物館的資料、收藏品。
2. 人: 維持博物館的行政、管理、研究、修復保存。
3. 設備: 常設之場地與建築。
4. 展覽: 博物館之活動。

研究博物館的工作自成為一門學問，即為博物館學，而美術館卽為博物館之一種，大致亦可適用此種觀念。

三、博物館的種類與美術館之關係

所謂博物館的收藏品所包括的範圍很大，至近世分類就日益精細。依其收藏之性質，至少有: 美術博物館、科學博物館、地質礦物學博物館、民俗博物館、化學博物館、鐵路博物館、敎育博物館、軍事博物館、造紙博物館、考古學博物館……甚至有棒球博物館，幾乎學術上各種領域都可單獨成立一種博物館。

而美術博物館 (Art Museum) 的收藏範圍恒比美術館 (Gallery) 廣博。前者如羅浮宮博物館 (Musee Du Louvre)、大英博物館 (British Museum) 等所收藏的範圍包括美術的各種領域，而倫敦國家畫廊 (National Gallery London) 則只局限為繪畫及彫刻，尤其以油畫為主要展示品。

四、美術館之名稱之商榷

由美術館之名稱大致可知其收藏內容。

在歐洲歷史悠久的美術館由古典至現代作品均有收藏者，亦有專以現代或近代美術品為收藏對象者，後者就稱為近代美術館，或現代美術館。另有以個人作品為主之美術館者，如羅丹美術館。

目前本市擬建之美術館當以近代美術館為其名稱，收藏對象較有伸縮性。在我們所參觀者，法、日、美、義、西等國之首都均有設立近代美術館；其中日本、西班牙是以其本國近代美術家作品為其收藏對象，

而法、美、義則再加上外國作家之作品。鑑於外國名作價值昂貴，非本市經濟所能負擔，故以收藏本國畫家作品爲宜，以我國現有美術品爲其收藏範圍較適宜，以後每年寬列預算，有計劃收藏外國作品。

　　國內美術館之收藏範圍似宜劃分爲——故宮博物院收藏至清末，歷史博物館至民初，而近代美術館應由民初以後至現代較理想。收藏對象之上限，由何時開始，有待有識之士之商榷。而以「臺北市立近代美術館」爲其名稱，最爲合適，一如日本之東京近代美術館。萬一冠以「現代」爲美術館名稱則有些較保守作風的作品，勢必被評論不够「現代」，而畫這些較保守作風的又是德高望重的畫家，因此以「近代美術館」最爲恰當。

五、臺北市近代美術館收藏之內容

　　近代美術館所收藏者，顧名思義應限於美術之範疇，如果有必要收藏工藝、陶藝、攝影等類作品時宜另闢一館以示區別，如稱爲工藝館、或應用美術館等，但兒童畫應除外。又如國畫與西畫，性質廻異，亦應分別設館，以免給予觀衆有混亂之感，否則如什錦麵，看完美術館得一混亂之印象。在外國工藝、陶藝另有其博物館而非於美術館展出，若非展不可，似不宜與純美術合在一起展出。

　　西畫以油畫、水彩、壁畫、版畫、素描爲收藏範圍，而應以油畫爲中心佔絕大部分的壁面，另加上彫刻等。國畫則以水墨國畫爲中心，加上現代國畫及東洋畫（或稱膠彩畫、第二部國畫）另加上書法、篆刻。

　　除此之外應設立一大展覽室，以供全國、全省美展、市展以及繪畫團體或與外國交換作品時展出之用，在東京都美術館稱爲企劃室，以便加強美術活動而增加觀衆的興趣。

六、美術館之建設構想

本美術館展出時應將國畫、西畫、彫刻、應用美術、企畫室、外國

作品室、辦公室、作品典藏室等各自分開成單元。若於建築設計時預爲構想爲八層建築，或設立八個獨立的館（如兩個四合院形式）才好。

各單元有其特色以方便觀賞爲首要，而辦公室應在最不顯著的位置。

另外有作爲公共設施之飲食部、廁所、圖書室、演講室、放映室、中央空氣調節室、衣帽間、及警報系統、停車場、照明、濕溫度控制等，及相當廣濶之庭院。（將分類說明）

通常彫刻設置於一樓或庭院，因彫刻體積大而有重量之關係。另在建館之際應有長遠之計劃。預留充分之空間以便補充新作品展示之用，建築物本身不宜開窗戶，以便有較多空間陳列，亦易於控制溫濕氣，照明則以人工照明，儘量要採用耐火建材。

七、美術館之建築物

美術館與一般建築不同，在歐洲如羅浮美術館，烏菲玆美術館，是由皇宮改用於美術館，因此建築物本身甚爲富麗堂皇，但作爲展覽場所並不理想。

純粹以美術館爲目的而新建者，如華盛頓美術館、紐約近代美術館、巴黎近代美術館、東京都美術館、東京近代美術館、馬德里現代美術館等均有理想的展覽設施，如建築家入選設計圖之後，應實地參觀上述各館採取其長處較爲理想。

另外有一些名建築家所設計之美術館，建築物本身有新構想，名噪一時者展覽空間有很多浪費。如紐約的 Guggenhein Museum 是一螺旋形的展示室，雖爲極著名之現代美術建築，實在不敢恭維。建築物本身不用樓梯不失爲一新概念，唯在展示上浪費空間，又像是設在斜坡上欣賞櫥窗中的作品甚爲不自然。因此建築不宜以太近代化之建築爲宜，建立近代美術館宜合乎展示美術作品之要求爲首要條件。又如巴黎之龐

比度中心，建築物有如煉油廠，又不好佈置，巴黎畫家對此批評不佳。所謂新的建築，不是只有新的才好，新的觀念有的好，也有時不好，何況建築物本身是一個建築家的作品，我們總不能爲了一個建築家賣弄他的新觀念而犧牲衆多的美術家，因此建築物外表固然要有藝術價值，但內部應以方便展示作品爲第一要義。再如東京的西洋美術館亦爲科爾比鳩設計的建築，庭院與外表及一樓倒不錯，展覽中心的二樓一無是處，可列爲建築設計的劣作示範作品，主要展覽壁面，每隔數公尺即有一個圓柱，觀賞時一不小心即會碰到圓柱，壁面又到處有圓形掛鈎，光源照射在畫面上，與觀衆的視線，恰成反射角，以致畫面反光很難觀賞。

因此一個成功的美術館首先要確定其收藏範圍，再加以分類，而建築物本身應配合所展出之種類，方便觀衆之欣賞爲首要目標，尤其本市經濟能力有限，不應以一個美術館提供給一個建築師作「實驗建築」之用，即使建築物本身有藝術價值，而對展示無實用價值，則爲一大不幸，這些前車之鑑，可由巴黎龐比度中心，紐約 Guggenhem 美術館、東京西洋美術館得一教訓。

因此美術館之建築設計，關係至鉅，應十分考慮，採光、隔間、掛畫空間、觀衆的流量與觀賞次序的方便，對作品之保存的物理條件。

名建築家也許對其作品（建築）有個性的表現，但爲了一有個性的建築家而犧牲衆多的畫家實在不值得，因此在公開應徵建築設計之前，應向建築家要求上述條件，至於宮殿式的建築設計，不中不西，大可不必。

八、美術館之環境與施設

本項由各國美術館之中擇其最有特色的部門，分類說明。

1.美術館前後庭應有廣濶的草地樹木以怡心胸，避免以過分人工化的景觀藝術爲主的庭院設計。彫刻置於樹下即可，不應喧賓奪主。建築

物之間應有內庭或前庭，如巴黎印象美術館的前庭，或紐約近代美術館的內庭。

2.一樓展示彫刻於內庭，如紐約近代美術館。又各公共施設均在一樓，如附圖，紐約近代美術館一樓之配置甚佳，可供參考。

3.採光則如巴黎近代美術館、東京都美術館，天井全面或周圍裝設毛玻璃，再裝理想光源，作全面照射（有如明亮的陰天天空），冷氣設備於天井（東京都美術館），或於坐椅下面（馬德里普拉多美術館）而非如臺北市，省立博物館所用之立體形冷氣機。

4.掛畫的掛鈎、掛鍊，以不銹鋼製的爲宜，以東京都美術館與石橋美術館的最爲理想。（如附圖）。而由科爾比鳩設計之西洋館最劣，由此可見名建築家並非最理想之設計師，倒不如能與內行的畫家商量的建築家才能符合美術展示之要求。

5.理想之美術館建築，應有複壁，以防雨水滲過壁而損傷畫面，建築物完成後應放置一年待其完全乾燥再作內部裝修，水泥含有一種鹼性，應加貼壁紙或粗麻布，顏色以淺灰，或淺黃色爲宜，地面以地板或舖上淺灰色地毯爲原則。

6.衣帽間：以紐約大都會美術館的最理想，有自動移動設備。

7.廁所：宜遠離展覽室，設在樓梯邊，有抽風設備，以免影響作品，電話室與廁所相鄰，（華盛頓國家美術館）廁所應設有擦手的毛巾（附有自動式烘乾）或衞生紙，及飲水器。

8.貯藏油畫之設備：不銹鋼絲之活動架，以東京藝大的收藏庫最佳。

9.溫濕度器：以維持攝氏廿四—廿六度之溫度，六十％左右之濕度爲宜，應有溫濕度自動計。每一館都有這樣設備。

10.陳列方式：掛畫技術，以後再請教畫家卽可。

11.標籤：以透明壓克力板刻上作者名字及畫題的黑字看來甚雅。貼

於作品右下方。

12. 錄音導覽機: 大的美術館備有一種耳機，當走到某一張畫前卽可聽到該畫的說明，而只有裝耳機的人才能聽到，不妨害別人，耳機與小型手提自動錄音帶相連，是以出租方式借給觀衆。

13. 警報系統: ①人工的監視: 每室有一位警衞員。

　　　　　　　②每個死角: 用電視監視代替人工。

　　　　　　　③報警系統: 警鈴設備。

14. 防火系統: 建材以防火加工的材料較佳，嚴禁煙火，尤其禁止觀衆抽煙。

15. 放映室: 紐約近代美術館將放映室置於地下室，這樣較好，不佔展示室。

16. 演講室: 同樣的設於地下室。

17. 展覽室: 高度宜比一般建築物高，才有足够空間掛大幅畫，至少要有六公尺高，因在天井要裝空氣調節器，照明設備。展覽室之隔間以華盛頓國家畫廊與紐約近代美術館最佳。

18. 典藏室: 室內恒溫恒濕，用木製傢俱，及防塵設備。典藏前要編號、登記，一如圖書館制度，並且要隨時注意作品有無損傷，有損傷時卽交修復人員修復，平時要注意收藏品之維護，收藏台避免用鐵器，因鐵器會生銹在表面結水珠。

19. 研究室: 收集畫家資料，研究外國收藏品之維護制度，以增進對作品管理之知識，收集圖書和畫家的幻燈片，有如小型圖書館。

20. 修復室: 此修復室應有正式修過修復工作學分之美術系畢業生擔任，可分國畫、西畫不同的修復人員，設備有如化學實驗室，以便放置藥品及大工作台。

21. 餐飲部: 可分露天及室內者。以簡單西點爲主。不要作中國菜因

為有油煙，影響作品之維護。有如露天咖啡店形式即可。

22.展覽室之椅子：以供觀衆休息之用，簡單的有如龐比度中心的以素木條長撓亦十分新穎，普拉多美術館的木椅亦古色古香，其他各館有長沙發形式者。

23.作品前面之欄杆：以防觀衆觸摸畫面，有用繩子，也有用欄杆者。不宜過高，因會阻礙大幅作品。

24.畫框：油畫則隨畫家之意，自由配製，但較小件作品如水彩、版畫等應由美術館統籌製作同一型式的畫框，看來才整齊。

九、美術館之人事

美術館之人事編制，除了像館長及總務，人事室會計等一般編制之外應有一些特殊之人事，在招考館員時應就各室特色分別加考專長之試題，如修復員、譯員。

1研究室：研究畫家資料、文獻。教育館員對繪畫的認識。

2修復室：保存與修復人員。並需派人到外國美術大學進修，如比利時的皇家藝術學院即有此課，並與學界人士保持聯絡，提供智識。

3.館務室：譯員、警備員、陳列室、衣帽間、票務員、販賣部（本館畫集）。

4.典藏室：作收藏、保管、研究、借出等工作。

5.企劃室：企劃巡迴展（本館藏品對各縣市巡迴）。回顧展、專題展、個展、團體展、國際交換展等工作。

6.公共關係室：勸導社會人士捐畫及借畫工作，辦演講、推廣社會教育及舉辦國際會議。

十、美術館之活動

1.固定展覽：以選拔出來的畫家代表作，作固定地點的永久展出，或適宜更換同一畫家的作品，每項目每人一幅為原則。

2.特展：是企劃室之工作，常有新的企劃，才能使本館有活力，更能吸收觀衆興趣。

十一、作品之徵集

甲、展出畫家之選拔

一個美術館除了其建築物、設備之外，最重要的莫過於作品的徵集，萬一一切都完好，而作品水準不高或發生選拔標準之不公平，則必發生很多批評，眞是一個值得重視的事。

至於畫家的選擇，需有一個公正選拔標準，則閒言也較少。

1.委託各畫學會去選拔，如油畫學會選出油畫作品，水彩畫學會選出水彩畫作品，其他國畫、版畫依此類推。在選拔之前各畫會應分配其最大名額，如油畫一百人，水彩五十人，版畫三十人，依其畫家人數有一個公平的比例才好，只是素描尙無此類學會，則委託油畫學會選出卽可，其他各項依此類推，因各畫學會會長熟悉所屬較優秀畫家。

2.由各大學美術系推荐各類畫家，（因學術機關較無偏見）其數目與前項同。

3.由市政府教育局統計曾擔任歷屆全國美展，全省美展，台北市展審查委員及免審者，以及曾獲中山文藝創作獎，教育部文藝獎，及金爵獎者爲資料選拔，（因爲歷屆均經政府審查聘請），同時要物色現在亦從事繪畫工作居住國外之畫家以及已逝世之畫家。

同一畫家可能當選三項以上，而由畫家自己決定參加，但西畫家國畫家宜分開。

4.教育廳聘請省展委員時，是委託各畫學會推薦適當人選擔任，因此委託各畫學會遴選，較爲客觀公正。

乙、作品之徵集

1.由畫家捐送其最得意之作品，每項一件至三件，唯展出作品以一

件為原則，其他則暫存於典藏室，至相當時期更換展出。

2.若不願捐送者則以借來展出，以一定時期再歸還。

3.收購：一部分畫家捐送，另向一部分畫家收購，則有不平之鳴，因之收購是否可局限於外國畫家。若國內畫家一律以收購，則會發生價格問題，亦應十分考慮，不願捐者卽以借畫亦可。

結 論

欲建一世界水準之美術館當非易事，在事先應能預為籌備才好。

維護方面，國際間有 UNESCO 和國際博物館學會 ICOM 及羅馬中心 ROMA CENTER 等組織，可供有關資料協助各國古物維護工作。政府方面可直接函索該項資料來作為參考。

滄海叢刊已刊行書目 (四)

書　　　　　名	作　者	類　　別
音　樂　人　生	黃友棣	音　　樂
音　樂　與　我	趙　琴	音　　樂
爐　邊　閒　話	李抱忱	音　　樂
琴　臺　碎　語	黃友棣	音　　樂
音　樂　隨　筆	趙　琴	音　　樂
水彩技巧與創作	劉其偉	美　　術
繪　畫　隨　筆	陳景容	美　　術
現代工藝概論	張長傑	雕　　刻
戲劇藝術之發展及其原理	趙如琳	戲　　劇
戲　劇　編　寫　法	方　寸	戲　　劇

滄海叢刊已刊行書目 (三)

書　　　名	作　者	類　　別
萍　踪　憶　語	賴景瑚	文　　　學
讀　書　與　生　活	琦　君	文　　　學
中　西　文　學　關　係　研　究	王潤華	文　　　學
文　　開　　隨　　筆	糜文開	文　　　學
知　　識　　之　　劍	陳鼎環	文　　　學
野　　　草　　　詞	韋瀚章	文　　　學
現　代　散　文　欣　賞	鄭明娳	文　　　學
陶　淵　明　評　論	李辰冬	中　國　文　學
文　　學　　新　　論	李辰冬	中　國　文　學
離騷九歌九章淺釋	繆天華	中　國　文　學
累　廬　聲　氣　集	姜超嶽	中　國　文　學
苕華詞與人間詞話述評	王宗樂	中　國　文　學
杜　甫　作　品　繫　年	李辰冬	中　國　文　學
元　曲　六　大　家	應裕康 王忠林	中　國　文　學
林　　下　　生　　涯	姜超嶽	中　國　文　學
詩　經　研　讀　指　導	裴普賢	中　國　文　學
莊　子　及　其　文　學	黃錦鋐	中　國　文　學
浮　士　德　研　究	李辰冬譯	西　洋　文　學
蘇　忍　尼　辛　選　集	劉安雲譯	西　洋　文　學
文　學　欣　賞　的　靈　魂	劉述先	西　洋　文　學

滄海叢刊已刊行書目 (二)

書　　　　名	作　　者	類　　　　別
不　疑　不　懼	王洪鈞	教　　　　育
文　化　與　教　育	錢　穆	教　　　　育
印度文化十八篇	糜文開	社　　　　會
清　代　科　舉	劉兆璸	社　　　　會
世界局勢與中國文化	錢　穆	社　　　　會
國　　家　　論	薩孟武譯	社　　　　會
紅樓夢與中國舊家庭	薩孟武	社　　　　會
財　經　文　存	王作榮	經　　　　濟
中國歷代政治得失	錢　穆	政　　　　治
黃　　　　帝	錢　穆	歷　　　　史
中　國　歷　史　精　神	錢　穆	史　　　　學
中　國　文　字　學	潘重規	語　　　　言
中　國　聲　韻　學	潘重規	語　　　　言
還　鄉　夢　的　幻　滅	賴景瑚	文　　　　學
葫　蘆　·　再　見	鄭明娳	文　　　　學
大　地　之　歌	大地詩社	文　　　　學
青　　　　春	葉蟬貞	文　　　　學
比較文學的墾拓在臺灣	古添洪 陳慧樺	文　　　　學
從比較神話到文學	古添洪 陳慧樺	文　　　　學
牧　場　的　情　思	張媛媛	文　　　　學

滄海叢刊已刊行書目 (一)

書　　　名	作　者	類　　　別
中國學術思想史論叢(一)(四)(二)(五)(三)	錢　　穆	國　　　學
中西兩百位哲學家	黎建球鄔昆如	哲　　　學
比較哲學與文化	吳　　森	哲　　　學
哲　學　淺　識	張　康譯	哲　　　學
哲學十大問題	鄔昆如	哲　　　學
孔　學　漫　談	余家菊	中　國　哲　學
中庸誠的哲學	吳　怡	中　國　哲　學
哲　學　演　講　錄	吳　怡	中　國　哲　學
墨家的哲學方法	鐘友聯	中　國　哲　學
韓　非　子　哲　學	王邦雄	中　國　哲　學
墨　家　哲　學	蔡仁厚	中　國　哲　學
希臘哲學趣談	鄔昆如	西　洋　哲　學
中世哲學趣談	鄔昆如	西　洋　哲　學
近代哲學趣談	鄔昆如	西　洋　哲　學
現代哲學趣談	鄔昆如	西　洋　哲　學
佛　學　研　究	周中一	佛　　　學
佛　學　論　著	周中一	佛　　　學
禪　　　話	周中一	佛　　　學
都市計劃概論	王紀鯤	工　　　程